비밀의 미술관

서양미술, 숨은 이야기 찾기

비밀의 미술관

최연욱 지음

생각정거장

시작하며

삶의 무게를 이기지 못한 채 어둠의 동굴 속에서 방황하다가 모든 것을 포기하려고 했던 분이 있다. 어느 날 그는 평생 근처에도 안 가봤던 갤러리라는 곳에 우연히 들어갔고, 한 무명화가의 작품을 보고 가슴 깊숙한 곳에서 뭔지 모를 느낌이 터져 나와 그 자리에서 펑펑 울기 시작했다고 한다. 그분은 평생을 미술의 ㅁ자도 모르고 살았지만, 그날 이후로는 미술 전문기자로 활동하며 자신을 어둠 속에서 구해주고 치유해준 미술에 푹 빠져 살고 있다.

이 미술 기자를 만난 이후로 나는 '미술을 주변 사람들과 나눠야겠다'는 결심을 하게 됐다. 그래서 미술 초보자들과 함께하는 전시 탐방 모임을 운영했고, 국내외 300여 유명 미술관, 박물관을 직접 다녀와 내 블로그에 소개하기 시작했다. 전시와 미술 정보를 공유하는 작은 회사도 운영 중이다.

물론 큰 성과를 못 내고, 잠시 방황하기도 했다. 그러던 중, 잘 타고 다니던 자가용이 고장 나서 새 차를 사게 됐다. 내가 차에 대해서 뭘 알겠는가. 적당한 가격에 잘 생기고 잘 나가면 되는 것 아닌가 하는 생각으로 인터넷을 뒤적거리다가 외국 유명 디자이너가 디자인한 멋진 SUV를 알게 됐고, 한눈에 반해 바로 계약했다. 그리고 지금은 사랑에 빠졌다고 해도 될 만큼 아끼면서 타고 다닌다. 만약 이 차를 구입하기 전에 토크니, 서스펜션이니, 기통이니 하는 것들을 다 공부해야 했다면 난 아직까지 걸어 다니고 있을지도 모른다.

미술도 마찬가지다. 그림을 그리면서, 사람들이 '어려울 것 같다', '나와는 너무나 멀다' 등 별 상관없는 이유를 만들어가면서까지 미술과 거리를 두려한다는 것을 알게 됐다. 사실 미술은 절대로 어려운 학문이나 기술이 아니다. 인류 역사상 가장 먼저 생긴 학문 중 하나이고, 아주 쉬운 분야이다. 갓난아기가 먹고 자고 싸고 등 기본적인 것을 배우고 난 후 가장 먼저 시작하는 일 중 하나가 낙서이듯이 말이다.

작품 한 점을 사기 위해서 작가의 출신배경, 학력, 작업 스타일, 스승 등…. 십만 년이 넘는 미술사를 처음부터 다 공부할 셈인가? 빈 벽에 작품 한 점 걸려다가 그림 구경도 못하고 죽을지 모른다. 결

국 기법이니, 재료니, 역사니 하는 부분은 미술을 업으로 하는 사람들에게나 중요하지, 작품을 관람하는 사람들에게는 중요하지가 않다는 것이다. 오히려 불륜이나 싸움 같은 재미있는 뒷이야기가 미술에 자연스럽게 관심을 갖게 되는 계기가 될 것이라고 생각하게 됐다.

그렇게 서양미술 역사에서 많이 알려지지 않은 뒷이야기를 '서양화가 최연욱이 들려주는 재미있는 미술 스토리'라는 이름으로 하루한 편씩 소개하기 시작했다. 매일 한 편씩 쓰다 보니 어느덧 300여 편이 넘는 글이 나오게 됐고 몇몇 단체나 회사의 인문학 교육 자료로도 사용되는 미술사 칼럼이 됐다. 하지만 중간에 어려움도 몇 번 찾아왔다. 우선 자료를 찾는 데 힘들었고, 서양미술사에 종교 얘기가 빠질 수가 없다보니 관련 이야기로 항의를 받기도 했다.

그래서 이 자리를 빌려 간단하게 내 소개를 하겠다. 나는 미국에서 순수미술과 시각디자인, 그리고 고대종교 미술사를 공부했다. 그리고 우연찮게 고대 그리스어 수업을 두 학기 듣게 됐고, 자연스럽게 그리스 신화와 종교에도 관심을 갖게 됐다. 다른 친구들은 교양 수업으로 마케팅, 음악, 스포츠 등을 들을 때 나는 역사, 종교, 수학 수업을 들었다. 참고로 나는 《바가바드기타》와 《도덕경》을 영어로 공부한 재미있는 경력도 갖고 있다. 결국 〈동양미술의 성모 마리아의 도상학적 분석〉이라는 다소 황당한 내용의 논문으로 교수님

들을 웃겨드렸고, 그 결과 좋은 성적으로 졸업도 했다. 2002년 귀국한 뒤에는 몇몇 미술대전에서 입상도 하고 전시회도 하면서 화가와 그래픽 디자이너로 활동하고 있다.

이 책은 화가와 그의 작품 주변에서 일어난 이야기들을 모은 것이다. 내용 중 상당 부분이 일반인들은 물론 화가나 미술 분야에서 일하는 사람들도 잘 모를 수 있는, 즉 미술사에 기록되지 않은 이야기들이다. 근거를 찾으려면 우리나라에는 발간되지 않은 책과 편지, 일기, 수백 년 전에 발급된 공식 문서와 신문기사 등을 뒤져야 한다. 그래서 모든 내용이 '정확한 사실'이라고 확언할 수는 없다. 그러나 절대 특정 종교 또는 인물을 비하하거나 왜곡하려는 뜻은 없으며, 없는 이야기를 만들어 쓰는 것 또한 절대 아니니 오해 없길 바란다.

"매일 새벽 두 시 반에 일어나서 뭐 하는 짓이냐"고 구박하다가 이제는 어색한 문장도 찾아 수정해주는, 사랑하는 희철이 엄마, 블로그에 올린 미술 스토리를 외부로 처음 공유해주신 보나베띠 공덕점 대표이자 신규영 와인아카데미의 신규영 대표님, 화가도 경제 독립을 해야 한다는 마인드를 심어주신 KB국민은행 대치PB센터 부센터장 신동일 꿈발전소 소장님, 잘못된 단어 하나, 표현 하나 찾

아내 의견을 주신 종교계, 미술계, 의료계 인사분들, 매일 내 블로그를 찾아와서 재미있게 읽어주시고 '좋아요!' '공감!' '댓글!' '퍼가기!' 등 아낌없는 관심을 보내주시는 사랑하는 애독자님들, 그리고 황당한 내 미술 스토리를 찾아낸 매경출판 관계자분들께 감사의 말씀을 드린다.

블로그라는 환경상 많은 내용을 소개할 수 없어서 항상 아쉬웠는데, 그동안 모아둔 이야기들을 소개하게 돼 기쁘다. 이 책이 미술 전문서적이 아닌, 누구나 편하고 재미있게 읽을 수 있는 교양서적으로 소개되면 좋겠다. 또 그래서 모든 사람들이 미술을 부담 없이 즐기고, 아픈 마음을 치유 받으며 나아가 행복한 삶을 사는 데 도움이 됐으면 한다.

지금 이 글을 쓰고 있는 시점에도 내 블로그에는 책에 넣지 못한 내용이 3배나 더 있다. 그리고 내일도 한 편의 미술 스토리가 새롭게 나올 것이다. 이 세상의 모든 사람들이 자신을 행복하게 해주는 미술 작품을 소장하는 그날까지, 내 미술 전파 운동은 계속될 것이다. 이 책이 큰 추진력이 될 것 같아서 기대가 크다.

최연욱

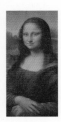

"
피카소? 천재지….
그림을 안 그리는 게 불쌍한 일이지만.
"

– 마르크 샤갈이 파블로 피카소에게
(피카소는 〈게르니카〉를 그릴 때쯤부터 1960년대까지
미술 작품 그리기보다는 시나 발레 등 다른 활동에 전념했다.)

PART

1

천재 화가를 만든
'그 무엇'

01

'다빈치 코드'는 존재한다?

2003년 책으로 출간되고, 이후 영화로도 개봉하면서 전 세계를 발칵 뒤집어놓은 《다빈치 코드》! 옛날부터 쭉 내려왔지만 일반인들에게는 잘 알려지지 않았던 예수와 기독교에 대한 가설을 소재로 한 이 소설은 탄탄한 내용과 스릴 있는 전개로 전 세계에서 약 1억 부가 팔린 베스트셀러 중 베스트셀러가 됐다. 또한 일개 무명 소설가였던 댄 브라운Dan Brown은 2005년 세계에서 가장 영향력 있는 100인 중 12위에 오르기도 했다. 기호학에 관심이 많았던 댄 브라운은 다빈치의 작품을 보고 그와 관련된 가설에 관심을 가졌다. 반면 나는 레오나르도 다빈치라는 손꼽히는 천재 중의 천재 그 자체에 더

관심이 갔다. 우선 레오나르도 다빈치라는 사람에 대해 떠올려보자. 대부분 천재 화가이자 천재 과학자, 못하는 게 없었던 사람이라고 알고 있다. 그렇다면 이 천재 화가를 대표하는 작품은 뭐가 있을까? 눈썹이 없지만 신비한 미소를 지닌 〈모나리자〉, 다빈치 코드 덕에 더욱 유명해진 〈최후의 만찬〉, 그리고… 아! 원 안에 대자로 뻗은 이름 모를 아저씨도 있다. 그리고는 딱히 생각나는 작품이 없을 것이다. 물론 이 정도 밖에 모른다고 좌절할 필요는 없다. 어차피 다빈치는 작품을 몇 점 안 그렸기 때문이다. 빈센트 반 고흐Vincent van Gogh는 전업화가로 활동한 약 10년 동안 2,000점 이상의 작품을, 파블로 피카소Pablo Picasso는 94년 평생 동안 약 3만에서 5만 점의 작품을 만들었다. 하지만 레오나르도 다빈치가 그린 것으로 알려진 그림은 겨우 20점 정도. 대부분의 학자들은 그중에서도 15점 내외만을 다빈치가 직접 그렸다고 인정하고 있다. 평생 15점을 그리고 인류 최고의 천재 화가가 됐다니 정말 놀랍지 않은가!

다빈치의 출신 배경은 더더욱 놀랍다. 진짜 '별 거 없기' 때문이다. 아버지는 피에로Piero, 그리고 어머니는 카테리나Caterina라는 하녀였다. 더구나 친모의 이름은 다빈치가 죽고 한참이 지나서야 밝혀졌다. 그의 친부모는 결혼도 하지 않고 레오나르도를 낳았으며, 아버지 피에로는 여러 여자와 살았다고만 알려져 있다. 레오나르도 다빈치는 태

어나서 첫 5년간은 어머니 카테리나의 집에서 자랐지만, 이후 아버지의 집으로 옮겨 양모와 조부모, 그리고 삼촌 프란세스코의 손에서 컸다. 레오나르도 다빈치에게는 사실 성도 없다. 레오나르도 다빈치의 풀네임은 Lionardo di ser Piero da Vinci이다. 우리말로 하면 빈치 출신의 피에로의 아들인 레오나르도라는 뜻이다.

다빈치는 정식 교육을 받지 않고 피렌체의 화가이자 조각가인 안드레아 델 베로키오Adrea del Verrocchio의 공방에서 어린 시절을 보낸 것으로 알려져 있다. 다빈치의 선생인 안드레아 델 베로키오는 사실 당시 그리 잘 나갔던 화가가 아니다. 또 그림을 10년도 채 그리지 않았다. 그러나 다빈치는 22살에 뜬금없이 미술과 의학에서 자격증을 땄고, 바로 작품 의뢰를 받기 시작했다. 지역 최고의 음악가이자 엔지니어로도 이름을 알리기 시작했다. 개천에서 용 난 셈이다.

레오나르도 다빈치는 주로 밀라노에서 활동했다. 이때 나온 걸작이 바로 1498년에 완성한 〈최후의 만찬Il Cenacolo〉이다. 〈최후의 만찬〉은 밀라노 산타마리아 델라 그라치에 수도Santa Maria della Grazie 별관 식당에 그려진, 가로가 8.8m나 되는 거대한 벽화다. 보통 이런 벽화는 시멘트나 석회 벽이 마르기 전에 안료를 물 또는 계란, 아교, 꿀 등과 섞어서 그린다. 이 방식을 프레스코Fresco라고 부른다. 이탈리아 르네상스 시대를 대표하는 미술 기법 중 하나이다. 벽의 석회가 마

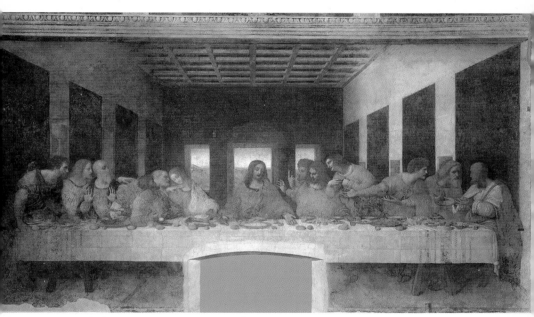

━ 레오나르도 다빈치, 〈최후의 만찬〉, 1495~1497년, 산타마리아 델라 그라치에 성당, 밀라노
레오나르도 다빈치가 1495년부터 1497년까지 그린, 가로 8.8m가 넘는 거대한 템페라 벽화이다.

르기 전 색을 올리면 석회와 안료가 같이 건조되면서 하나되고, 시간이 지나도 갈라지거나 색이 떨어지지 않는다. 물론 일부러 긁어내거나 벽을 허물지 않는 이상 말이다.

그는 1495년경에 밀라노의 공작인 루도비코 스포르차Ludovico Sforza의 주문으로 이 작업을 시작했다. 누구나 다 알듯이 예수가 십자가에 못 박히기 전 열두 명의 제자와 함께 마지막 저녁식사를 하는 장면으로, 신약성경 마태복음 26장 20절, 마가복음 14장 22절, 누가복음 22장 14절에서 찾아볼 수 있다.

다빈치가 〈최후의 만찬〉을 그렸을 때는 이미 40살이 넘은 시기였다. 즉 벽화 작업을 처음 했던 것도 아니니 잘 그리는 것이 당연했다. 하지만 이 작품은 다빈치의 이해 되지 않는 실수 때문에 완성된 후 바로, 예수만큼은 아니지만 그에 버금가는 수난이란 수난은 다 당했다. 즉 '개고생'했다.

첫 번째 수난은 자연 손상! 다빈치는 다 마른 벽에 그림을 그렸다. 템페라Tempera 또는 프레스코 세코Fresco Secco라고 부르는 작업 방식이다. 프레스코 방식으로 벽화를 그리면, 파란색 같은 몇몇 특정색이 잘 표현되지 않는다. 때문에 프레스코가 완성된 후 템페라 기법으로 해당 색을 넣어 마무리를 하는 것이다. 문제는 마른 벽에 물감을 얹었으니 시간이 지나면 색이 바래고 떨어진다는 사실이다. 당연

히 이 작품도 완성되자마자 갈라지고, 색색의 조각이 벽에서 떨어지기 시작했다. 그런데 무슨 이유였는지 다빈치는 A/S도 거부했다.

기록에 따르면 1498년, 즉 작품을 끝내자마자 벽에서 색이 떨어지기 시작하더니 1517년에는 상당히 파손됐고, 1586년에는 아예 알아볼 수가 없을 정도로 손상됐다고 한다. 수도원에 사는 수도승들조차 그 벽에 〈최후의 만찬〉이 그려져 있다는 사실을 몰랐으니 말이다. 그래서 1625년, 수도승들은 벽에 문을 만들어야 한다며 큰 구멍을 뚫어버렸다. 문의 위치는 작품의 정중앙 하단부로, 예수의 발이 있는 부분이다. 그래서 지금까지도 예수의 발은 복원되지 못하고 문짝 모양으로 색만 칠해져 있다. 문짝을 만들자고 예수의 발을 잘라버린 수도승들, 혹시 지옥에 가지는 않았을까?

〈최후의 만찬〉의 수난은 여기서 끝나지 않는다. 우선 1726년, 미켈란젤로 벨로티Michelangelo Bellotti라는 화가에 의해서 복원작업이 시작됐지만 실력 부족으로 오히려 더 망쳐졌다. 1769년에는 밀라노에 쳐들어온 나폴레옹이 〈최후의 만찬〉이 있는 식당을 마구간으로 사용했다. 전쟁 전, 예술을 사랑하는 프랑스인답게 나폴레옹은 예술작품은 절대 손상시키지 말라는 특명을 내렸다. 그러나 수도승들도 몰라본 작품을 하룻밤 묵는 병사들이 알아볼 리 없었다. 병사들은 〈최후의 만찬〉이 있는 벽에 말똥 던지기 놀이를 했다. 말똥으로 맞

출 목표는 바로 벽에 있는 동그란 것들, 즉 예수를 포함한 열두 제자의 얼굴이었다. 마지막 저녁식사를 하고 있는 예수와 열두 제자의 얼굴에 말똥 세례를 한 병사들은 과연 구원을 받았을까 궁금하다.

그뿐만 아니라 얼마 후 다시 돌아온 프랑스 병사들은 벽에 그려진 작고 하얀 동그라미를 파기도 했는데, 그 부분은 바로 열두 제자들의 눈이었다. 말똥 세례와 눈알 파임까지 당했지만 작품의 수난은 계속 이어졌다. 1800년에는 밀라노에 대홍수가 나서 작품이 물에 잠겨버렸고, 이후에 아무도 어떻게 손대지 못했다. 작품에 곰팡이와 이끼가 덮여버린 것은 당연했다. 하지만 1821년, 스테파노 바레찌Stefano Barezzi라는 사람이 나타나서 벽을 깨끗하게 청소하고 색이 떨어진 부분을 다 긁어냈다.

그리고 1900년대 초, 이 작품에 대한 대단위 연구가 계획됐다. 그런데 아니, 웬걸! 곧바로 세계대전이 일어났고, 수도원에는 폭탄이 떨어져서 건물의 절반 이상이 파괴됐다. 하지만 기적적이게도 폭탄이 떨어진 곳은 〈최후의 만찬〉이 있는 반대쪽이었고, 작품은 파손되지 않았다. 병사들은 작품을 보호하기 위해서 벽 앞에 모래주머니 벽을 쌓았다.

전쟁이 끝난 후 1979년부터 1999년까지, 이탈리아 정부와 전 세계 미술관련 단체들은 인류 역사상 가장 큰 미술 복원 작업을 해냈

다. 이 작업은 전해지는 기록과 안드레아 디 바르톨리 솔라피오Andrea di Bartoli Solario가 그린 〈최후의 만찬〉 모작을 바탕으로 진행됐으며, 20년 이상이라는 긴 시간과 어마어마한 비용, 인력이 투입됐다.

하지만 사실 지금의 〈최후의 만찬〉은 다빈치가 그렸던 원본에서 색깔도, 그린 방식도 달라졌으니 더 이상 그의 작품이 아니라고 할 수도 있다.

어찌됐든 〈최후의 만찬〉은 예수처럼 부활했다. 과연 다빈치는 이 작품이 인류의 걸작으로서, 화려하게 부활할 것을 미리 예견하고 의도적으로 작업했던 것일까?

> 저녁 먹는 중 예수는 아버지께서 모든 것을 자기 손에 맡기신 것과 또 자기가 하나님께로부터 오셨다가 하나님께로 돌아가실 것을 아시고 저녁 잡수시던 자리에서 일어나 겉옷을 벗고 수건을 가져다가 허리에 두르시고 이에 대야에 물을 담아 제자들의 발을 씻기시고 그 두르신 수건으로 씻기기를 시작하여…
>
> – 신약성경 요한복음 13장 3절 ~ 5절

또 아이러니하게도 예수의 발은 그를 믿는 사람들에 의해서 잘려 나갔다. 성경 구절에서도 볼 수 있듯 예수는 직접 제자들의 발을 씻겨줬는데 말이다.

2003년, 이탈리아의 음악가이자 컴퓨터를 다루는 지오반니 마리아 팔라Giovanni Maria Pala는 〈최후의 만찬〉을 보다가 열두 제자의 손과 빵이 각각 같은 줄에 있다는 것을 알게 됐다. 작품 위에 오선지를 대자 열두 제자의 손과 식탁 위의 빵들이 정확하게 올라갔고, 한 장의 악보가 됐다. 즉 작품에 미사곡이 숨어 있었던 것이다! 이 곡은 유튜브에서 'The Last Supper Composition'이라고 검색하면 들어 볼 수 있다.

다빈치가 3~4년 동안 그린 작품이 이 정도로 대단하고 많은 의미가 숨겨져 있다면 약 14년을 그렸다는 〈모나리자〉는 어떨까? 이 작품은 레오나르도 다빈치가 천재라는 것을 증명해준다. 그래서 그 가격을 측정할 수 없다고 하는 것일지도 모른다.

〈모나리자〉는 세계에서 가장 유명한 작품이다. 가장 많은 사람들이 봤고, 알고 있으며, 가장 많은 연구가 진행됐다. 가장 많은 패러디 작품이 만들어진 작품이기도 하다. 인터넷 등에서도 쉽게 고해상도의 작품 찾을 수 있어서 레오나르도 다빈치가 속눈꺼풀에 숨겨놓은 코드를 직접 볼 수도 있다.

하지만 파리 루브르 박물관에 전시 중인 원작은 가로 55㎝, 세로 77㎝ 밖에 되지 않는데다가 가까이 가지 못하도록 막아놔서 매우

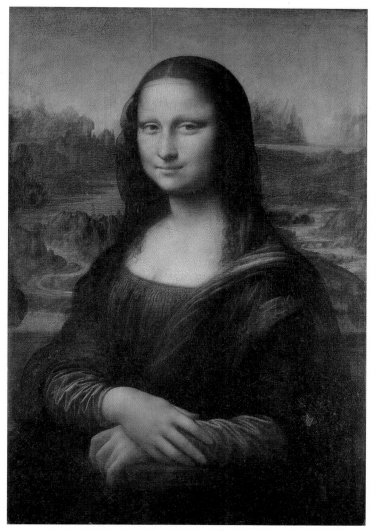

■ 레오나르도 다빈치, 〈모나리자〉, 15세기경, 루브르 박물관, 파리
　　이 작품의 2012년 보험평가액은 7억 6,000만 달러, 우리 돈으로는 약 9,000억 원이나 된다. 그러나 동시에 더 이
상 가격을 매길 의미가 없는 작품이다.

초라하게 보인다. 또 옆방에 걸린 자크 루이 다비드Jacques-Louis David의
〈나폴레옹 대관식〉을 더 웅장하고 화려하게 만들어주는 작품이기
도 하다. 이런 작품을 2년, 최대 14년 동안 계속해서 작업했다니 놀
랍지 않은가?

레오나르도 다빈치는 살아있을 적에도 이미 유명 인사였다. 못 모
셔서 안달일 정도였지만, 그 명성과는 다르게 다빈치나 그의 작품에
대한 기록은 찾기도 어렵고 정확성 또한 떨어진다. 수많은 학자들이
다빈치를 연구하지만, 모두 다른 결과를 발표한다고 봐도 무방할
정도이다.

가장 큰 이유는 아마도 다빈치가 자신의 작품이나 사생활에 대한
기록을 거의 남기지 않아서 아닐까 싶다. 위인들의 일반적인 공통점
중 하나가 바로 일기를 꾸준히 썼다는 것인데 특이한 케이스다. 혹
시 글자를 오른쪽에서 왼쪽으로 반사돼야만 알아볼 수 있게 쓰기
가 다빈치 자신에게도 어려운 일 아니었을까?

다빈치에 대해서 가장 정확한 기록을 남긴 학자는 이탈리아의 화
가이자 미술역사학자인 조르지오 바사리Giorgio Vasari가 아닐까 싶다.
그의 기록에 따르면 다빈치는 〈모나리자〉를 이탈리아 피렌체에서
1503년 또는 1504년부터 그리기 시작했다. 작품의 주인공은 프란세
스코 델 조콘도Francesco del Giocondo의 부인인 리자 게라르디니Lisa Gherardini

로 알려져 있다. 모나는 영어로는 Mrs, 결혼한 여자를 말한다. 즉 〈모나리자〉란 우리말로 '리자 아줌마'가 되겠다.

작품은 우선 1506년에 1차 마무리가 됐다. 그리 크지도 않은 작품을 그리는 데 3년이나 걸린 셈이다. 빈센트 반 고흐가 10년 동안 유화만 900여 점 이상을 그렸던 것에 비춰보면 놀라울 정도다. 더욱이 1506년부터 1517년까지는 〈모나리자〉의 입술만 작업했다고 한다. 더더욱 말이 안 되게 들린다만 실제 바사리의 기록에 따른 것이다. 바사리의 기록을 좀 더 정확하게 살펴보면 다빈치는 〈모나리자〉도 갖고 끄적거리다가 미완성으로 남겨놨으며, 말년에는 단 한 점도 끝낸 작품이 없다는 사실이 자신에게 실망스럽다고 말했다고 한다. 즉 지금 우리가 보고 있는 〈모나리자〉는 미완성이란 얘기다.

그럼 어떻게 '1517년에 작업이 마무리 됐다'고 하는 걸까? 다빈치는 1516년 프랑스의 왕 프랑수아 1세Francois 1의 초청을 받았고, 〈모나리자〉 외 몇 점을 들고 가서 작업을 계속했다. 그리고 1517년 프랑수아 1세가 〈모나리자〉를 구입했다. 사실 이 1517년도 학자들의 추측일 뿐이지, 정확한 연도는 아니다.

이렇듯 1m도 안 되는 사이즈의 작품을 3년에서 최대 14년 동안 그렸다는 사실은 도무지 이해가 가지 않는다. 중간에 전쟁이 일어났다거나 작품 계약금을 못 받아서 채무자를 쫓아다닌 것도 아닌데

말이다. 그러나 우리가 알고 있는 〈모나리자〉 전에 다른 〈모나리자〉가 두 점 더 있다면 말이 달라지지 않을까?

먼저 최소한 10년은 젊어 보이는 〈모나리자〉가 한 점 있다. 1차 세계대전이 끝난 직후 영국의 미술 콜렉터인 휴 블레이커Hugh Blaker에 의해 발견된 〈아일워스 모나리자Isleworth Mona Lisa〉다. 아주 젊고 상큼한 아가씨의 모습이다.

이 작품은 스위스 은행 비밀 보관소에 약 40년 이상 숨겨져 있었다고 한다. 미술 학자들은 이 작품을 엑스레이로 찍어보는 등 오랫

■ 〈아일워스 모나리자〉, 연대미상, 개인소장 　　■ 〈프라도 모나리자〉, 1503~1506년, 프라도 미술관, 마드리드
두 작품 모두 〈모나리자〉와 꼭 닮았지만, 그린 사람은 밝혀지지 않았다.

동안 연구했고, 작업연대는 1500년대 초이며 다빈치가 그렸을지도 모른다는 결론을 내렸다.

두 번째 마드리드 프라도 미술관에 있는 〈모나리자〉. 이 작품도 정확한 제작연도를 모르는 건 마찬가지이고, 작가도 그냥 다빈치의 수제자 중 한 명이라고만 알려져 있었다. 그 이유는 외모나 포즈, 구도 등은 상당히 비슷하지만 색감이나 어두운 배경 등이 원작과 달랐기 때문이다. 하지만 2010년부터 약 2년간의 복원 작업을 마치고 난 후, 미술계는 발칵 뒤집어졌다. 우선 어두운 배경을 닦아내자 산, 계곡, 강 등이 선명하게 나타났다.

그리고 다른 충격적인 결과를 찾았는데, 바로 루브르 박물관의 〈모나리자〉와 프라도 미술관의 〈모나리자〉가 눈, 코, 입, 눈썹, 입술, 턱살 등은 물론 구도와 비율까지 일치한다는 것이었다. 그래서 두 작품을 서로 포개봤더니 놀랍게도 3D 효과인 스테레오스코픽 Stereoscopic 기술이 적용됐다는 사실을 발견할 수 있었다. 그가 헬리콥터, 전차, 잠수함 등을 생각했었다는 건 이미 잘 알려진 사실이지만, 3D 기술까지 찾아냈다는 사실은 놀라울 따름이다. 이 연구 결과는 2014년 4월 유명 과학 잡지인 〈사이언스 뉴스Science News〉에 발표됐다.

〈최후의 만찬〉도, 〈모나리자〉 시리즈도 단순히 우연이라고 하기에는 너무나도 정확하고 대단하지 않은가? '이 사람 뭐야?' 하는 생각이 들 수도 있다. 그렇다면 바사리가 기록한 다빈치의 14년간의 작업 기간은 〈아일워스 모나리자〉부터 시작된 것이 아닐까?

02

빈센트 반 고흐는
걸어다니는 종합병원이었다?

　많은 사람들이 화가들 중에는 정신적으로 좀 문제 있는 사람들이 많다고 생각한다. 그러나 사실 화가나 일반인들이나 모두 별반 다르지 않다. 하지만 세계에서 가장 유명한 화가 중 한 명인 빈센트 반 고흐가 마침 정신질환을 갖고 있었고, 그 덕에 '화가 = 정신병을 하나씩은 가지고 있는 사람'이라는 선입견이 생기지 않았을까 하는 생각이 든다.

　물론 반 고흐는 정신질환 덕에 더욱더 유명해지긴 했다. 1935년 뉴욕 현대미술관 MoMA에서 열린 반 고흐의 미국 내 첫 전시회는 너무 많은 관객이 몰려 작품을 볼 수 없을 정도였다고 한다. 그러

자 일러스트레이터이자 《*Laugh with Hugh Troy*》라는 조크북으로 유명한 휴 트로이Hugh Troy는 갈아 만든 소고기를 사서 사람의 귀 모양을 만든 다음 미술관에 몰래 가지고 들어가 반 고흐의 잘린 귀라고 전시했다고 한다. 관객들의 관심을 잘린 귀로 모은 다음, 자신은 반 고흐의 작품을 편하게 관람하기 위한 아이디어였다. 하지만 귀(정확하게 말하면 귓불 약간)를 자르게 한 반 고흐의 정신 질환이 위대한 작품을 그리는 데 크게 도움됐다고 말하기긴 어려울 것이다.

쉽게 이해하기 힘든 그의 생애 때문인지 여전히 왼쪽 귀를 자신이 직접 잘랐느니, 고갱이 자르고 타히티로 도망을 갔느니 등 말이 많다. 죽음 역시 자살과 타살이라는 설이 여전히 나뉘어져 있지만 '이제 모든 것이 끝났으면 좋겠다'는 말을 남긴 채 세상을 떠난 점에서 미뤄봤을 때, 그가 정신적으로 힘들었다는 건 확실하다.

당시 펠릭스 레이Felix Rey 박사와 테오필 페이용Theophile Peyron 박사, 그리고 반 고흐의 작품 속 모델로도 유명한 폴 가셰Paul-Ferdinand Gachet 박사 등이 그를 진단하고 치료했다. 하지만 결국 치료는 성공하지 못한 셈이다. 그렇다면 반 고흐는 무슨 병을 앓았을까. 그가 쓴 800여 통의 편지와 주변 인물들이 남긴 기록을 바탕으로 그의 질병에 대해 한번 알아보자.

• 조울증

조울증이란 조증이 왔을 때는 심하게 들떴다가, 우울증이 오면 기분이 다운돼 시체처럼 변하는 아주 무서운 병이다. 조증이 왔을 때는 사고를 많이 치고, 우울증이 오면 자살을 택할 확률이 높아진다. 평생 약을 복용해야 하고 치료도 받아야 하기 때문에 환자는 물론 가족 등 주변 사람들까지 힘들게 하는 병이기도 하다.

빈센트 반 고흐가 전업화가로 활동한 기간은 약 10년 정도다. 그 동안 그는 900여 점의 회화와 1,100여 점의 드로잉 및 스케치를 했다. 대충 계산해도 이틀에 한 점씩 뽑아냈다는 말이다. 그런데 드로잉이나 스케치는 그렇다 쳐도 유화는 작업하는 데 제법 많은 시간을 필요로 한다. 물론 작품의 크기나 내용에 따라 다르겠지만 다른 작가들이라면 짧게는 몇 시간에서 길게는 몇 년도 걸리는 어려운 작업이다.

반 고흐의 작품은 한 면이 평균적으로 약 1m 정도의 크기다. 그 정도 크기의 작품을 10년간 나흘에 한 점씩 꾸준히 그린다는 건 일반 화가들로서는 상상하기도 싫은 작업량이다. 그런데 빈센트 반 고흐는 〈아를의 여인, 지누 부인L'Arlesienne: Madame Ginoux〉, 그러니까 지누 아줌마의 초상화를 단 45분 만에 완성했다는 전설도 갖고 있다. 특히 죽기 직전인 오베르 쉬르 우아즈auvre sur Oise에 살던 시절에는 하루

에 두 점 이상씩 완성하기도 했다.

하지만 우울증이 찾아오면 그림을 그리는 대신 물감과 독성이 강한 용해제를 먹었을 뿐만 아니라 폭음을 하거나 주변 사람들과 언쟁하는 등 폐인처럼 지냈다.

• 측두엽간질

반 고흐에게는 수시로 간질도 찾아왔다. 입원해 있을 당시 심한 발작으로 의사와 간호사들이 병실에 수시로 들락거렸다는 기록도 남아 있고, 동생 테오와 주고받은 편지에도 간질 이야기가 종종 등장한다.

펠릭스 레이 박사와 페이용 박사는 반 고흐의 간질 증상을 보고 측두엽 문제를 의심했다. 반 고흐는 뇌졸중 같은 뇌혈관 장애를 갖고 태어났다고 한다. 그리고 자라면서 이 장애가 측두엽간질로 발전했다고 짐작된다. 폴 가셰 박사는 반 고흐의 간질을 치료하기 위해서 '디기탈리스'라는 약초를 처방했다. 문제는 디기탈리스를 섭취하면 여러 색깔 중에서도 특히 노란색이 더욱 선명하게 보인다는 것이다. 그래서 반 고흐가 오베르에서 그린 작품들을 보면 이전에 그린 〈해바라기〉보다 노란색이 더 선명하고 짙게 표현돼 있다.

• 일사병

풍경화 화가들이 특히 많이 걸리는 병이다. 게다가 다른 화가들은 주로 밖에서 스케치를 한 후 색은 작업실로 돌아와서 칠한 것에 반해, 반 고흐는 무식하게도 작품이 완성될 때까지 밀짚모자 하나만 쓴 채 서서 그림을 그렸다. 특히 뜨거운 태양으로 유명한 지중해 연안 프로방스에서 몇 시간이나 서서 그림을 그렸다는 건 그냥 미친 짓이라고 봐도 된다. 아마 어지러움에 쓰러지기도 했을 것이다. 그래도 반 고흐는 그냥 '또 간질이 왔나' 하고 넘어가지 않았을까?

• 납 중독

옛날에는 많은 화가들이 납 중독으로 고생했다. 지금은 무독성으로 잘 나오고 있지만, 그때만 해도 물감은 농약과 같다고 봐도 무방할 정도였다. 당시 물감은 납 등 독성이 강한 광물을 갈아 만든 안료에 각종 화학물질의 기름을 섞어서 만들었기 때문이다. 당시에도 튜브 물감이 있긴 했지만, 가격이 비쌌다. 반 고흐는 돈이 떨어지면 가루 안료를 사서 직접 용해제와 섞어 작업해야 했다. 또 앞에서 말했듯 그가 물감과 용해제를 먹었다는 기록도 있다. 페이용 박사의 기록에 따르면, 반 고흐는 쇼크가 왔을 때 물감을 묽게 만들 때 쓰는 용해제와 세척할 때 쓰는 솔벤트, 케로신(등유)을 마셨다고 한다.

• 메니에르 병

메니에르 병에는 다양한 증상이 있는데, 그중에서도 반 고흐의 병은 귀 안에 물이 차는 증상과 유사하다. 그로 인해서 어지러움과 두통, 청력감소와 이명 그리고 구토 등의 증상이 나타난다. 정확한 원인은 알 수 없지만 반 고흐는 자신의 귀에 이상이 있다고 생각했고, 결국 귀에 칼을 댔다. 단순히 귀가 간지럽거나 동상이 생긴 것 같다고 귀를 자르진 않았을 테다. 반 고흐의 증상과 가장 근접한 청각질환을 생각해보면 메니에르 병이 유력하지 않을까?

• 튜욘 중독

튜욘Thujone은 모노테르펜케톤monoterepeneketon이라는 듣도 보도 못한 화학물질 중 하나로 노송나무과 풀에서 나온다. 반 고흐는 즐겨 마셨던 압생트absinth라는 술을 통해 이 물질에 중독됐다. 압생트의 주원료는 향쑥이지만 향을 내기 위해 꽃잎이나 줄기 등 다른 재료도 들어갔기 때문이다.

반 고흐는 엄청난 애주가였다. 밥 먹을 돈으로 술을 마셨다고 해도 과언이 아니었을 정도다. 압생트는 가격이 싼 데다가 알코올도수도 높아서 금방 취하기 때문에 당시 많은 예술가들이 즐겨 마신 술이다. 그러나 압생트에 들어 있는 독성분, 즉 튜욘이 과하면 환각작

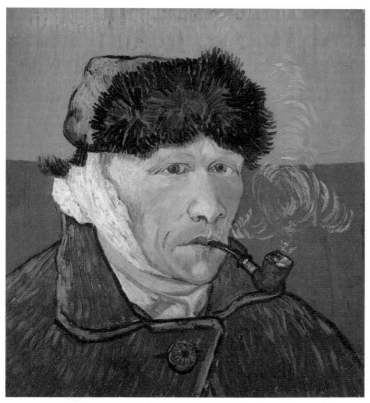

■ 빈센트 반 고흐, 〈파이프를 물고 귀에 붕대를 한 자화상〉, 1889년, 개인소장
반 고흐가 귀를 자른 정확한 이유에 대해서 아직 밝혀지지 않았다.

용이 일어나고 뇌도 파괴된다.

물론 압생트를 마신 모든 화가가 튜욘 중독 현상을 보인 것은 아니다. 사실 압생트에서 튜욘 성분은 술의 주성분인 에탄올이 차지하는 비율에 비하면 아주 적다. 즉 거의 하루 한 병씩, 매일 튜욘 즙을 내서 마시다시피 해야 한다는 뜻이다.

반 고흐의 튜욘 중독을 의심하는 이유는 그의 후기 작품에 노란색이 유난히 진하게 사용됐기 때문이다. 특히 튜욘 중독 증상 중하나가 바로 사물을 더 노랗게, 혹은 '노랗게'를 넘어서서 '누렇게' 보이도록 하는 것이다 예를 들어 그는 초창기 작품보다 아를에서 그린 〈해바라기〉, 〈노란 집〉 등에서 노란색을 더 강렬하게 사용했다. 특히 마지막 작품 중 하나로 알려진 〈까마귀 나는 밀밭〉은 노란색을 넘어 누런색의 끝을 보여주는 듯하다.

• 경계성 인격장애

경계성 인격장애는 정서불안이나 대인관계 문제 등 자아상과 인간관계에서 불안하고 충동적인 모습을 보이는 장애다. 생각이나 행동이 왔다 갔다 하거나 우울한 상태에서 갑자기 분노하는 등, 한 마디로 성격이 이상한 사람처럼 보이게 된다. 아마 이 병은 반 고흐가 가지고 있던 조울증에서 발전된 것으로 보인다. 이 장애를 가진 환

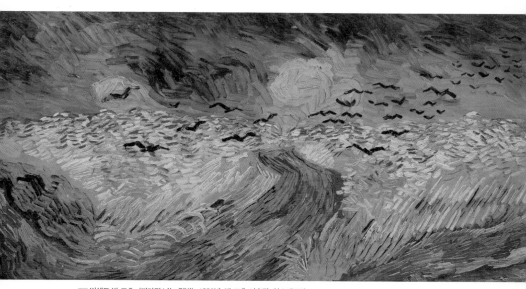

■ 빈센트 반 고흐, 〈까마귀 나는 밀밭〉, 1890년, 반 고흐 미술관, 암스테르담
반 고흐가 그린 마지막 작품 중 한 점으로 노란색이 매우 강조됐다.

자들은 종종 자기 분노를 못 이기고 자살하는 경우가 많다고 한다. 에윈 반 미커렌Erwin van Meekeren 박사는 《별이 빛나는 밤에: 반 고흐의 인생과 정신의학적 역사Starry Starry Night》를 통해 반 고흐의 사랑에 대한 갈망, 급격한 성격 변화 그리고 자해를 포함한 불안정한 행동이 경계성 인격장애의 대표적인 증상이라고 말했다. 또 이 증상들은 반 고흐가 경계성 인격장애를 가졌든 안 가졌든 간에 그의 문제 있는 삶을 들여다 보는 데 아주 유용하다고 썼다.

• 글쓰기 중독

이건 확실하다. 그런데 이 증상은 사실 병이라기보다는 강박증에 가깝다. 그는 동생 테오 반 고흐와 가족들, 그리고 동료 화가들과 다른 예술가들에게 평생 800여 통 이상의 편지를 써댔다. 글쓰기 중독이란 말 그대로 글을 쓰지 않으면 불안해서 못 견디는 증상이다. 반 고흐는 상당한 지식인이었다. 5개 국어를 했고 성경을 달달 외웠을 뿐만 아니라 항상 고전을 들고 다녔다. 또 많은 사람들이 평생 제목조차도 들어보지 못할 책을 읽었으며, 편지와 일기에 그 내용에 대해서 썼다. 아는 것이 많다 보니 표현하고 싶은 것들도 많았나 보다. 그나저나 그 많은 책을 읽고, 수많은 편지를 쓰고, 매일 일기도 쓰고, 밥도 먹고, 술도 마시고, 잠도

자면서 2,000점의 작품은 대체 언제 다 그렸을까?

 이처럼 반 고흐는 심각한 '종합병원'이었다. 하지만 시간이 흐른 후 그의 작품에 숨어 있던 역사적, 종교적, 과학적 내용들이 밝혀졌고, 빈센트 반 고흐는 각종 질병을 이겨낸 천재이자 전 세계인이 가장 사랑하는 화가 중 한 명이 됐다.

03

큐비즘을 만든 마약,
카라바조를 죽인 술

나는 마약을 하지 않는다. 내가 마약이기 때문이다.

— 살바도르 달리

술과 마약은 아주 먼 옛날부터 내려온 향정신성 물질이다. 사람들은 술을 구석기 시대부터 마시기 시작했다고 알려져 있다. 또 이라크 지방에서는 약 6만 년 전에 살았던 네안데르탈인의 묘지에서 메타암페타민, 일명 필로폰이 든 꽃이 발견되기도 했다. 즉 문명이 시작되기 전부터 사람들은 취하는 걸 즐겼던 모양이다.

우리나라는 마약 청정지역이어서, 마약에 취해 해롱거리는 사람을 찾기는 쉽지 않다. 그러나 미국이나 유럽에서는 꽤 쉽게 찾

아볼 수 있다. 네덜란드는 마약이 완전한 불법은 아니기 때문에, 심지어 잔디밭이나 카페에 앉아 마리화나를 피우는 사람들을 볼 수 있다. 미국 같은 경우엔 몇 개 주를 제외하고는 마리화나를 포함한 모든 마약이 불법이지만 약간만 노력한다면 헤로인이나 코카인, LSD 등 각종 마약을 구할 수 있다.

이렇듯 마약은 갱들이나 할렘 같은 슬럼가에 사는 빈민들만 하는 것은 아니다. 스티브 잡스Steve Jobs와 칼 세이건Carl Sagan, 비틀즈 멤버 등 많은 천재들이 한때 마약을 즐겼다는 건 잘 알려진 사실이다. 그렇다면 천재 화가들도 마찬가지였을 것이다.

서양에서는 마약을 쉽게 구할 수 있다지만 누구나 즐길 수 있는 것은 아니었다. 물론 불법이기도 하지만 더 큰 문제는 바로 가격이었다. 그래서 경제적으로 어느 정도 여유롭지 않았던 화가들은 마약에 손도 못 댔을 것이다. 그렇다면 우선 평생토록 작품을 단 한 점 밖에 팔지 못했던 빈센트 반 고흐는 자동으로 제외가 된다.

지금부터 할 이야기는 정확한 근거가 있는 내용은 아니다. 물론 당시에는 마약 복용이 불법이 아니었을 수도 있다. 하지만 지금과 마찬가지로 공개적으로 할 수 있을 만큼 좋은 것 또한 아니었기 때문에 기록은 거의 남아 있지 않다. 그렇지만 학자들은 오랜 연구를 통해 다음과 같은 가설을 내놓았다.

먼저 파블로 피카소Pablo Picasso는 경제적으로도 성공했기 때문에, 마약을 했을 가능성이 있다. 피카소는 마리화나는 물론 모르핀과 아편도 했었다고 한다. 심지어 큐비즘이 탄생한 데에 마약의 역할이 아주 컸다고 말하는 학자들도 있다. 미술역사에서 큐비즘만큼 파격적인 것이 없었으니 마약의 힘을 빌리지 않았을까 하고 의심하는 것도 충분히 가능한 일이다. 그런데 학자들의 연구에 따르면 피카소가 마약에 손을 댄 것은 큐비즘 시대보다도 더 일찍이라고 한다. 피카소는 '장밋빛 시대'에 이미 마약을 하고 있었던 것으로 보인다. 여기서 장밋빛 시대란, 일정한 기준에 따라 몇 개의 시기로 나눈 피카소의 삶 중 한 부분이다.

- 1881~1901년 : 어린 시절Young Picasso
 열심히 자신의 실력을 키우던 시기이다.
- 1901~1904년 : 청색시대Blue Period
 피카소의 작품이 추상적으로 넘어가는 첫 단계이자 작품들이 모두 파랗던 시기다.
- 1904~1906년 : 장밋빛 시대Rose Period
 피카소만의 스타일이 나오기 시작하는 아주 중요한 시기로, 이때 부터 밝은 색깔을 쓰기 시작했다.

- 1906~1907년 : 흑색 시대Black Period

 피카소가 아프리카 미술에 빠져 그림이 점점 추상적으로 바뀌어 갔던 시대다. 이때 〈아비뇽의 여인들〉의 스케치와 아이디어가 탄생했다.

- 1907~1915년 : 큐비즘Cubism

 '입체파'라고도 부른다.

피카소의 장밋빛 시대를 대표하는 〈파이프를 든 소년Garçon à la pipe〉이 그려진 시기는 1905년, 큐비즘의 시작을 알리는 파격적인 작품인 〈아비뇽의 처녀들Les Demoiselles d'Avignon〉이 그려진 시기는 1907년이다. 단 2년 만에 이렇게 다른 화풍을 만들 수 있었던 이유는 마약의 힘이 더해진 덕분이라는 것이다.

반면 술은 상대적으로 저렴하고 합법적이기 때문에, 성인이라면 누구나 즐길 수 있다. 술을 마시고 적당히 취하면 기분이 참 좋다. 하지만 한번 중독에 빠지면 끊기 힘든 데다가 치료를 하지 않으면 무슨 사고를 칠지도 모른다. 실제로 술 때문에 인생을 망친 화가들이 많다. 심지어 자신을 죽음으로 몰고 간 천재 화가들도 제법 있다.

1610년 7월 18일, 이탈리아 포르토 에르콜레Porto Ercole에서 미켈

란젤로 메리시Michelangelo Merisi라는 사람이 열병으로 쓰러져 죽었다. 그는 바로 미술사에서 레오나르도 다빈치와 견줄만한 위대한 천재 화가이자 바로크를 대표하는, 술꾼 카라바조Caravaggio였다. 카라바조는 사실 그가 태어난 마을 이름이다. 그는 매일같이 술을 마시면서도 많은 걸작을 남겼을 뿐만 아니라 이후 루벤스, 렘브란트, 베르메르 같은 거장들에게 막대한 영향을 끼치는 등 서양미술사에서 절대로 빼놓을 수 없는 위대한 화가가 됐다.

그 놈의 술이 뭔지…. 그는 술 때문에 살인을 하고, 작품도 잃어버렸으며, 결국 죽기까지 했다. 폭행, 기물파손, 불법 무기 소지, 그리고 살인이라는 죄로 38년이라는 짧은 인생 동안 경찰에게 쫓긴 것만 17번, 감옥에 입소한 것은 7번, 탈옥도 여러 번이었다. 아마 살인에 대한 이야기를 좀 더 자세히 알고 싶을 것이다.

카라바조는 원래 술 때문에 교황도 어떻게 할 수 없는 사고뭉치 슈퍼스타였다. 그러다 결국 대형 사고를 친 것이다! 1606년의 어느 날, 카라바조는 다른 날과 마찬가지로 술에 취해 있다가 동료인 라누치오Ranuccio Tomassoni를 죽여버렸다. 카라바조는 바로 도망을 갔지만 잡혀서 감옥에 들어갔고, 다시 탈옥하는 데 성공했다. 하지만 살인에 대한 죄책감으로 고민하던 그는 교황을 찾아가기로 했다.

그래도 교황을 만나러 가는데 빈손으로 갈 수는 없지 않은가! 그

는 반성문이라도 들고 가야겠다는 생각에 다윗이 골리앗의 머리를 잘라서 들고 있는 모습을 그렸고, 반성의 의미로 그 골리앗의 얼굴에 자신의 얼굴을 넣었다. 그러나 이 작품을 들고 로마에 있는 교황에게 직접 배송을 가는 도중 그만 작품을 잃어버렸고, 찾으러 돌아가는 길에서 말라리아모기에 물려 열병으로 죽었다. 술이 아니었으면 탈옥했다가 교황을 찾아갈 일도, 작품을 찾다가 말라리아모기에 물릴 일도 없었을 것이다.

물론 카라바조의 죽음에 대한 다른 가설도 있다. 매독으로 죽었다는 학자들도, 몰타기사단에게 살해당했다는 증거를 제시하는 학자들도 있다. 그뿐만 아니라 400년 전 당시의 입원자료를 근거로 제시하면서 해당 병원 인근의 묘지를 샅샅이 뒤져 카라바조의 것이라고 추측되는 뼈를 찾기도 했다. 카라바조는 결혼을 하지 않았기에 이탈리아 전국에 퍼져 있는 카라바조 친척의 자손들까지 찾아내서 DNA검사까지 했다. 결과적으로 DNA가 95% 이상 일치했기 때문에, 이탈리아에서는 엄청난 이슈가 됐다. 그 뼈를 보러 온 사람만 60만 명이 넘었다니, 수백 년이 지난 지금도 카라바조의 인기는 정말 대단하지 않은가!

다시 작품 얘기로 돌아가서, 교황이 실제로 카라바조를 도와줄 수 있었을지 모르겠지만 그래도 그에게는 한 가닥의 희망이었다. 그

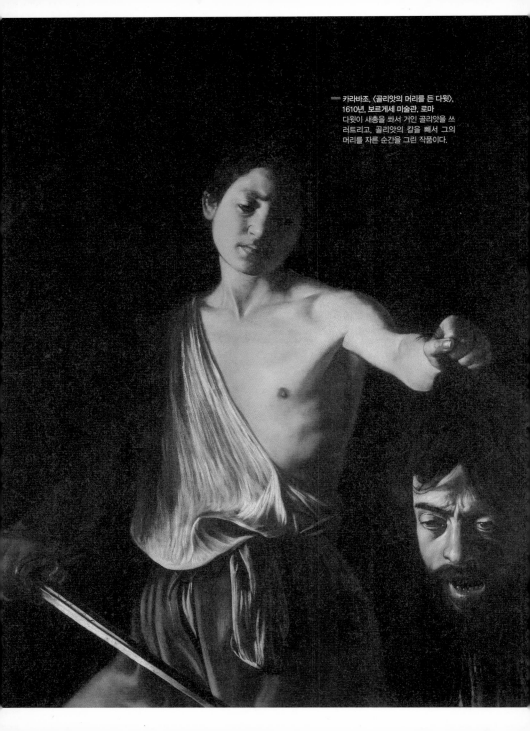

카라바조, 〈골리앗의 머리를 든 다윗〉,
1610년, 보르게세 미술관, 로마
다윗이 새총을 쏴서 거인 골리앗을 쓰
러트리고, 골리앗의 칼을 빼서 그의
머리를 자른 순간을 그린 작품이다.

러므로 카라바조는 교황을 이해시키거나 설득해야 했고, 죽은 골리앗의 얼굴에 자신의 얼굴을 넣은 것만으로는 부족하다고 느꼈을 것이다. 그래서 작품에 사죄의 문구를 넣었다. 바로 다윗이 들고 있는 골리앗의 칼 부분이다. HASOS란 Humilitas occidit superbiam, 라틴어로 '겸손은 교만을 이긴다'는 뜻이다. 한 마디로 앞으로는 잘하겠다는 의미다.

그래도 카라바조는 비싼 와인을 마셨지, 대부분의 화가들은 돈이 없어서 아주 저렴하지만 독한 압생트를 마셨다. 19세기 서양미술을 비롯한 모든 예술 분야에 한 번씩은 꼭 등장하는 술 중 하나가 바로 압생트다. 압생트는 당시의 가격으로 약 20~50상팀, 우리 돈으로 약 500원에서 비싸야 2,000원이었다. 당시 반 고흐는 물론 드가Edgar De Gas, 피카소까지 압생트에 취해서 작품 활동을 했다. 헤밍웨이도 압생트를 마시고 글을 썼다. 우리 나라의 서민들이 힘들 때 소

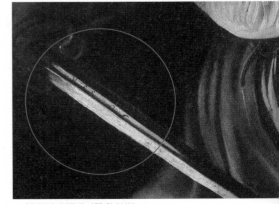

━ 〈골리앗의 머리를 든 다윗〉 확대 부분
HASOS, '겸손은 교만을 이긴다'는 문구가 적혀 있다.

주 한 잔을 하듯이, 당시의 서양 사람들은 하루의 스트레스를 압생
트 한 잔으로 넘겼다.

압생트는 향쑥을 주원료로 만들어 색깔도 녹색이다. 빅토르 올
리바Viktor Oliva가 그린 〈압생트를 마시는 사람Absinthe Drinker〉을 보면 술
에 취한 남자 앞에 녹색 요정이 앉아 있다. 실제로 압생트를 마시
면 녹색 요정이 보이거나 세상이 꼬불거리게 느껴지는 등 환각성
이 매우 강했다고 한다. 소주의 알코올도수는 16~21%, 와인은 약
10~15% 정도다. 위스키나 보드카, 꼬냑, 브랜디 등 양주의 알코올
도수도 45%를 넘기는 경우는 드물다. 하지만 압생트는 알코올도수
가 45~80%나 되는 아주 독한 술이었다. 그래서 압생트는 스트레이
트로 마시는 대신, 쑥의 쓴 맛을 죽이기 위해 각설탕과 물로 희석시
켜 마시는 경우가 많았다.

다시 19세기로 돌아가서 당시 범죄자 등 '미친놈'들은 거의 모두
압생트 중독자들이었다. 한두 잔만 마셔도 녹색 요정이 나타나니
사고를 안 칠래야 안 칠 수 없었을 것이다. 게다가 중독성도 강해서
마약이라고 불리기까지 했다. 인터넷에는 반 고흐가 압생트를 마시
고 환각작용 때문에 자신의 귀를 잘랐다는 잘못된 정보도 돌아다
니고 있다. 그래서 1차 세계대전 즈음 프랑스를 비롯한 몇몇 정부는
압생트의 생산과 판매를 중단했다.

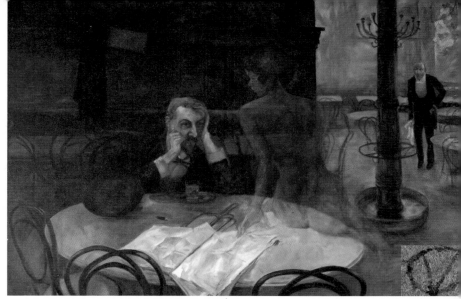

■ 빅토르 올리바, 〈압생트를 마시는 사람〉, 1901년, 카페 슬라비아, 프라하
빅토르 올리바가 압생트를 마시며, 잔을 통해 여자친구의 모습을 상상하는 작품이다.

하지만 압생트에 마약 수준의 중독성 및 환각작용이 있다는 것은 오해다. 앞에서 이야기했듯 압생트는 알코올도수가 매우 높은 술이고, 저렴한 가격에 금방 취하니까 자주 마시는 사람이 많았으며, 때문에 알코올중독으로 이어진 사례도 많았을 뿐이다. 어떤 술이든 혼자서 하루 한 병씩 매일 마신다면 그 사람의 신경과 뇌, 간, 위 등 장기는 남아나지 않을 것이다. 심지어 발작이 오거나 술 없이 못 사는 폐인이 되는 건 당연한 결과 아닌가.

실제로 연구결과에 따르면 압생트는 일반 술과 별로 다른 게 없다고 한다. 그래서 1981년 유럽연합EU은 압생트의 생산과 판매를 다

시 허락했다. 물론 지금은 와인이나 브랜디 같은 고급술이 대중화됐고, 아직까지 압생트에 대한 오해를 실제로 믿고 있는 사람도 많아 생산량은 줄어들었고, 가격은 옛날보다 훨씬 비싸졌다.

어찌됐든 음주는 적당히! 술과 마약 중독으로 젊은 나이에 목숨을 잃은 화가들이 이외에도 매우 많다. 묘한 매력을 가진 긴 얼굴의 여성 초상화로 유명한 아메데오 모딜리아니Amedeo Modigliani, 길거리에서 시작해서 세계적인 낙서화가가 된 장 미셸 바스키아Jean Michel Basquiat, 20세기에 가장 비싼 작품을 그린 잭슨 폴록Jackson Pollock 등이다.

04

76살에 4차원 공식을 배운 달리

나는 살아있는 가장 현명한 사람이다. 하지만 내가 아는 유일한 한
가지는 바로 내가 아무것도 모른다는 사실이다.

– 소크라테스

　이탈리아에 알체오 도세나Alceo Dossena라는 천재 조각가가 있었다. 그는 20세기 사람(1878~1937년)이었지만 작업 스타일은 르네상스 혹은 저 멀리 고대 그리스 양식에 가까웠다.

　1차 세계대전 즈음, 도세나는 자신의 작품으로 크리스마스 보낼 비용을 마련하기 위해서 로마 시내를 방황하다가 우연히 알프레도 파솔리Alfredo Fasoli 라는 미술품 판매상과 마주치게 됐다. 파솔리는 도

세나의 작품을 보자마자 '그는 천재다'라는 사실을 알아챘고 머릿속에서 계산기를 바쁘게 두드리기 시작했다.

그럼 파솔리가 도세나의 작품을 샀을까? 아니다. 도세나에게 고대 작품의 '짝퉁'을 만들게 시켰고, 시장에 유통시켜서 엄청난 이익을 냈다. 아무것도

■ 도세나 '짝퉁 사건' 신문기사

몰랐던 도세나는 난생 처음으로 많은 돈을 만지게 되자 파솔리가 시키는 대로 그저 열심히 조각했다. 도세나는 조각품의 사진 또는 스케치만 보고도 그것과 똑같이 혹은 아주 비슷하게 만들었다. 보통 실력으로는 할 수 없는 일이다. 전 세계는 천재 조각가 도세나의 뛰어난 실력과 타고난 장사꾼 파솔리의 영업력에 열광했다. 뉴욕 메트로폴리탄 미술관까지 작품을 구입했을 정도다. 도세나는 그렇게 10년을 작업했고, 파솔리는 이를 전 세계에 최저가인 척 팔아 치웠

다. 전 세계는 이런 기회는 두 번 다시 없다며 열심히 사재기했다.

이들의 사기는 우연찮은 일로 들통 났다. 불륜녀가 죽어 장례식 비용이 너무 많이 들자 파솔리는 도세나의 월급을 미뤘고, 이에 도세나가 별 생각 없이 소송을 건 것이다. 그 조사 과정에서 그들의 사기행각이 세상에 알려지게 됐고, 지난 10년간 속았다는 사실을 알게 된 전 세계 미술관들은 말 그대로 '멘붕'에 휩싸였다. 미술관들은 도세나의 작품을 버리거나 파손해버렸다. 곧 도세나의 작품은 돈을 줘도 안 가져갈 정도가 됐고, 미술계는 그의 이름 자체를 매장시켜버렸다. 그 후 도세나는 10여 년을 가난하게 살다가 1937년 결국 세상을 떠났다. 이제 그를 기억하는 사람은 거의 없다. 2,000년이 넘는 시간을 자유롭게 넘나들며, 못 만들어내는 작품이 없었던 천재 조각가가 왜 이렇게 몰락했을까. 바로 자신만의 철학이 없었기 때문이다.

예술가는 직업이 아니다. 하늘이 내려준 운명이다. 운명이란 곧 자신이 반드시 가야 할 길이다. 굶어 죽더라도 그 길을 가야 한다. 하지만 아무리 운명이라도 먹고는 살아야 하기 때문에 돈은 벌어야 한다. 그러기 위해서는 두 가지 방법이 있다. 다른 일을 하면서 그림을 그리든가 아니면 환경에 적응해서 시장이 원하는 작품을 그리고 잘 팔든가. 실제로도 많은 위대한 예술가들이 그렇게 해왔고, 지금

도 그렇게 살고 있다. 사진의 거장이라고 불리는 앙리 카르티에 브레송Henri Cartier Bresson은 순수미술을 전공했지만 사진으로 명성을 얻었고, 은퇴 후에서야 다시 순수미술로 돌아갔다.

위대한 화가가 되기 위해서는 적어도 두 가지 조건을 갖춰야 한다. 첫 번째로 자신만의 개성이 있어야 한다. 개성을 갖추기 위해서는 타고난 재능을 꾸준한 노력을 통해 발전시켜야 한다. 두 번째로 바로 자신의 확고한 철학이 있어야 한다. 작가 자신만의 철학이 담긴 작품을 내놓지 못한다면 창고에서 '짝퉁'을 그려내는 환쟁이들과 다를 바 없게 된다. 쉽게 말해 천재 조각가 알체오 도세나 꼴이 나는 것이다.

자신만의 철학을 가지려면 오로지 많은 것을 접하고, 읽고, 연구하는 수밖에 없다. 즉 공부를 많이 해야 한다. 미술만이 아니라 역사, 정치, 사회, 종교, 문학, 수학, 과학, 예술 등 다방면으로 공부하는 것이 좋다.

유명한 화가들도 끊임없이 공부하고 여행했으며, 책을 쓰기도 했다. 빈센트 반 고흐는 네덜란드 남부의 작은 마을인 쥔데르트Zundert에서 태어났다. 아버지는 목사였다. 그래서 어려서부터 신앙심이 깊었고, 심지어 성경을 외우기도 했다. 성경은 구약성경과 신약성경으로 나누어지는데 개역한글 구약성경은 총 39권, 1,331페이지,

23,145절이며 신약성경은 총 27권, 422페이지에 7,957절로 이뤄졌다. 즉 하루에 한 장씩 읽어도 다 읽는 데 약 3년이 걸리는 방대한 책이다. 또 1869년 7월에는 영국 런던에서 삼촌이 운영하던, 미술작품을 판매하는 회사에서 일했고 잘나갈 때는 아버지보다 더 많은 돈을 벌었다. 즉 영국에서 그림을 팔았으니 모국어인 네덜란드어는 물론 영어에도 능통했고, 프랑스어 또한 원어민 수준이었으며, 라틴어까지 어려움 없이 할 수 있었다. 그는 교직에서도 잠시 활동했었고, 서점에서 일했을 때에는 성경을 영어, 프랑스어, 독일어로 번역하기도 했다. 즉 5개 국어를 구사했던 천재였던 것이다.

또 빈센트 반 고흐의 편지를 보면 책 이야기가 많고, 작품에도 책이 수시로 등장한다. 예를 들어 프랑스 남부 아를에서 그렸던 〈아를의 여인, 지누 부인〉에도 책이 등장한다. 하지만 같은 모델을 그린 고갱의 〈지누 부인의 초상, 밤의 카페Le Cafe de Nuit〉에는 술병이 놓여 있다. 물론 술집 주인인 지누 부인을 그린 그림이므로 술병이 들어가는게 더 자연스러울지도 모르겠다. 그러나 반 고흐는 자신에게 많은 도움을 줬던 부인의 옆에 책을 그려 넣음으로써 지누 부인을 단순한 술집 주인이 아닌 의미 있는 인물로 표현했다고 짐작할 수 있다. 그래서일까? 고갱은 지누 부인에게 그려도 되겠냐고 직접 부탁을 해야 했지만, 반 고흐는 그녀로부터 먼저 자신을 그려달라는 부

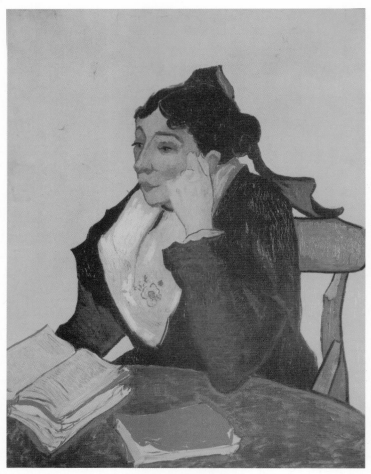

■ 빈센트 반 고흐, 〈아를의 여인, 지누 부인〉, 1888년, 메트로폴리탄 미술관, 뉴욕
반 고흐와 고갱은 같은 인물을 주인공으로 했지만, 각자 다른 소품을 그려넣었다.

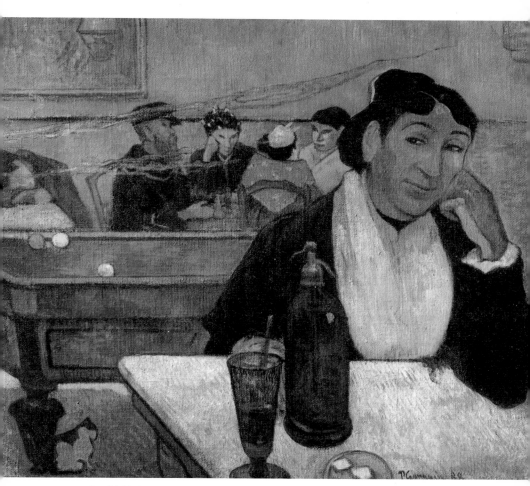

━ 폴 고갱, 〈밤의 카페, 아를〉, 1888년, 푸쉬킨 시립 미술관, 모스크바

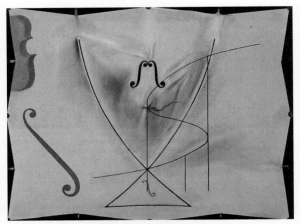

■ 살바도르 달리, 〈제비의 꼬리〉, 1983년, 달리 미술관, 스페인 피게레스
살바도르 달리가 공부한 4차원 공식을 그린 작품이다.

탁을 받았다. 물론 보는 관점에 따라 다르겠지만 배우고, 생각하고, 느낀 것이 쌓여서 자신만의 철학이 되고 이렇게 작품에도 묻어나게 된다.

더구나 자신이 모르는, 또는 싫어하는 분야라도 적극적으로 배우는 자세를 가지면 그 분야를 자신의 것으로 만들 수 있다. 피카소와 함께 20세기 미술계의 '천재 돌아이' 슈퍼스타였던 살바도르 달리Salvador Dali는 이름부터 어려운 초현실주의 작품을 평생토록 그렸다. 어려운 작품을 그리려면 아는 것이 많아야 하는 게 당연하지만, 달리의 작품을 조금만 공부해보면 무서울 지경이다. 이런 내용을 언

제 어디서, 어떻게 배웠나 싶기 때문이다.

　1983년 살바도르 달리는 마지막 회화 작품으로 '재앙 시리즈'를 그렸다. 그리고 그중 〈제비의 꼬리The Swallow's Tail〉라는 작품을 위해 그는 1979년 프랑스의 수학자인 르네 톰Rene Thom을 만나 4년간 공부했다. 대참사나 비극 등이 연속적인 배경에서 불연속적으로 발생하는 과정을 수학적으로 푼 돌발이론과 인류 재앙의 근본이라는 4차원 현상 등에 대한 것이었다. 처음 공부를 시작했을 때 달리는 이미 76살이었다. 76살 할아버지가 이런 걸 배웠다니 놀랍지 않은가? χ축과 γ축이 나비 모양으로 어쩌고저쩌고, 서로 만나는 점에서 또 어쩌고저쩌고, 그 공식을 그래프로 그리면 또 다시 어쩌고저쩌고….

$$v = \chi^5 + \alpha\chi^2 + b\chi^2 + c\chi$$

　이 공식이 바로 살바도르 달리의 마지막 작품인 〈제비의 꼬리〉가 담고 있는 여덟 가지 재앙의 공식 중 '제비'이다. 보통 76살이면 노인대학에서 인터넷이나 사교댄스를 배울 나이이다. 그런데 살바도르 달리는 + 나 = 등의 기호가 없으면 수학 공식인지도 모를 것 같은 내용을 연구했고, 스승이었던 르네 톰 교수도 이해했을까 싶은 작품을 그려냈다.

05
피카소, 자신을 마케팅하다!

조각을 만드는 데는 이틀밖에 걸리지 않았지만, 이틀 만에 조각하는
기술을 익히기 위해서 지난 20년을 투자했다.

― 미켈란젤로 부오나로티

빈센트 반 고흐의 꿈은 자신의 눈과 손을 통해 하나님이 만든 위
대한 자연의 아름다움을 세상 모두에게 알려주는 것이었다. 그리고
그 꿈을 이룰 단계적인 목표 중 하나로 뜻이 같은 화가들과 공동체
를 만들고, 카페에서 전시회를 하겠다고 다짐했다. 또 '나는 그림을
꿈꾸고 꿈을 그린다'는 명언을 남기기도 했다.

우리 모두도 어렸을 적에는 꿈을 갖고 있었다. '대통령'이나 '미스

코리아' 같은 꿈들은 자라면서 수없이 변하기도 하고, 험악한 사회와 타협하면서 아예 사라지기도 한다. 하지만 계속되는 실패에도 자신의 꿈을 잃지 않고, 희망을 가진 채 앞만 바라보고 노력하며 살아가는 사람들은 언젠가 그 꿈을 이룬다. 죽고 나서라도 말이다. 빈센트 반 고흐는 세상을 떠난 후 20년이 채 지나지 않아 전 세계를 돌며 전시회를 열었고 세계에서 가장 유명한 화가 중 한명으로서, '전 세계인들에게 하나님이 만든 자연의 아름다움을 보여주고 싶다'는 자신의 꿈을 이뤘다.

얼굴도 못생기고 딱히 할 일도 없어서 미술을 시작했다는 팝 아티스트 앤디 워홀Andy Warhol은 스튜디오이자 아지트인 팩토리The Factory를 설립해 많은 예술가들을 키워냈고 미술과 음악, 영화를 대중문화로 융합해냈다. 앤디 워홀은 "미래에는 누구나 15분 내외로 유명해질 수 있다"고 말하며, 그렇기 때문에 모든 사람들이 반드시 판타지, 즉 꿈을 가져야 한다고 강조했다. 한편 파블로 피카소는 '당신이 상상할 수 있는 모든 것은 현실이다'라고 말했다. 꿈은 이루어진다는 뜻이다.

그러나 대부분의 사람들은 성인이 되면서 욕망을 꿈으로 착각하게 된다. 그래서 더 이상 '진정으로 하고 싶은 일'이 아닌 빨리 부자가 되는 것이나 승진하는 것을 꿈이라고 생각하는 경우가 많다. 그

러나 아잔 브라흐마 스님은 《술 취한 코끼리 길들이기》를 통해 진정한 자유는 욕망으로부터의 자유라고 말했다. 하지만 말이 쉽지 욕망으로부터 자유롭기는 보통 어려운 게 아니다.

물론 많은 예술가들이 대부분의 욕망을 포기하고 오직 작업에 모든 것을 바친다. 그러나 욕망의 근원인 돈에 발목이 잡히면 어쩔 수 없이 꿈을 포기해야 하는 경우가 생긴다. 빈센트 반 고흐 역시 결국에는 지속되는 가난과 실패에 지쳐 정신병이 커졌고, 결국 자살로 삶을 끊었다고 해도 과언이 아니다. 돈이 많다고 행복한 것은 절대 아니지만 돈이 없으면 불행이 찾아온다. 꿈을 이루거나 발전시키는 것은 물론, 유지하기 위해서라도 돈이 필요하다. 대다수의 예술가들에게는 넘기 어려운 장애물일 수밖에 없다.

때문에 많은 예술가들은 삶이 지옥이란 말을 절실히 실감하곤 한다. 명예를 얻은 것은 물론 경제적으로도 성공했다고 알려진 파블로 피카소도 초기에는 말 그대로 쫄쫄 굶었다. 피카소는 태어나서 걸음마보다 그림을 먼저 그렸다고 한다. 처음으로 한 말도 피즈piz, 스페인어로 연필였을 정도다. 또 9살에는 〈투우사Le Picador〉라는 작품을 완성했는데, 이미 색과 구도가 아주 안정적이었다. 15살에 그린 〈첫 성찬식La premiere communion〉이나 〈화가의 아버지〉는 도저히 학생이 그렸다고 상상하기 힘들 정도다. 작품의 주인공들은 다름 아닌 피카소의

━ 파블로 피카소, 〈화가의 아버지〉, 1896년, 피카소 미술관, 바르셀로나
1896년, 피카소가 15살에 수채화로 그린 아버지 작품이다.

부모님과 여동생이었다.

전업화가의 길에 들어선 첫날부터 피카소도 가난과 '절친'이 됐다. 겨울에는 난방비가 없어서 자기의 작품을 태워 난방해야 했다. 유화를 그렸으니 아주 활활 탔겠지만 그을음은 장난 아니었을 것이다. 얼어 죽지 않고 살아서 봄을 맞았을 때는 더 이상 그림 그릴 캔

버스가 없었다. 그래서 쓴 캔버스를 재활용하기도 했다. 캔버스를 재활용하면 기존에 말라붙어 있는 물감 때문에 새 물감이 잘 올라가지 않아 그림 그리기가 상당히 어렵다. 하지만 많은 화가들이 돈이 없어서 이렇게 어쩔 수 없는 선택을 했다. 최근 엑스레이 검사를 통해 재활용 캔버스에서 발견된 피카소의 숨겨진 작품들은 다시 한번 세상을 놀라게 하고 있다.

낙서화가로 성공한 장 미셸 바스키아Jean-Michel Basquiat는 자신을 세상에 알려준 GQ매거진의 글렌 오브라이언Glen O'Brian을 만나기 전까지 뉴욕의 공원에서 노숙했다. 하지만 피카소도, 바스키아도 모두 살아생전에 경제적으로 성공할 수 있었다.

그렇다면 그들은 어떻게 자신을 꿈을 이뤄내면서도 경제적으로 성공할 수 있었을까. 답은 바로 마케팅이다. 피카소는 미술이 일상의 먼지가 쌓인 영혼을 씻어준다고 믿었다. 즉 자신의 작품을 통해 사람들의 영혼을 맑게 해주는 것이 꿈이었다. 피카소는 이미 자신이 천재라는 것을 알았고 열심히 노력했다. 하지만 초년의 경제적 궁핍은 큰 걸림돌이었다.

어떻게 해야 할까 고민하던 피카소는 파리의 모든 갤러리를 돌아다니며 "피카소의 작품이 있냐"고 물어보고 다녔다. 자신의 작품을 직접 사러 다닌 것이다. 물론 갤러리들은 피카소가 누구인지 모른다

고 대답했지만 개의치 않았다. 한 바퀴를 다 돌면 다시 처음부터 그 과정을 반복했다. 파리는 그리 큰 도시가 아니기 때문에 걸어다녀도 가능한 작업이었다. 그렇게 뻥(?)을 치고 다닌 지 얼마 지나지 않아 그의 작품을 찾는 갤러리들이 생겨나기 시작했고, 마침내 피카소도 돈을 버는 화가가 됐다. 지금 생각해봐도 아주 기발한 아이디어다. 하지만 피카소가 서울이나 뉴욕, 도쿄처럼 파리보다 면적으로 보나 인구로 보나 훨씬 큰 도시에 살았다면 불가능한 시도였을 것이다. 피카소는 자신의 환경을 정확히 인지했고, 그에 맞는 액션 플랜을 짰으며 무엇보다 포기하지 않고 실행에 옮겼다.

이렇듯 '예술가들은 가난하다'는 편견과는 달리 피카소를 포함한 많은 거장들이 경제적으로 풍족했다. 물론 피카소처럼 자신의 꿈을 향한 확고한 목표를 가지고 노력했기 때문에 가능한 일이었다. 그래서 인류의 걸작을 더 일찍 만들어냈을지도 모른다. 하지만 여전히 많은 예술가들에게는 문제점이 하나 남아 있다. 자신의 분야를 제외한 다른 분야에는 매우 약하다는 것. 꿈을 만들고 목표를 실행하기 위해 필요한 경제 독립 쟁취를 할 수 있는 방법과 자신의 꿈이 담긴 자서전을 미리 써보자. 미술을 포함한 자신의 분야에서 위대한 업적을 이룰 수 있을 것이다.

> "다빈치는 절 지루하게 합니다.
> 그는 날아다니는 물건 만들기나
> 계속 했어야 해요."

– 피에르 오귀스트 르누아르가 레오나르도 다빈치에게
(다빈치는 르누아르보다 300년 더 일찍 태어났다.)

PART

2

숨은 그림 찾기

01
성 프란치스코의 장례식에
조문 온 악마

이탈리아 중부의 아시시라는 작은 마을에는 하나님을 믿는 이들에게 아주 중요한 의미를 지닌 성당이 있다. 바로 성 프란치스코 대성당Basilica Sancti Francisci Assisiensis이다. 이곳은 기독교의 수호성인 중 한 명인 성 프란치스코San Francesco d'Assisi가 태어나고, 죽어 승천한 곳으로 유명하다. 수호성인이란 종교개혁 전, 타종교가 기독교와 접촉하는 과정에서 순교 등으로 기독교를 수호하는 데 헌신한 성인을 뜻한다.

그는 1182년 아시시에서 부유한 상인의 아들로 태어났다. 본명은 지오반니 디 피에트로 디 베르나르도네Giovanni di Pietro di Bernardone. 그는 젊어서 사치와 방탕한 생활로 남들의 부러움을 사며 허송세월을 보

냈다. 그러나 1201년 이탈리아 페루지아Perugia 지방과의 전쟁에 참전했다가 포로로 잡혔고, 1년간의 포로생활에서 기독교에 빠지게 됐다. 또한 1204년, 심각한 병에 걸렸다가 기도의 힘으로 낫게 되며 믿음이 더욱 강해졌다. 그리고 1205년 2월 24일 성 메시아의 날, 어느 작은 교회에서 기도하던 중 예수님이 제자들에게 가르쳤던 마태복음의 내용을 보게 됐다.

> 병든 자를 고치고 죽은 자를 살리며, 문둥이를 깨끗하게 하며 귀신을 쫓아내되 너희가 거저 받았으니 거저 주어라. 너희 전대에 금이나 은이나 동이나 가지지 말고 여행을 위하여 주머니나 두 벌 옷이나 신이나 지팡이를 가지지 말라. 이는 일꾼이 저 먹을것 받는 것이 마땅함이니라.
> – 신약성경 마태복음 10장 8 ~ 10절

이후 그의 인생은 완전히 바뀌었다. 그는 그 자리에서 일어나 바로 신발과 벨트를 벗어 던지고, 두툼한 지갑도 버렸다. 대신 끈으로 허리를 조아 매는 옷 한 벌만 입은 채 병든 자와 가난한 사람들을 위해서 일생을 바쳤고, 기독교에서 가장 추대 받는 인물이 됐다. 성 프란치스코는 1226년 10월 3일, 사랑과 감동 그리고 자비를 남기고 세상에서 떠났다. 그를 따르던 수많은 사람들은 2년 후부터 그를 기리는 성당을 축성하기 시작했다.

이탈리아의 작은 시골 마을에 위치하고 있지만 이 성당에는 성지 순례를 위해 매년 수많은 교인들과 관광객들이 찾아온다. 물론 유네스코 세계 문화유산에 등재된 중요 문화유산이기도 하다.

이 성당은 웅장한 모습처럼 내부 또한 벽화 등으로 아주 화려하게 장식돼 있다. 이 내부 벽화를 그리기 위해서 당시 가장 유명했던 화가들이 총출동했다고 한다. 그중에는 치마부에Cimabue, 시모네 마르티니Simone Martini 등 중세를 대표하는 화가들은 물론 르네상스를 시작한 천재 화가 조토 디 본도네Giotto di Bondone도 있었다.

성 프란치스코 대성당은 하층, 상층 등으로 나뉘어져 있는데, 벽화의 주된 내용은 물론 성경과 성 프란치스코의 이야기이다. 그중 조토의 벽화는 상층에 있으며 성 프란치스코의 생애를 28점에 걸쳐 그린 것이다. 이 28점 중 마지막은 당연히 성 프란치스코가 하나님의 부름을 받고 승천하는 모습이다.

아래 죽어 누워 있는 분이 성 프란치스코이다. 하늘에서는 그의 승천을 반기고 있다. 이 작품에는 조토의 천재적인 미술 실력과 성 프란치스코에 대한 존경심이 그대로 드러난다. 현재 시점에서는 지루한 옛날 그림 한 점에 불과할 수도 있지만, 1200년대 당시에는 이렇게 입체감과 원근감, 명암이 선명한 작품을 찾아보기 힘들었다. 당시 사람들은 조토의 작품을 보고 살아 움직이는 듯하다고 했다.

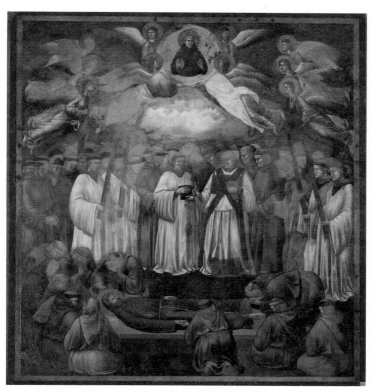

━ 조토, 〈성 프란치스코의 죽음과 승천〉, 1300년, 성 프란치스코 성당, 이탈리아 아시시
아래에서는 조문객이 성 프란치스코의 죽음을 슬퍼하고, 하늘에서는 성인, 성자, 천사들이 그를 맞이하고 있다.

■ 〈성 프란치스코의 죽음과 승천〉 확대 부분
구름 속에 웃고 있는 악마의 모습이 보인다.

그 전까지 그림 속 인물들은 대부분 앞, 뒤, 옆만 보고 있었고, 명암이란 것 자체가 존재하지 않았다. 그림자만 살짝 넣어도 사람들은 마치 마술을 보는 듯한 표정으로 작품을 봤다. 그런 분위기에서 조토가 나타나 서양미술의 방향을 틀어놓은 것이었다.

아무튼 지금으로 따지면 장례식 장면인 만큼 성 프란치스코를 따르던 신자들과 사제, 그리고 성직자들이 애도를 표하고 있는 것은 당연하다. 그런데 이 자리에 오리라고는 절대 생각 못할 인물(?)이 하나 등장한다. 바로 악마다.

구름 오른쪽을 잘 보면 머리에 뿔이 있고, 마귀 코를 가졌으며, 툭 튀어나온 턱을 가진 악마가 보인다. 악마의 미소가 선명하다! 섬뜩하지 않은가?

성인을 성스럽게 그린 장면에 악마의 얼굴을 숨겨 놓다니 놀라

울 따름이다. 왜일까? 이유는 사실 아무도 모른다. 몇몇 학자들은 중세시대 당시 '승천을 지연시키기 위한 방법'으로 악마를 그려 넣는 경우가 종종 있다고 한다. 그러나 그랬다면 악마의 웃는 얼굴을 구름 속에 꼭꼭 숨겨놓진 않았을 것이다. 더욱 재미있는 것은 지난 700여 년 동안 아무도 악마의 얼굴을 알아채지 못했다는 사실이다.

1997년, 이탈리아 중부에 강력한 지진이 왔었다. 당시 성당이 크게 부서졌고, 벽화 작품들도 산산조각 나버렸다. 이후 몇 년 동안 조각을 다시 맞추는 일종의 퍼즐 맞추기식 복원 작업이 계속됐고, 치아라 프루고네Chiara Frugone라는 복원가가 이 사실을 발견했다. 복원이 잘못된 것일까? 가루 난 벽을 하나하나 맞추다보면 분명 억지로 끼워 넣은 부분도 있을 것이다. 후에 물감으로 덮으면 되니까 말이다.

그러나 성당 미술 복원 수석 세르지오 프세티는 "조토가 이 악마를 구름 속에 '장난삼아' 그려넣었을 것"이라면서 동시에 "아는 사람을 괴롭히기 위해 악마 얼굴로 형상화해 그려 넣었을지도 모른다"고 말했다.

02

페르세우스 뒤통수 속 당신은
도대체 누구?

피렌체하면 많은 분들이 소설과 영화 '냉정과 열정 사이' 속 평화롭고 거대한 성당 두오모를 떠올릴 것이다. 산타마리아 델 피오레 성당Cattedrale di Santa Maria del Fiore이다. 영화에 등장하는 거대한 성당은 정말 아름답다. 하지만 이곳을 직접 가본 사람이라면 알 것이다. 온 벽을 덮고 있는 지저분한 낙서와 넘쳐나는 관광객 때문에 새벽 일찍 와서 기다리지 않는 한 영화 속 로맨틱한 장면은 볼 수 없다.

그러나 피렌체에 두오모만 있는 건 아니다. 베키오 궁전Palazzo Vecchio 도 봐야 하고, 미켈란젤로 광장Piazzale Michelangelo을 빼먹는다면 섭섭하다. 또 갓난아기도 아는 〈비너스의 탄생Nascita di Venere〉과 〈메두사의 머

리Medusa〉 등이 있는 우피치 미술관Galleria degli Uffizi을 안 가봤다면 무조건 다시 피렌체로 돌아가야 한다.

그리고 우피치 미술관에서 조금만 올라가면 시뇨리아 광장Piazza della Signoria이 있다. 이 광장에는 멋진 조각상들이 아주 많다. 〈메디치Medici〉, 미켈란젤로의 〈다비드David〉, 잠볼로냐의 〈사빈 여인의 강간Sabinae raptae〉, 그리고 지금부터 소개할 〈메두사의 머리를 든 페르세우스Perseo con la testa di medusa〉의 동상 등이다.

이 작품은 벤베누토 첼리니Benvenuto Cellini가 만든 청동상이다. 당당하게 서 있는 남자는 페르세우스, 그가 들고 있는 예쁘장한 여자의 머리는 바로 뱀 머리카락을 갖고 있으며, 눈이 마주치는 사람을 돌로 변하게 만드는 마녀 메두사다. 그리스 신화를 잘 모르는 분들을 위해서 페르세우스와 메두사의 이야기를 간단하게 하겠다.

페르세우스는 그리스 신화의 신 중의 신이자 바람둥이 제우스와 인간인 다나에 사이에서 태어났다. 그래서 신은 아니지만 건강하고 운동도 잘하는, 당시로서는 최고의 청년으로 자랐다. 참고로 페르세우스는 우리에게도 유명한 히어로 헤라클레스의 할아버지다. 이런 멋진 청년을 다들 가만두진 않았다. 그의 어머니 다나에를 아내로 맞고 싶어하던 세리포스 섬의 폴리덱테스 왕은 그에게 침침한 늪에 사는 골칫덩어리 메두사를 처리하라고 지시했다.

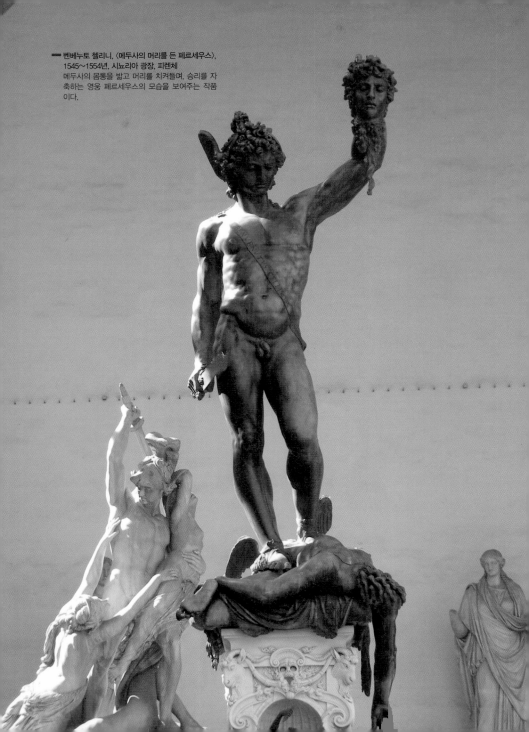

지혜와 전쟁의 여신이자 그리스의 수호신인 아테나와 전령의 신인 헤르메스는 페르세우스에게 메두사와 마주쳐도 돌로 변하지 않게 해줄 황금거울 방패와 머리에 쓰면 주변에 어둠이 내려와 숨을 수 있게 해주는 하데스의 투구, 빠르게 날아다닐 수 있도록 도와주는 황금날개가 달린 신발, 거인 괴물 아르고스를 무찔렀을 때 썼던 검, 마지막으로 메두사의 머리를 담을 수 있는 마법의 자루를 줬다.

메두사의 소굴로 들어간 그는 황금방패에 비친 모습을 통해 정신 없이 자고 있던 메두사의 머리를 단칼에 베어버렸다. 그리고 돌아오는 길에서는 귀찮게 하는 적들을 만날 때마다 그의 머리를 꺼내서 돌로 만들어버렸다.

원래 이야기에서는 메두사가 그녀의 자매인 괴물 고르곤과 함께 자고 있었고, 페르세우스가 메두사의 머리를 베는 순간 고르곤 두 마리가 잠에서 깨어나 페르세우스를 공격했다고 한다. 그래서 페르세우스는 얼른 투구를 쓰고 도망 나왔다고 하는데, 이 작품에서는 그가 메두사의 몸통을 자랑스럽게 밟은 채, 머리를 들고 있다. 나오면서 메두사의 몸통도 같이 들고 나왔던 걸까? 어쨌든 페르세우스의 영웅적인 모습을 잘 표현하고 있다.

시뇨리아 광장에는 다른 멋진 작품들도 많기 때문에 이 작품은 '와, 멋있구나' 감탄하는 정도로 무심코 지나가게 된다. 그래서 진짜

재미있는 부분은 놓치고 만다. 하지만 이왕 볼 거면 건장하고 멋진 청년 페르세우스의 엉덩이까지 보고 가는 것이 좋다. 한 바퀴 돌아본다고 해서 몇 분이나 더 걸리겠는가. 여자 분들이라면 더더욱 놓쳐서는 안 된다.

톡 튀어나온 엉덩이에 근육질 몸매! 역시 잘 나가는 청년으로 인정할 수밖에 없다. 그러고 보니 투구에도 날개가 달렸다. 투구도 날아다닐 수 있는 걸까? 그런 생각을 하며 동상의 뒷면을 보고 있자면 투구 아래 곱슬 머리카락 부분이 뭔가 좀 이상하게 느껴진다. 페르세우스의 뒤통수가 마치 날 내려다보는 것 같지 않은가?

좀 더 자세히 살펴보자. 눈, 코 그리고 턱수염으로 가려진 입까지, 분명한 얼굴이다. 페르세우스의 뒤통수에 있는 이 사람은 누굴까? 페르세우스가 두 얼굴을 가졌다는 이야기는 없던 것 같은데 말이다.

페르세우스 뒤통수에 숨은 사람은 다름 아닌 페르세우스 동상을 만든 벤베누토 첼리니 자신이다. 그는 작품에 자신의 얼굴을 교묘하게 넣었다. 그 이유를 알기 위해서는 먼저 첼리니라는 인물에 대해서 생각해야 한다.

벤베누토 첼리니는 피렌체에서 음악가이자 악기를 만들던 아버지에게서 태어났다. 그는 로마에서 금세공사로서, 그리고 음악가로서 제법 이름이 알려져 있었다. 로마에 있을 때에는 미켈란젤로와도 서

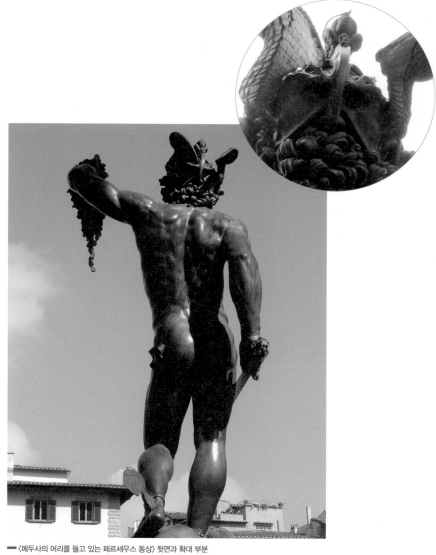

— 〈메두사의 머리를 들고 있는 페르세우스 동상〉 뒷면과 확대 부분
페르세우스 동상 뒷면에는 분명하게 얼굴이 조각돼 있다.

로 알고 지냈다. 그러다 미켈란젤로의 〈다비드〉상을 보고는 그의 명성을 따라잡고 싶어 조각을 시작했다.

그런데 이 첼리니라는 인물은 어렸을 때부터 아주 거만하고 버릇이 없었다고 한다. 어른이 돼서도 술과 여자, 그리고 싸움을 즐겼고 감방도 몇 번 들락거렸다. 그것도 모자라 교황청의 보물을 훔치기도 했다. 또한 자신의 동생을 죽인 범인을 직접 잡아 죽인 후 나폴리로, 피렌체로 도망을 다녔다. 그 와중에도 멋진 조각상들을 많이 만들었는데 그중 하나가 바로 이 페르세우스 동상이다. 파란만장한 그의 인생이 궁금하지 않은가? 첼리니는 친절하게도 '뻥'이 듬뿍 들어간 자서전도 썼다. 엄청 재미있다고 하더라. 우리나라에도 번역서가 있으니 꼭 읽어보시길!

이렇게 방탕한 위인이 이런 멋진 작품을 만들었으니 "내가 만들었다"고 자랑하고 싶었을 것은 당연하다. 그는 사인만으로는 부족하다고 생각을 했는지 자기의 얼굴을 아예 작품에 넣어버렸다. 반면 미켈란젤로는 젊었을 적에 만든 걸작 〈피에타〉에 작게 자기의 이름을 넣었을 뿐, 그 이후부터는 어떠한 작품에도 서명을 하지 않았다. 물론 이 두 사람 중 누가 더 낫다고 말하려는 건 아니다. 작품은 작품으로 봐야 하지 않을까?

03

페테르 브뤼헐의 '응가' 사랑

1525년, 지금은 네덜란드인 플랑드르 지방의 어느 시골 마을에서 태어난 페테르 브뤼헐Pieter Bruegel the Elder은 참 재미있는 화가이다. 서양 미술에서는 1500년대를 후기 르네상스라고 부른다. 미술의 중심이 이탈리아에서 북유럽, 특히 플랑드르 지방으로 넘어가며 전성기를 바라보기 시작했던 때다.

브뤼헐에 대한 기록은 그리 확실하지 않다. 심지어 출생지에 대한 기록도 두 개다. 그는 그리 오래 살지도 않았으며 작품을 많이 남기지도 않았다. 하지만 공통적인 기록 중 하나는 참 재미있는 사람이었다는 것! 결혼식장에도 촌뜨기처럼 입고 들어갔으며, 초면인 사람

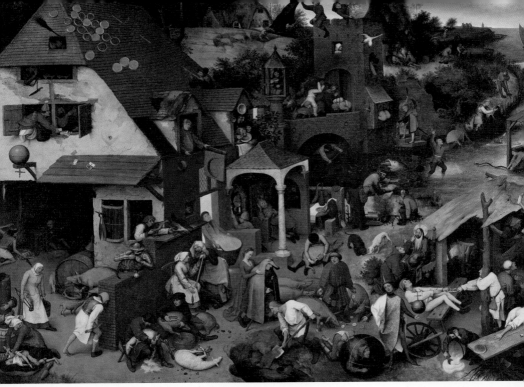

페테르 브뤼헐, 〈네덜란드 속담〉, 1559년, 베를린 회화관 게멜데 갤러리, 베를린
1.6m가 넘는 이 작품에는 112개 또는 그 이상의 네덜란드 속담이 담겨져 있다.

■ 〈네덜란드 속담〉 확대 부분
왼쪽에는 엉덩이를 들이 밀고 열심히 응가 중인 사람이, 오른쪽에도 같이 엉덩이
를 내밀고 응가 중인 두 명이 있다.

들과도 잘 어울리는 사람이었다고 한다. 그래서 작품 자체도 참 재미있다.

페테르 브뤼헐은 왕이나 지역의 유명인들도 그리긴 했지만 일반 평민들의 삶을 더 많이 그렸다. 그리고 역사적인 사건을 자신의 스타일에 맞춰서 그리기도 했다. 우리가 익히 알고 있는 유명한 서양화 작품들과는 확실히 다른 스타일이다.

브뤼헐 화풍의 특징 중 하나는 사람이나 건물 등을 정말 작게 그렸다는 것이다. 가로 약 1.6m가 조금 넘는 〈네덜란드 속담〉 속 수많은 사람과 배경 건물들을 보면 '샤프심에다가 물감 묻혀서 그렸나' 하는 생각도 든다. 그뿐만 아니라 이 한 점의 작품에 속담 112개 이상, 즉 최소한 112개의 이야기가 들어 있다. 대단하지 않은가?

그래서 무슨 이야기가 어디에 숨어있다는 걸까? 우선 인물들을 잘 살펴보자. 왼쪽 상단 다락방에는 뽀뽀하는 커플이 있고, 오른쪽 하단에는 술 먹고 뻗은 듯한 사람이 있다. 그리고 작품의 중간 살짝 위쪽에는 응가하고 있는 사람도 있다. 마치 〈월리를 찾아라〉를 보는 기분이랄까.

그럼 응가 하는 사람들은 이 작품에만 있을까? 〈호보큰의 축제〉는 제목 그대로 호보큰이라는 지역의 축제 모습을 표현한 판화 작품이다. 이렇게 작은 사람들과 가축, 그리고 건물들을 도대체 어떻

■ 페테르 브뤼헐, 〈호보큰의 축제〉, 1559년, 코틀드 갤러리, 런던
브뤼헐의 판화 작품으로, 호보큰의 축제 모습을 그렸다.

게 다 팔았을까! 정말 놀라울 따름이다. 작품 왼쪽에는 강강술래 비
슷한 놀이를 하고 있는 무리가, 오른쪽 아래에는 누구한테 쏘는 건
진 모르겠지만 활을 쏘는 사람이 있다. 그리고 작품 중간 상단을
살펴보자. 교회 벽 앞에 누가 앉아서 응가를 하고 있다. 또 작품 왼
쪽 비닐하우스처럼 생긴 물체 뒤에서도 누가 쭈그리고 앉아서 열심
히 힘을 주고 있다.

〈교수대 위의 까치〉라는 작품도 마찬가지다. 이 작품은 가로

■ 페테르 브뤼헐, 〈교수대 위의 까치〉, 1568년, 다름슈타트 헤센 주립 미술관, 독일 헤센
교수대 위의 까치는 브뤼헐이 죽기 1년 전에 그린 작품으로 제목과는 다르게 축제를 즐기는 장면이다.

50.8cm 밖에 안 되는 작은 그림이다. 그런데도 '못으로 그림을 그렸나' 싶을 정도로 작은 부분까지 섬세하게 작업됐다.

어쨌든 '교수대' 앞인데 작품 속 사람들은 춤추고 백파이프 불고, 난리가 났다. 누가 교수형을 당했는지는 모르겠지만 완전 신나게 잔치 중이다. 교수대도 비틀어졌다고 해야 할까? 좀 이상하게 보인다. 그 와중에 작품 왼쪽 아래 구석에서는 급한 한 명이 쭈그리고 앉아서 엉덩이를 까고 응가하고 있다.

'7대 죄악 시리즈' 첫 번째 작품인 〈오만〉의 배경은 무슨 외계인들이 사는 곳 같다. 그 이유는 브뤼헐이 자신의 선배 급 플랑드르 화가인 히에로니무스 보스Hieronymus Bosch의 영향을 많이 받았기 때문이다. 히에로니무스 보스의 작품은 지금 봐도 무엇을 그렸는지 모른다.

그런데 이번에는 좀 심각하다. 응가가 아예 줄줄 흘러내리고 있기 때문이다. 어디서? 작품 오른쪽 위쪽에서 한 사람이 벽에 걸터앉아 엉덩이를 내밀고 줄줄 흘러내리는 설사를 접시에 받고 있다. 어디다 쓰려고!

같은 시리즈의 〈선망〉도 마찬가지다. 선망은 부러움이라는 뜻인데 무엇이 부러워서 이런 제목을 지은 것인지는 모르겠다. 작품 중앙 하단 부분에 있는 큰 칠면조가 부러운 것일까? 오른쪽에 두 사람이 등을 돌리고 나룻배에 걸터앉아서 뭔가 얘기를 나누고 있다.

━ 페테르 브뤼헐, 〈7대 죄악 시리즈 – 오만〉, 1558년, 히에로니무스 코크에 의해 출간

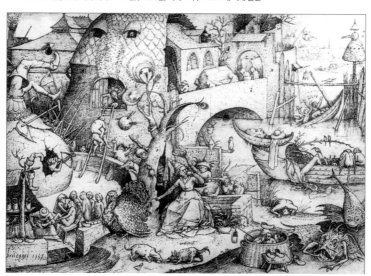

━ 페테르 브뤼헐, 〈7대 죄악 시리즈 – 선망〉, 판화, 1558년, 히에로니무스 코크에 의해 출간
 7대 죄악 시리즈에는 오만, 탐욕, 욕망(또는 성욕), 선망, 폭음 폭식, 분노 그리고 태만이 있다.

그런데 오른쪽 사람을 잘 보면 아주 줄줄 쏟아내고 있다. 7대 죄악을 지으면 심각한 설사를 한다는 얘기일까? 당시에는 응가가 농담거리였나 보다.

04

렘브란트, 반닝 코크 대위가
'거시기'를 잡게 만들다?

 사람에 따라 다르기는 하지만, 일반적으로 레오나르도 다빈치의 〈모나리자〉와 〈최후의 만찬〉, 미켈란젤로의 시스티나 성당 천장 벽화(〈천지창조〉 외) 그리고 렘브란트의 〈야간 순찰〉을 서양미술의 4대 걸작으로 꼽는다. 〈야간 순찰〉은 네덜란드의 수도 암스테르담 한 중간에 있는 레이크스 국립 박물관Rijksmuseum 2층에서 전시 중인 4m가 넘는 어마어마한 크기의 작품으로, 세계 4대 걸작답게 수많은 인파를 뚫고 들어가야 제대로 볼 수 있다. 작품을 실제로 보면 새삼 대단한 작품이라는 사실을 느끼게 된다. 거장 렘브란트의 기에 눌린다는 느낌이 들 정도다.

렘브란트는 빛의 거장이라고도 불린다. 빛과 그림자, 그리고 색을 통해 관객의 시선을 주인공과 배경의 주요 인물 등으로 따라오게 하는 마술을 자유자재로 부렸기 때문이다. 이 부분에서만큼은 렘브란트를 따라올 자가 없다고 해도 과언이 아니다. 일단 중앙 왼쪽에 서 있는, 검은 제복을 입은 주인공이 가장 먼저 보일 것이다. 금색 옷을 입은 남자는 그 다음이다. 상식적으로 생각했을 때, 검정색 옷보다는 금색 옷이 눈에 더 잘 띄는 것이 당연하다. 그러나 렘브란트는 '돈을 주는' 작업 의뢰자가 가장 먼저 보일 수 있도록 작업했다. 배경에도 많은 사람들이 있지만, 그중에서도 주인공 뒤, 인파에 둘러 쌓여 있는 소녀가 눈에 띈다. 그 많은 사람들 중에 어떻게 특정 인물이 유독 잘 보이게 그렸는지, 정말 마술 같지 않은가? 작품 속에는 총 26명이 그려져 있지만, 어두운 곳에 숨어 있는 사람도 있어서 모두 다 찾기란 그리 쉽지 않을 것이다. 난쟁이(혹은 어린이), 개도 있으니 심심할 때 한번 찾아보시길!

이 작품의 원래 제목은 〈프란스 반닝 코크 대위와 빌렘 반 라위턴뷔르흐 중위의 중대〉였다. 정중앙의 프란스 반닝코크 대위Frans Banninck Cocq와 금색 옷을 입고 있는 반 라위턴뷔르흐Willem van Ruytenburch 중위의 부대가 출동 준비를 하고 있는 순간의 모습이다. 재미있는 사실은 사실 이 작품의 원래 배경은 훤한 대낮이었는데, 작품이 너무 어두운

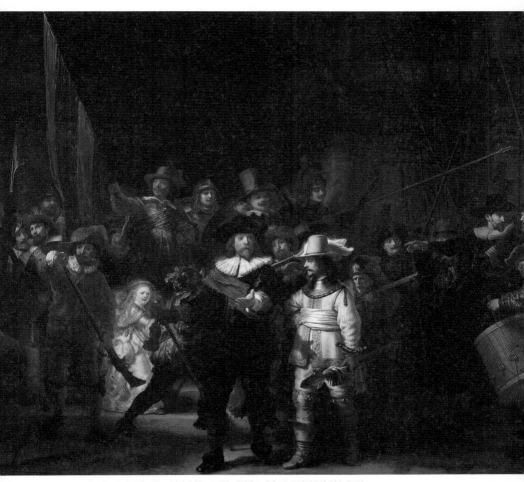

━ 하르먼스 반 레인 렘브란트, 〈야간 순찰〉, 1642년, 네덜란드 레이크스 국립 박물관, 암스테르담
작품 오른쪽에 머리를 내밀고 있는 드러머는 원래 계획에는 없던 인물인데 렘브란트가 서비스로 그려줬다고 한다.

탓에 많은 사람들이 밤에 순찰을 나가는 부대를 그린 것으로 착각했고 〈야간 순찰〉로 불리게 됐다는 것이다. 몇몇 자료들은 이 작품이 처음에는 벽난로 위에 걸려 있었고, 그 그을음 때문에 어두워졌다고 주장하지만 정확한 근거는 없다. 만약에 그을음 때문이라면 금색 옷을 입은 중위나 뒤의 소녀가 이렇게 선명할 수는 없을 것이다.

또한 작품의 세로 길이가 3.6m를 넘기 때문에, 이 작품 아래 벽난로가 있었다면 그 건물은 최소한 4.5m 높이가 돼야 한다. 이는 현대의 아파트 2층 정도 되는 높이로 당시 암스테르담에는 그 정도로 큰 공간을 가진 건물은 찾기 힘들다. 게다가 렘브란트가 처음에 그렸을 때는 작품의 크기가 지금보다 더 컸다. 현재 모습은 지금보다 왼쪽을 60cm, 위, 아래 그리고 오른쪽을 각각 50cm 정도 잘라낸 상태다. 1715년 한 암스테르담 타운홀의 벽기둥 사이에 이 작품을 걸기로 했는데, 작품이 벽면보다 컸기 때문이었다. 옛날에는 이런 식으로 액자에 작품을 맞추는 일들이 종종 있었다. 아예 처음부터 작품 크기나 내용 자체를 액자에 맞추기도 했다.

결론적으로 이 작품이 어두운 이유는 아마도 주인공들과 빛을 더욱 잘 표현하기 위해서 렘브란트가 배경 자체를 어둡게 칠했거나, 이후 수리를 위해 어두운 바니시varnish를 덮었기 때문이라고 추측되고 있다. 바니시란 완성된 작품을 긁힘이나 먼지로부터 보호하기 위

해 완전히 마른 작품 위에 바르는 마감재이다. 나무로 만든 가구에 라커를 뿌리는 것과 같다고 생각하면 된다.

이 작품은 렘브란트를 파산으로 몰고 갔다고 잘못 알려져 있기도 하다. 마음에 들지 않는다며 주인공들이 작품 값을 지불하지 않았다는 것이다. 하지만 사실이 아니다. 렘브란트 전문가로 유명한 하버드대 미술역사학자 세이무어 슬라이브Seymour Slive 교수의 연구에 따르면, 렘브란트가 살아있을 당시에는 이 작품에 대해 안 좋은 평론을 들은 적이 단 한 번도 없다고 한다. 그리고 당시 세금 청구서를 보면, 렘브란트는 이 작품 단 한 점으로 1,600길더를 받았다. 길더란 네덜란드의 화폐가 유로로 바뀌기 전의 화폐단위다. 16세기 말 기록을 보면 네덜란드의 모든 식민지에서 사용할 수 있었던 공용화폐인 레이크스달더의 1달더가 지금 우리 돈으로 약 1만 5,000원 정도였다고 한다. 그리고 1달더는 2.5길더였으니 지금 우리나라 환율로 계산해보면 대략 1,000만 원 내외를 받았을 것이라고 짐작할 수 있다. 적은 돈은 아니지만 당시 유럽 최고의 화가로 인기가 하늘을 찌르던 렘브란트의 명성에 비하면 사실 그리 많은 금액도 아니다.

렘브란트가 반닝 코크 대위로부터 돈을 받았다는 증거는 세금계산서뿐만 아니라 다른 곳에서도 찾을 수 있다. 반닝 코크 대위는 렘브란트에게 자신의 초상화를 수채화로 그려달라고 다시 부탁했

으며, 마음에 들었는지 다른 화가에게 이 수채화 모작을 작게 여러 장 그리게 했다. 그 모작은 지금 영국 런던의 내셔널 갤러리에 있다. 뿐만 아니라 〈야간 순찰〉이 완성되고 4년 뒤, 네덜란드의 왕족 오라녜 공Prince of Orange으로부터 2,400길더에 작은 버전 두 점을 더 주문받기도 했다.

이때만 해도 렘브란트는 정말 잘 나갔던 화가였다. 다만 얼마 지나지 않아 유럽의 미술 콜렉터들이 밝은 작품을 선호하기 시작했고, 이 기류가 렘브란트의 몰락, 파산으로 이어졌다. 이때 생긴 오해 또는 잘못된 정보가 지금까지 전해 내려오는 것 같다. 그럼에도 불구하고 렘브란트가 파산으로 홀로 쓸쓸하게 죽었다는 사실은 좀 씁쓸하기도 하다.

어쨌거나 이 작품은 렘브란트의 천재적인 기술이 총동원된 작품이다. 작품을 잘 보면 알겠지만 빛과 그림자의 표현은 말할 것도 없고, 주인공인 프란스 반닝 코크 대위의 손은 캔버스 밖으로 튀어 나와 있는 듯한 느낌까지 준다. 그런데 그의 손을 다시 한 번 보면 이상한 점을 찾을 수 있다. 해가 작품 왼편 약 60~70도 정도에서 내리 비추고 있어서 작품 속 그림자들은 길지 않으며, 인물 바로 뒤로 떨어지고 있다. 하지만 반닝 코크 대위의 왼손 그림자는 약 45도 정도로 떨어지고 있다. 그와 비슷한 포즈를 취하고 있는, 왼편 뒤의 빨간 옷

입은 병사의 총을 든 오른팔 그림자와 비교해보면 확실히 알 수 있다. 또 중위가 들고 있는 창에 떨어지는 빛을 봐도 마찬가지다. 원래 대로라면 대위의 손 그림자는 중위의 허벅지쯤에 떨어져야 맞는데, 대신 옆에 서 있는 중위의 '거시기'를 만지고 있는 것이다.

왜 대위의 손 그림자만 각도가 다른 것일까? 거기에 대해서는 어떠한 기록도 발견되지 않았다. 이 작품이 만약 사진이었다면 우연의 일치라고 그냥 지나쳤을 것이다. 하지만 〈야간 순찰〉은 유화 작품이고, 빛의 거장 렘브란트가 그렸다. 작품의 섬세함을 봐서도 절대 이런 실수가 날 수 없는 작품이다. 렘브란트가 뭔가를 의도한 것이 확실하다. 지금도 몇몇 미술학자들이 반닝 코크 대위의 손과 그림자에 대해 연구하고 있다.

다만 나만의 추측이 하나 있다. 반닝 코크의 사생활 기록을 보자. 그는 1630년에 마리아 오퍼란터Maria Overlander van Purmerland와 결혼을 했다. 그녀는 동인도 주식회사의 창립 멤버 중 한 명인 폴커 오퍼란터의 외동딸로, 엄청난 갑부였다. 그녀가 죽었을 때 남긴 재산은 8만 7,000길더나 됐을 정도다. 하지만 이 부부는 25년간 결혼 생활을 하면서 자녀를 한 명도 낳지 않았다. 아하, 임금님 귀는 당나귀 귀! 우리의 반 대위는 혹시? 어쩌면 렘브란트만 알고 있었던 비밀이 있었을지도 모르겠다.

05

미국의 독립 선언과 2달러 지폐

 행운의 2달러 지폐! 일반적으로 사용되는 미국의 화폐는 1, 5, 10, 20, 50 그리고 100달러 지폐와 1, 5, 10, 25, 50센트, 그리고 1 달러짜리 동전이다. 2달러짜리 지폐도 있지만 실제로 들고 다니는 사람은 몇 명 없다. 혹시 인사동 골목이나 유명 관광지에서 '행운의 2달러'라는 지폐를 샀다면 상당수 위조지폐도 아닌 그냥 잘 나온 인쇄물을 산 것이라고 생각하면 된다. 2달러 지폐는 1862년부터 발행됐다. 하지만 다른 지폐에 비해 사용량이 훨씬 적어서 발행 수가 점차 줄어들었고, 1966년에 결국 생산 중단됐다. 이후 1976년 등 몇 차례에 걸쳐 다시 발행됐지만, 미국 화폐의 유통경로를 조사하

는 사이트인 'Where's George?(http://www.wheresgeorge.com)'
에 따르면 미국 내에 돌고 있는 2달러 지폐는 약 300만 장 정도 밖
에 되지 않는다고 한다. 2009년 우리나라 5만 원권이 처음 반영됐
을 때, 약 2,700만 장이 유통됐던 것에 비하면 귀한 지폐는 맞는 것
같다. 그러나 미국에는 2달러 지폐를 갖고 있으면 재수가 없다고 믿
는 사람들도 많다. 또 지폐의 네 모서리를 잘라내면 악운을 떨칠 수
있다는 미신도 돌아서, 멀쩡한 2달러 지폐보다 오히려 모서리 잘린
것을 찾기가 훨씬 쉽다.

우리나라와 마찬가지로 미국의 지폐에도 미국을 대표하는 위인들
의 초상화가 들어 있다.

- **1달러** : 초대 대통령이자 건국의 아버지 조지 워싱턴George Washington
- **2달러** : 3대 대통령이자 건국의 아버지 토머스 제퍼슨Thomas Jefferson
- **5달러** : 16대 대통령 에이브러햄 링컨Abraham Lincoln
- **10달러** : 조지 워싱턴 대통령 당시 재무장관이자 건국의 아버지
 알렉산더 해밀턴Alexander Hamilton
- **20달러** : 7대 대통령 앤드류 잭슨Andrew Jackson
- **50달러** : 18대 대통령 율리시스 그랜트Ulysses S. Grant
- **100달러** : 정치인, 과학자, 저술가, 사업가이자 건국의 아버지
 벤자민 프랭클린Benjamin Franklin

지폐 뒷면에도 멋진 그림들이 그려져 있는데 특히 2달러에는 미국인들에게 아주 의미 있는 작품이 들어 있다. 바로 독립선언문을 만들고 있는 건국의 아버지Founding Fathers 56명의 모습이다. 건국의 아버지란 미국 독립을 주도했으며 독립선언문을 만들었고, 헌법을 제정한 56인을 뜻한다.

"자유 아니면 죽음을 달라"는 패트릭 헨리Patrick Henry의 연설처럼, 자유를 외쳤던 미국인들에게 1776년 7월 4일의 독립은 정말 큰 의미가 있다.

이 작품은 1817년, 존 트럼벌John Trumbull이 주문받아 작업한 것이다. 미국 정부는 1819년에 작품을 구입해서 1826년, 워싱턴 DC의 국회의사당에 걸었다. 그러므로 지금까지 약 200년 동안 한 자리를 지키고 있는 셈이다.

그런데 이 작품은 미국 독립선언문에 사인을 하고 있는 모습이라고 잘못 알려져 있다. 미국인 중에서도 그렇게 알고 있는 사람들이 제법 많다. 실제는 앞에서 말했듯 독립선언문의 초안을 작성하는 모습으로 미국 대륙회의 의장 존 핸콕John Lee Hancock의 주최 아래 토머스 제퍼슨과 벤자민 프랭클린, 존 애덤스John Adams, 로저 셔먼Roger Sherman, 로버트 리빙스턴Robert Livingston이 작품 오른쪽 중앙에 모여 있다. 작품 속 하얀 머리를 다 세어보면 총 47명이다. 하지만 앞에서 말했

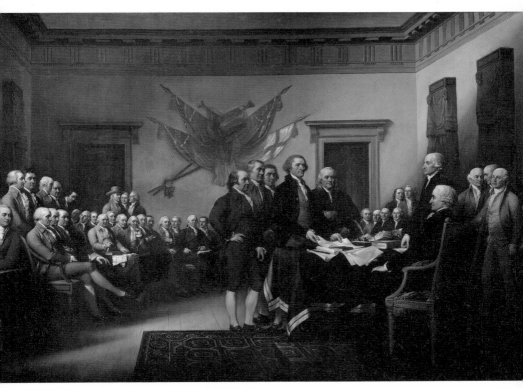

— 존 트럼벌, 〈독립 선언〉, 1817년, 미국 국회의사당, 워싱턴 DC
미국인들이 가장 아끼고 자랑스러워하는 작품이다.

듯 실제로 독립선언문을 작업하고 사인한 사람들은 모두 56명이
다. 게다가 작품에 등장하는 47명 중에서도 실제로는 사인을 하지
않은 사람이 5명이나 된다. 그렇다면 이 42명을 제외한 나머지 14
명은 어디로 갔을까? 누군지 밝히지는 않겠지만 존 트럼벌의 생각
에 작품에 들어갈 만큼 대단한 사람들이 아니었나 보다. 그냥 싫었
을 수도 있고.

　배경 또한 실제와는 많이 다르다. 독립선언문을 작성하고 사인한
곳은 필라델피아에 있는 인디펜던스 홀Independence Hall이다. 요즘은 이렇
게 정치적으로 중요한 사건이 있으면 TV나 신문사에서 취재를 했
겠지만, 당시에는 그런 기술이 없었으니 기록을 남길 수 있는 방법
은 오직 글로 쓰고 그림을 그리는 것뿐이었다. 하지만 가로 5.5m나
되는 작품을 그리기 위해서, 바쁘신 분들에게 몇 개월 동안 서 있
어 달라고 부탁할 수는 없었을 것이다. 심지어 존 트럼벌은 독립선
언문을 만든 당시의 현장은 커녕 인디펜던스 홀에도 가보지 않았다.
미국의 전 대통령 토머스 제퍼슨이 그려준 스케치를 보고 작업했을
뿐이다. 1776년에 일어났던 일을 1817년, 칠순이 넘은 할아버지가
기억에 의존해 그려준 스케치였으니 정확할 리 없었을 것이다.

　2달러 지폐의 뒷면은 작품 원본을 많이 자르긴 했다. 원작의 가
장 왼쪽에서는 조지 와이스George Wythe부터 토마스 린치Thomas Lynch까지

5명, 오른쪽에서는 토마스 맥킨Thomas Mckean과 필립 리빙스턴Philip Livings-ton이 잘렸다. 디자인할 때 어떤 기준을 적용했는지 알려지진 않았지만, 그래도 이렇게 큰 작품을 작은 지폐 뒷면에 제법 충실하게 반영했다.

자! 그럼 지금부터는 숨은 그림 찾기 시간이다. 존 트럼벌의 원작과 2달러 지폐 뒷면에서 다른 부분을 찾아보자. 이미 얘기한 것처럼 몇 명이 없다거나, 커튼이 덜 늘어졌다거나, 바라보는 시선이 다르다거나 하는 것 말고 확실하게 다른 부분이 있다.

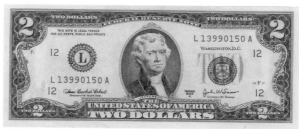

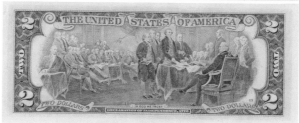

■ 미국 2달러 지폐의 앞뒷면

바로 원작에서는 토머스 제퍼슨이 존 애덤스의 발을 밟고 있는데, 2달러 지폐에서는 그렇지 않다는 점이다. 많은 사람들이 원작의 이 부분을 토머스 제퍼슨과 존 애덤스가 정치적으로 좋지 않은 관계였던 사실을 표현하기 위한 장치라고 해석한다. 미국을 대표하는 정치가였던 두 사람은 50년 지기 친구이자 라이벌로, 주고받은 편지가 380통이 넘는다고 한다. 하지만 1800년 대통령 선거에서 맞붙게 된 두 사람은 서로 으르렁거리는 경쟁자가 됐다. 그러나 승리자 토머스 제퍼슨이 정계에서 은퇴한 이후에는 다시 절친한 친구로 돌아가 함께 여생을 보냈다. 그렇다면 1800년 당시의 선거 상황을 반영한 것일까?

하지만 발을 밟고 있는 부분을 가능한 한 확대해서 보면 생각이 조금 생각이 달라진다. 단지 옆으로 겹치게 그리다 보니 토머스 제퍼슨이 존 애덤스의 발을 밟고 있는 것처럼 보이게 됐을 뿐이다. 즉 모델이나 장소를 실제로 보지 않았던 존 트럼벌이 작품에 원근법 등 기본적인 미술의 법칙을 제대로 표현하지 못했던 것이다.

그렇다면 미술의 기본도 모르는 사람이 이런 중요한 그림을 그린 것일까? 사실 존 트럼벌의 실력 부족으로 일어난 일은 아니다. 존 트럼벌은 어렸을 적에 사고로 그만 한쪽 눈을 잃었다. 그래서 그는 작품들을 대체로 멋있게 잘 그리긴 했으나 공간과 원근법을 세밀

■ 〈독립 선언〉과 미국 2달러 지폐 확대 부분
오른쪽 2달러 지폐에서는 두 발이 확실히 떨어져 있다.

하지 못하게 표현하는 등의 실수가 종종 있었다. 그럼에도 조지 워싱턴이나 로버트 리빙스턴 등 당시 잘나갔던 많은 정치가들의 초상화나 미국 역사화를 많이 그릴 수 있었던 이유는? 아마도 트럼벌의 아버지가 코네티컷 주의 주지사였던 것과 연관 있지 않을까.

그리고 후대에 2달러 지폐를 만들면서는, 토머스 제퍼슨과 존 애덤스 사이에 어떠한 정치적 대립도 없었다는 사실을 확실히 하기 위해서 눈에 보이게 둘의 발을 떨어뜨려 놨다.

06

로댕의 입술이 닿지 않는 입맞춤

"Kiss me darling kiss me kiss me tonight~ 야자나무 그늘 밑에서 뽀뽀하고 싶소~"

좋다. 사랑하는 사람과의 찐한 입맞춤.

언제부터 했는지는 모르겠지만, 입맞춤은 사랑을 표현하는 방법 중 가장 아름다운 모습처럼 느껴진다. 가르쳐주지도 않는데 아기들이 인형이나 장난감 혹은 엄마한테 알아서 뽀뽀하는 걸 보면, 좋아하는 사람에게 하는 입맞춤은 인간의 자연스러운 본능인 것 같다.

입맞춤과 관련된 작품이라고 하면, 구스타브 클림트Gustav Klimt의 황금으로 '블링블링'한 〈키스〉, 리히텐슈타인Roy Fox Lichtenstein의 만화 같

은 〈키스〉 그리고… 제법 많을 것 같은데 의외로 잘 떠오르지 않는다. 입맞춤을 주제로 하는 작품은 생각보다 적다. 예술가들에게 입맞춤은 너무 흔한 주제였을까, 아니면 너무 어려운 주제였을까. 그러고 보니 빈센트 반 고흐도 입맞춤하는 장면은 그리지 않은 것 같다. 사랑의 화가 오귀스트 르누아르도, 막장 불륜의 대가 에두아르마네도 마찬가지다. 피카소는 한 점 봤다.

우리나라 고전작품 중에서는 한 번도 못 본 것 같다. 신윤복이라면 입맞춤하는 장면을 습작이라도 한 점 그리지 않았을까 모르겠지만 말이다. 신윤복의 〈월야밀회〉에서 남녀가 서로 얼굴을 거의 붙이고 있는데 이게 입맞춤하기 직전이 아닌가 싶기도 하다.

입맞춤 하면 이 작품을 빼놓을 수 없다. 바로 천재 조각가 오귀스트 로댕François Auguste Rene Rodin의 대리석 조각인 〈입맞춤Le Baiser〉이다. 이 작품에는 깊은 이야기가 담겨져 있다.

1275년, 귀다 베치오 다 폴렌타의 아름다운 딸 프란체스카 다 리미니Francesca da Rimini는 아주 못생겼으며, 다리를 절었던 리미니 지방 영주의 아들 지오반니 말라테스타Giocanni Malatesta와 정략결혼했다. 그런데 프란체스카는 남편의 잘생긴 동생이자 피렌체의 시민대표였던 파올로 말라테스타Paolo Malatesta와 사랑에 빠지게 됐다. 이후 파올로와 프란체스카가 사랑의 첫 키스를 나누는 순간, 남편인 지오반니가

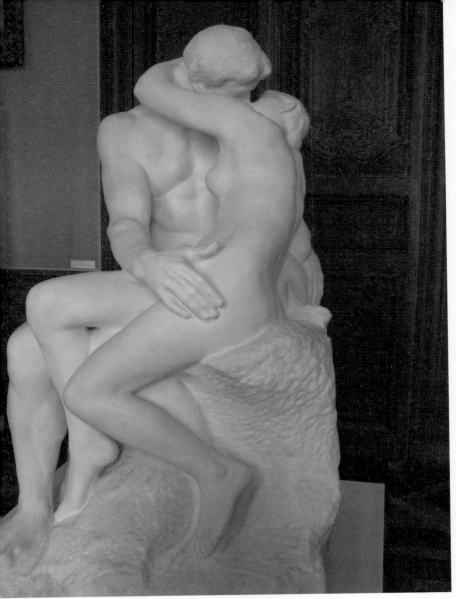

■ 오귀스트 로댕, 〈입맞춤〉, 1880~1898년, 로댕 미술관, 파리
〈입맞춤〉은 원래 로댕의 걸작 〈지옥의 문〉에 들어갈 작은 작품이었으나, 너무 아름다운
나머지 로댕이 〈지옥의 문〉에서 제외하고 더 큰 사이즈로 만들었다.

이 장면을 목격하고는 화가 나 활로 두 사람을 쏴서 죽였다고 한다. 금지된 사랑을 나눈 프란체스카와 파올로는 그 자리에서 죽어 지옥으로 가게 됐다.

이 사건은 1285년 이탈리아 피렌체에서 일어난 일로, 당시 17살이었던 단테Durante degli Alighieri는 이 이야기를 자신의 책《신곡 지옥편》의 〈제 5곡〉에 썼다. 파올로와 프란체스카의 마지막 순간은 많은 예술가들에게 감명을 줬고, 지아니오Felice Giani, 앵그르Jean Auguste Dominique Ingres 등 많은 화가들이 그림으로 남겼다.

로댕은 원래는《신곡》의 내용을 형상화한 〈지옥의 문La Porte de l'Enfer〉에 포함하기 위해 이 작품을 만들기 시작했다. 그러나 제목도 그냥 〈프란체스카 다 리미니〉로 지었다. 파올로와 프란체스카의 가장 아름다운 순간에 집중했기 때문에 이 작품은 지옥의 모습과는 너무나도 다르게 부드러우며 아름다웠고, 결국 〈지옥의 문〉에서 빠지게 됐다. 이후 1887년 미술 평론가들이 이 작품의 제목을 '입맞춤'으로 하는 것이 어떻겠느냐고 제안했고, 로댕은 이를 받아들였다. 그리고 1893년 시카고 만국박람회, 1898년 살롱전에서 전시된 후 로댕의 대표작 중 한 점으로 손꼽히게 됐다.

이 작품은 프란체스카와 파올로의 불륜, 즉 금지된 사랑을 표현한 것이지만 정확히 말하면 두 사람이 랜슬롯과 귀네비어Lancelot and

Guinevere의 〈사랑〉을 읽으면서 사랑에 빠지고, 입맞춤하려는 순간이다. 책은 파올로의 왼손에 들려 있다. 아직 남편에게 들키기 전, 즉 활에 맞아 죽기 전의 모습이기 때문에 지오반니는 작품에 아예 들어가 있지 않다.

그런데 첫 키스를 하는 장면이라면서 둘 다 옷을 벗고 있다. 배경을 모르고 본다면 홀딱 벗은 남녀가 서로 껴안고 입맞춤하는 엉큼한 작품으로 볼 수도 있다. 그는 왜 이렇게 작품을 만들었을까? 로댕은 〈지옥의 문〉 작업을 위해 신곡을 읽고 또 읽었다. 1년을 단테와 살았다는 말까지 남겼다. 또 두 사람의 영원히 이뤄질 수 없는 사랑을 어떻게 표현해야 할지도 엄청나게 고민했다. 그리고 천재 조각가라는 명성에 맞게 멋지게 표현했다. 바로 둘의 입술이 서로 아슬아슬하게 닿지 않도록 만든 것이다.

홀딱 벗고 서로 껴안으며 격렬하게 입술을 들이밀지만 영원히 닿지 않는 입술이라니 너무 불쌍하지 않은가. 곧 있으면 화살에 맞아 죽고 지옥으로 가게 된다는 미래를 알고 있으면 더욱더 불쌍하게 느껴진다.

한편 천재 조각가 로댕이 37년 동안 공들여 만들었지만 미완성으로 끝난 〈지옥의 문〉은 어떤 작품일까. 세로 7.75m에 가로 3.96m나 되는 대작으로, 제목에 맞게 열리지도 않는 엄청 큰 문이다. 작

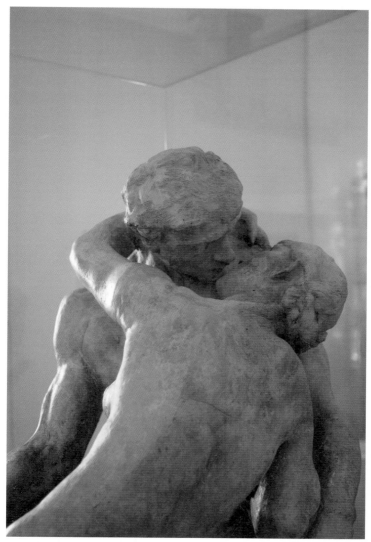

■ 〈입맞춤〉 확대 부분
두 사람의 입술이 아슬아슬하게 떨어져 있다.

품 상단 중앙에는 유명한 〈생각하는 사람Le Penseur〉이 앉아 있고, 문 주변에는 많은 인물들이 서로 껴안고 뒤엉키고 하며 난리를 치고 있다. 규모 자체도 크지만 내용이 워낙 많아서 한 눈에 다 볼 수 없는 작품이다.

로댕은 이 작품을 만들기 위해서 스케치만 수백 점을 그렸고, 까미유 끌로델Camille Claudel처럼 로댕 밑에서 유명한 조각가로 성장한 많은 조수들도 작품을 만드는 데 참여시켰다. 로댕의 스케치에는 〈생각하는 사람〉, 〈입맞춤〉, 〈아담〉, 〈이브〉 등 총 200여 명 이상의 인물이 들어 있었다. 하지만 실제 작업에 들어간 이후 〈입맞춤〉 등 몇몇 개는 제외됐고, 지금은 180명의 인물이 15cm에서 1m까지 다양한 크기로 들어 있다.

이 대단한 작품의 석고 원작은 파리 오르세 미술관에 있지만, 서울에서도 만날 수 있다. 서울 남대문 옆 삼성생명 본관 1층에 있는 플라토 미술관 로비다. 물론 정품이다. 청동상은 주물만 있으면 여러 점을 만들 수 있기 때문이다.

로댕은 1880년에 1885년까지 납품하기로 하고 〈지옥의 문〉을 의뢰받았다. 그러나 그는 1917년, 그러니까 죽을 때까지 꼬박 37년을 작업하고도 이 작품을 끝내지 못했다.

로댕은 대부분의 생애를 성공한 조각가로 살았다. 하지만 말년에

는 프랑스 정부에 파산신고를 하고 자금 지원 요청했을 만큼 경제적으로 어려워졌다. 그러나 프랑스 정부는 이 요청을 거절했고, 로댕은 불쌍하게도 1917년 11월 17일, 추위에 못 이긴 채 동상으로 세상을 떠났다. 자신의 작품들은 따뜻한 미술관에 소장돼 있을 때 말이다.

 화가의 험담

" 큰 사이즈 말고는
보이는 게 없더라고! "

- 에드가 드가가 조르주 피에르 쇠라에게
(점묘법으로 유명한 쇠라가 그린
〈그랑드 자트 섬의 일요일 오후〉는 가로 3m짜리 대작이다.)

3

미술사 속 사랑과 전쟁

01
사랑과 전쟁 르네상스 편

　〈부부클리닉 사랑과 전쟁〉은 〈전원일기〉, 〈전설의 고향〉과 함께 우리나라 3대 드라마가 아닐까 생각한다. 시즌 1은 10년이 넘도록, 시즌 2는 약 3년간 방영된 정말 대단한 프로그램이다. '내가 하면 로맨스고 남이 하면 불륜'이어서 더욱 아름답고 재미있는 것이 남녀 간의 사랑이 아닌가 싶다.

　인류는 생계와 번식을 이유로 계속해서 전쟁해왔다. 그 외에는 딱히 싸울 필요가 없었다. 물론 인류가 발전하면서 사상과 신앙, 야망 등 새로운 이유로 전쟁을 하기도 하지만, 가장 근본적인 원인은 여전히 생계와 번식이다. 이 두 가지는 당연히 사랑과 연결된다. 그래

서 '사랑과 전쟁'이라는 제목은 어느 시대, 사건에 맞춰도 거의 다 맞는다.

지금이야 각종 저장장치들과 인터넷의 발전으로 일반 개개인의 삶까지 이미지와 동영상으로 생생하게 기록되고 있지만, 이런 것들이 없던 옛날에는 기록 방법이 문서와 그림과 조각을 포함한 미술품, 그리고 구전 밖에 없었다.

옛날이나 지금이나 싸움 구경, 특히 불륜이나 사랑 때문에 서로의 머리카락을 잡아 뜯는 싸움 구경은 언제 봐도 재미있다. 그래서 몇천 년 전에 만들어진 신화는 지금까지도 많은 사람들의 관심을 끌고 있다. 또 일반 사람들과 다른 삶을 산다고 알려진 예술가들의 이야기는 연예인 스캔들보다 더 재미있다. 오징어 땅콩과 함께 최고의 술안주거리가 아닐까.

로마제국이 멸망하고, 서양은 약 천 년에 가까운 암흑의 시대로 접어들었다. 문화는 물론이고 일상생활까지 모든 부분에서 역사적 증거가 불확실한 시대다. 서민들의 생활은 석기시대나 다름없었다고 봐도 과언이 아니다. 물론 당시 스페인과 네덜란드 일부 지역, 그리고 유럽 동부는 우리가 익히 알고 있는 일반적인 유럽과는 다른 생활을 했다. 그러다가 약 14세기쯤 이탈리아에서 시작된 르네상스로 유럽은 부활하고 발전하게 됐다.

이때부터 수많은 작품들이 쏟아졌다. 그러면서 밝혀진 화가들의 사생활은 지금의 드라마 대본보다 더 재미있고, 상상 그 이상으로 파격적이다. 예를 들면 한 유부녀가 시대를 대표할 정도로 유명한 조각가와 바람이 났는데, 거기에 그치지 않고 조각가의 동생과도 또 양다리를 걸쳤다. 이로 인해 매 타작과 칼부림 사건이 일어났으며, 여기에 교황까지 개입됐다. 과연 이 대본은 방송국 심의를 통과할 수 있을까?

이 이야기는 르네상스와 바로크 시대로 넘어가는 시점의 이탈리아 천재 조각가이자 건축가인 잔 베르니니Gian Lorenzo Bernini의 이야기다. 다른 시대의 사람인데도 미켈란젤로와 비교될 정도로 위대한 예술가로, 르네상스 이후의 로마는 베르니니가 지었다고 해도 될 정도로 대단한 건축물과 조각을 남겼다. 나폴리에서 태어난 그는 8살에 이미 교황 바오로 5세Paulus V 앞에서 훌륭한 작품을 선보였고, 이후 거처를 로마로 옮겨서 교황의 빵빵한 지원 아래 개인과외로 조각 수업을 받았다.

정권이 바뀌면 보통 측근들도 같이 사라지는 것과는 달리 베르니니는 다음 교황인 우르바노 8세Urbanus VIII에게 더 큰 촉망을 받으며 젊어서부터 대형 프로젝트 작업을 했고, 당시 최고의 자리에 올랐다. 베르니니의 인기는 후끈 달아 올라 있었다. 그런데 젊어서 성공

한 사람들을 보면 꼭 한 번씩 사고를 치지 않는가? 그도 마찬가지였다. 하지만 교황의 보호 아래 있던 베르니니에게 뭐라 하는 사람은 한 명도 없었다. 그래서 작업은 열심히, 사생활은 문란하게!

그렇게 마흔이 다 되도록 싱글라이프를 즐겼던 베르니니에게도 사랑이 나타났다. 바로 코스탄자Costanza라는 여인이다. 하지만 코스탄자는 유부녀, 그것도 베르니니의 조수였던 마테오 보나렐리Matteo Bonarelli의 아내였다. 하지만 이 정도는 베르니니에게 별로 큰 문제도 아니었다. 당시 최고의 권력자였던 교황이 직접 보호해주는데 무엇이 두려웠겠는가. 두 사람은 주변 시선에 신경도 쓰지 않고 연애를 했다. 문제는 바로 불륜녀 코스탄자가 세 다리를 걸치고 있었다는 것이다. 그리고 하필이면 또 다른 불륜남이 바로 베르니니의 친동생 루이지 베르니니Luigi Bernini였다.

이 사실을 알고 화가 난 베르니니는 그 자리에서 동생 루이지의 왼쪽 갈비뼈 몇 개를 부러트려버렸다. 그것도 모자라 죽을 때까지 그를 두들겨 패겠다며 쇠파이프를 들고 로마 시내를 활보했다. 완전히 미쳐서 자기를 죽이겠다고 달려드는 형을 본 루이지는 바로 도망을 쳤다. 그러나 베르니니는 동생에게만 복수한 것이 아니었다. 하인을 코스탄자의 집으로 보내, 그녀의 얼굴을 칼로 난도질한 것이다.

교황은 모든 일이 다 벌어지고 나서야 사건에 개입했다. 물론 교

황도 이 사건의 전말을 다 알고 있었다. 하지만 아직 자신이 무척이나 아끼는, 그리고 로마 건설을 위해 꼭 필요한 베르니니를 처벌할 수 없었기 때문에 엄청나게 머리를 굴렸고, 결국 잘 해결했다.

교황의 판결! 코스탄자는 간통죄로 감방행, 코스탄자의 얼굴에 난도질을 한 베르니니의 하인은 살인미수죄로 감방행, 동생 루이지는 행방불명이므로 어쩔 수 없음. 물론 교황의 부대가 루이지를 몰래 쫓아가서 죽였을지도 모른다. 마지막으로 아끼고 아끼는 베르니니에게도 중형을 내렸다. 이제 그만 정신 차리고 작업에 몰두하라는 뜻으로 당시 로마에서 제일 예뻤다는 스물두 살의 처녀 카테리나 테치오Caterina Tezio와 결혼시켜버린 것이다. 베르니니는 어쩔 수 없이 자신의 형량을 받아들였고, 자식을 열한 명이나 낳았으며, 교황의 사랑 아래에서 40년을 더 일하며 당대 최고의 건축물과 조각상을 남겼다.

권력자의 힘은 그때나 지금이나 참으로 대단하다. 베르니니 같은 난봉꾼을 휘어잡을 정도였으니 말이다. 하지만 모든 권력자들이 우르바노 8세처럼 질서를 잡는 데 힘을 사용하지는 않았다. 약 100년 전 이탈리아로 돌아가 보겠다.

라파엘로Raffaello Sanzio da Urbino라는 이름은 다들 한번쯤 들어봤을 것이다. '닌자거북이'에서라도 말이다. 라파엘로는 미켈란젤로, 다빈치

와 함께 르네상스의 3대 거장으로 불린다. 미켈란젤로는 〈피에타〉를 만들었고 다빈치는 〈모나리자〉를 그렸다. 그럼 라파엘로는 뭘 그렸냐고 묻는다면 바로, 모두가 다 아는 예쁜 아기 천사 두 명이다!

아기 천사들은 〈시스티나 성모Madonna di San Sisto〉의 가장 아래 부분에 있다. 그러나 이 부분이 워낙 잘 알려져 있는 탓에 많은 분들이 독일 드레스덴 미술관에 가서 아기 천사들만 찾아다니기도 한다. 천사들만 따로 있는 줄 알고 말이다.

그는 1483년 4월 6일 우르비노라는 이탈리아 중부의 작은 마을에서, 궁정화가였던 조반니 산티Giovanni Santi의 아들로 태어났다. 그러나 8살에 어머니를, 11살에는 아버지를 여의었고 졸지에 고아가 된 라파엘로는 아버지와 친분이 있었던 지인(친척인지는 확실하지는 않다)의 보호 아래에서 자랐다. 작은 마을에서 살았지만 그림을 굉장히 잘 그려서 이탈리아 전역을 떠들썩하게 했던 그는 15살에 이미 살아있는 거장이라고 불렸다. 그의 작품은 바티칸 궁 여기저기에 걸릴 정도였다. 미래에 교황 레오 10세Leo X가 될 조반니 메디치Giovanni dei Medici와도 아주 친해져서, 당시 막강한 권력을 가졌던 베르나르도Bernardo Dovizi 추기경도 라파엘로에게 아낌없이 후원해줬다.

그러던 어느 날, 젊은 라파엘로는 아름다운 여인 마르게리타 루티Margherita Luti와 사랑에 빠지게 됐다. 그가 마르게리타를 얼마나 사랑

했냐 하면, 커미션 작업(의뢰받은 유료 작업)을 위해 다른 곳으로 거처를 옮겼을 때도 마르게리타가 도착하기 전까지는 절대로 작업을 시작하지 않았다.

또 그는 그녀의 초상화를 그리며 왼쪽 팔뚝에 자신의 이름을 새긴 팔찌를 넣었다. 이 작품의 제목은 〈라 포르나리나La Fornarina〉, 여자 제빵사라는 뜻이다. 실제로 마르게리타는 빵집 주인의 딸이었고 제빵사이기도 했다.

두 사람은 모델과 화가의 사이로 처음 만났다고 알려져 있다. 라파엘로의 집에서 시녀로 있었다는 기록도 있는데 둘 다 정확한 근거는 없다. 문제는 라파엘로가 마르게리타와 사랑에 빠져 있던 시기에 약혼녀도 있었다는 것이다. 약혼녀의 이름은 마리아 빕비에나Maria Bibbiena, 바로 라파엘로의 엄청난 후원자인 베르나르도 추기경의 조카였다. 하지만 라파엘로가 마리아 빕비에나를 사랑해서 약혼한 것은 절대 아니다. 빕비에나가 라파엘로를 짝사랑했고, 삼촌에게 라파엘로와 사귀게 해달라고 엄청 졸랐다고 한다. 때문에 이 두 사람은 거의 강제로 약혼한 사이였다. 라파엘로가 이 약혼을 거절할 수 없었던 이유는 앞에서 얘기했다시피 베르나르도 추기경이 젊은 라파엘로의 최고 후원자였기 때문이다.

당연히 약혼녀 빕비에나는 라파엘로에게 빨리 결혼하자고 압박했을

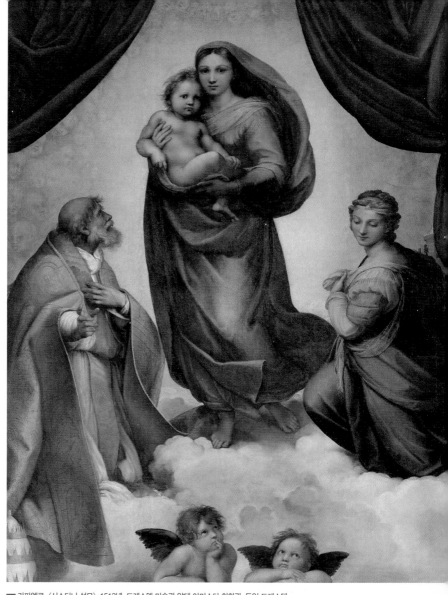

━ 라파엘로, 〈시스티나 성모〉, 1512년, 드레스덴 미술관 알테 아미스터 회화관, 독일 드레스덴
작품 하단에 유명한 아기 천사 둘이 있다.

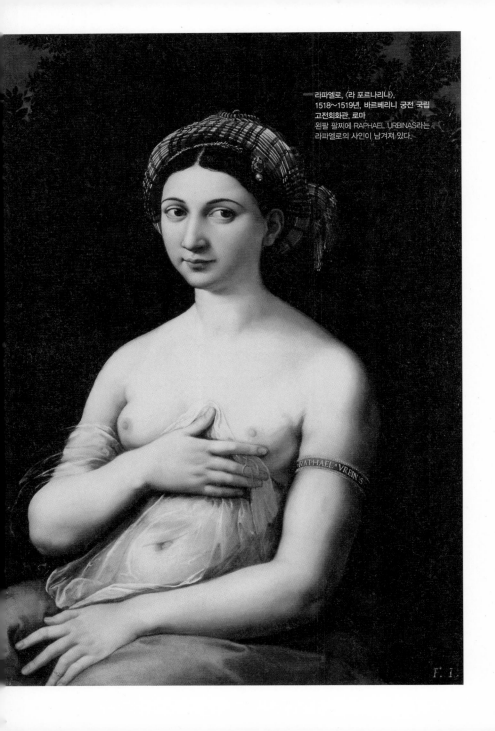

라파엘로, 〈라 포르나리나〉,
1518~1519년, 바르베리니 궁전 국립
고전회화관, 로마
왼팔 팔찌에 RAPHAEL URBINAS라는
라파엘로의 사인이 남겨져 있다.

F. 1

것이다. 그러나 라파엘로는 결혼을 미루고 미루고 또 미루다가 결국 서른일곱 살의 젊은 나이에, 자신의 생일날 싱글로 세상을 떠났다.

그렇다면 라파엘로와 마르게리타가 사귀고 있었던 것은 어떻게 알려졌을까? 바로 엑스레이 검사에 의해 라파엘로가 그린 초상화 〈라 포르나리나〉의 왼손에서 안 보이던 약혼반지가 발견됐기 때문이다. 지난 몇백 년 동안 물감에 덮여 있었던 부분이다. 〈라 포르나리나〉는 라파엘로가 죽기 약 1년 전에 그려진 작품이다. 그렇다면 그때까지도 라파엘로가 마르게리타와 비밀연애를 했으며 1년 이상 약혼녀의 결혼 압박을 버텨냈다는 이야기가 되겠다.

이탈리아의 화가이자 미술역사가, 미켈란젤로의 제자이자 라파엘로가 찬미자였던 조르조 바사리 Giorgio Vasari는 라파엘로가 자신의 서른일곱 살 생일날, 마르게리타와의 화끈한 잠자리 중에 그만 요절했다고 기록하고 있다.

라파엘로가 빵집 여자 마르게리타와 사귀고 있다는 사실을 아는 사람은 몇 명

━ 〈라 포르나리나〉 확대 부분
네 번째 손가락에 반지가 보인다.

안 됐지만, 그래도 알 만한 사람들은 다 알고 있었다. 라파엘로의 조수들도 당연히 알고 있었을 것이다. 그래서 스승의 비밀연애가 폭로될까봐, 작품 속의 약혼반지를 물감으로 덮어버렸다.

02

친구의 아내를 사랑했네

〈블랙 브룬즈위커The Black Brunswicker〉는 영국 화가 존 에버렛 밀레이 John Everett Millais의 대표작품 중 하나로, 사실에 상상력을 더해 그린 작 품이다. '블랙 브룬즈위커'는 작품 왼쪽의 남자가 소속된 독일 프로 이센 기병대의 애칭이다. 1809년 독일 브라운슈바이크Brunswick 지방 의 공작 프리드리히 빌헬름Frederick William이 만든 이 특수기병대는 검 정색 제복을 입고, 은색 해골바가지 배지를 가슴에 달고 있었으며 전쟁터에서는 '죽음이냐, 영광이냐!'를 외치고 다녔다고 한다. 이 작 품의 주인공은 1815년 워털루전투의 전초전이 된 벨기에의 카트르 브라Quatre Bras 전투에서 패하고 돌아온 병사다. 전쟁에서 패했으니 영

광스럽게 죽었어야 하는데, 살아서 몰래 도망친 병사일 수도 있다.

존 에버렛 밀레이라는 이름이 다소 생소한 분들도 있을 것이다. 하지만 숲속 깊은 곳, 풀잎이 가득한 연못에 누워 반쯤 잠겨 있는 여자를 그린 〈오필리아Ophelia〉는 한번쯤 본 기억이 있을 것이다. 그 그림이 그린 사람이 바로 밀레이다. 이 작품에도 재미있는 뒷이야기 가 숨어있기 때문에 뒤에 다시 한 번 소개하겠다.

존 에버렛 밀레이는 부유한 집안에서 태어났다. 그리고 9살에 미술대회에서 은메달을 따고, 11살에는 최연소로 영국 왕립 미술아카 데미 부설학교에 입학하는 등 미술 신동으로 불렸다. 학교에서 그 는 영국을 대표하는 화가 중에 한 명이자 시인인 단테 가브리엘 로 세티Dante Gabriel Rossetti를 만나 친구가 됐다. 거기에 화가 윌리엄 홀먼 헌 트William Holman Hunt가 합세했고, 그들은 라파엘전파 형제회Pre-Raphaelite Brotherhood를 결성해 1848년부터 '라파엘전파 운동'을 시작했다. 라파 엘전파 형제회란 르네상스의 대표화가 라파엘로와 미켈란젤로의 작 품과 스타일이 과대평가됐다고 비판하며, 자연을 섬세히 관찰해서 표현한 초기 르네상스와 중세 고딕 시대의 미술로 돌아가자고 외쳤 던 단체이다. 기대와 다르게 운동 초기에는 미술계에서 혹독한 비 판을 받으며 완전히 외면당했다. 그러나 당시 최고의 미술 평론가였 던 존 러스킨John Ruskin의 도움으로 널리 확산됐으며, 서양미술사에서

아주 중요한 부분으로 자리매김하게 됐다. 빈센트 반 고흐가 아를에서 화가들의 집단을 만들려고 했던 아이디어도 여기서 나왔다고 볼 수 있다.

다시 작품으로 돌아가서, 이 작품의 여자 모델은 영국 최고의 작가 찰스 디킨스Charles Dickens의 딸 케이트Kate Dickens, 남자 모델은 누군지 모르는 젊은 군인이다. 또 스케줄상의 문제로 두 사람을 한 번에 같이 세워놓을 수 없어, 각각 따로 그렸다고 한다.

이 작품에는 밀레이와 라파엘전파가 추구했던 모든 요소들이 다 등장한다. 사실적인 옷의 질감과 화려한 벽지, 전쟁에서 패하고 돌아온 병사와 단발에 뛰쳐나가 남자의 가슴에 안긴 여자의 생생하고 애타는 표정, 그리고 남자를 반기는 개까지. 벽에는 자크 루이 다비드가 그린 〈알프스를 넘는 나폴레옹〉의 모작 판화를 그려 넣어 워털루 전쟁을 표현했다.

앞에서 이 작품은 사실을 화가의 상상으로 꾸며 그린 작품이라고 했다. 어째서 그는 전투에서 패한 병사의 귀환이 작품으로까지 남겨야 할 만큼 중요한 사실이라고 생각했을까. 그것은 바로 자기 자신이 진짜 남자 모델이었기 때문이다.

그리고 라파엘전파의 성공에 큰 도움을 준 최고의 미술 평론가이자 밀레이의 절친이었던 존 러스킨의 아내 에피 그레이Effie Gray가 바

로 진짜 여주인공이었다. 그는 이 작품을 그리기 전, 에피에게 한 통의 편지를 보냈다.

> "내가 그리려는 것은 지금껏 그렸던 것 중 가장 대단합니다. 러슬도 최고라고 생각하죠. 바로 워털루 전쟁의 브라운슈바이크 기병대에 관한 내용입니다. 아주 비참하게 싸워서 거의 전멸을 당했었죠. 완성작은 제 마음의 눈으로 이미 봤고, 성공작이 될 것이라 확신합니다. 의상이나 사건에 정말 큰 힘이 있는데도 지금까지 언급이 안 된 것에 깜짝 놀랐습니다. 러슬도 꽤나 충격을 받았죠. 러슬은 대중의 입맛을 가장 잘 아니까 그가 관심을 가져주는 것만큼 좋은 일은 없습니다. 그는 이미 필요한 자료를 수집하고 있습니다."

편지 내용에 등장하는 러셀William Howard Russell은 당시 〈타임즈〉지 특파원이었다.

그런데 밀레이는 왜 뜬금없이 친구 아내에게 이 편지를 보냈을까? 앞에서 말했듯 평론가 존 러스킨은 초창기에 밀레이가 혹독한 비난을 받고 있을 때, 밀레이의 작품에 대한 칭찬을 두 번이나 기고해줬다. 밀레이는 러스킨에게 감사 편지를 썼고, 그 계기로 러스킨은 밀레이를 집으로 초대했다. 저녁식사에 초대받은 밀레이는 여러 사람들 중 러스킨의 아내 에피에게 그만 한눈에 반해버렸고, 그녀에게

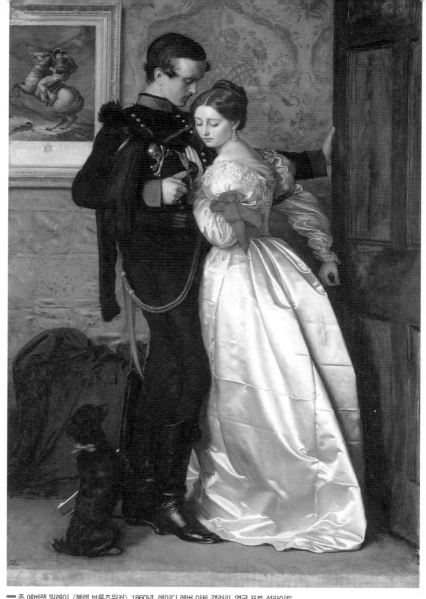

■ 존 에버렛 밀레이, 〈블랙 브룬즈위커〉, 1860년, 레이디 레버 아트 갤러리, 영국 포트 선라이트
1860년에 그려진 세로 1m 정도의 유화이다. 밀레이와 에피 그레이는 1855년에 결혼했다.

자신의 모델이 돼달라고 요청했다. 물론 에피는 승낙을 했고, 밀레이는 1746년 〈방면령The Order of Release〉이라는 작품을 완성할 수 있었다. 그렇게 두 사람은 급속도로 가까워졌고 사소한 고민까지 털어놓는 관계로까지 발전했다. 에피가 밀레이에게 털어놓은 고민 중에는 결혼한 지 몇 년이 지났지만 남편과 한 번도 잠자리를 갖지 못했다는 이야기도 있었다. 믿거나 말거나지만 실제로 에피의 부모님이 남편 러스킨에게 생리적인 문제가 있다는 이유로 혼인 취소를 신청했다는 자료도 남아 있다.

시간이 지나자 밀레이는 당연히 에피에게 사랑을 고백했고 러브레터도 몇 장씩 보냈다. 하지만 남편 존 러스킨 때문에 답장은 받지 못했다. 그래서 참다 참다 더 이상 참지 못한 밀레이는 에피의 집으로 찾아가 청혼을 했다. 에피의 대답은 "Yes"였다. 이로써 밀레이는 1855년 에피와 결혼해 8남매를 두었으며, 40년이 넘는 시간을 행복하게 살았다.

즉 이 작품에는 에피에 대한 자신의 사랑, 그리고 남편이 있어서 그의 사랑을 받아줄 수 없는 에피의 애틋한 마음이 담겨 있다. 이렇게 사랑을 이룬 밀레이는 곧 라파엘전파에서 탈퇴했고, 라파엘전파 운동도 함께 끝나게 된다. 탈퇴의 가장 큰 이유는 아내 에피를 정말 사랑했기 때문이다. 또한 자식들이 너무 많이 태어나서 큰 돈을 벌

기 위해 자신만의 양식을 고집하지 않고 여러 스타일로 작품을 그려야 했다. 책에 들어가는 삽화 작업도 했으며, 1869년에는 주간지인 〈그래픽Graphic〉의 화가로 채용돼 하루가 어떻게 가는지도 모르게 그림을 그렸다.

이렇게 열심히 작품 활동을 했으니 당연한 말이지만, 그는 빅토리아 여왕 시대, 영국에서 가장 높은 보수를 받는 화가가 됐다. 하지만 미술계는 밀레이가 너무 상업적으로 변했다고 비판하기도 했다. 거기에는 1886년 작인 〈비눗방울들Bubbles, 원제 A Child's World〉이 밀레이의 강력한 반대에도 불구하고 비누 광고에 사용됐기 때문도 있다.

하지만 주변에서 뭐라고 하든, 열심히 노력하는 자는 결국 세상이 인정해준다. 밀레이는 1885년에 귀족의 작위를 받았고, 1896년에는 왕립 미술아카데미의 회장으로 선출되는 등 영국을 대표하는 화가 중 한 명이 됐다.

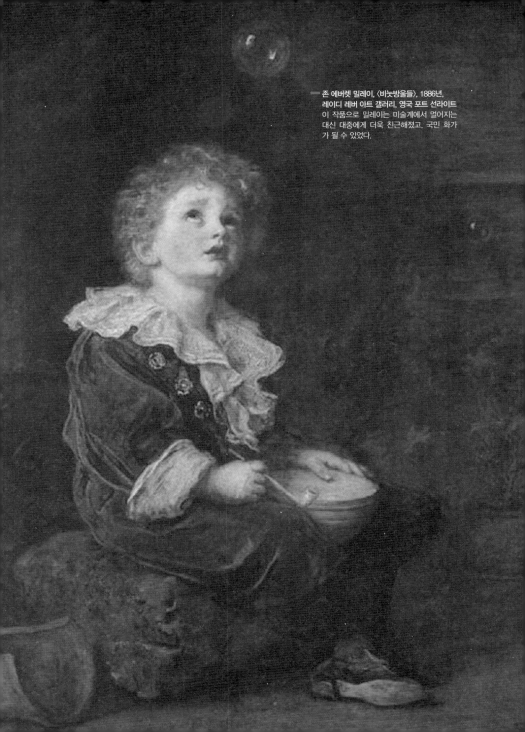

존 에버렛 밀레이, 〈비눗방울들〉, 1886년,
레이디 레버 아트 갤러리, 영국 포트 선라이트
이 작품으로 밀레이는 미술계에서 멀어지는
대신 대중에게 더욱 친근해졌고, 국민 화가
가 될 수 있었다.

03
마네의 콩가루 집안사

 1863년 에두아르 마네Edouard Manet는 〈목욕Le Bain〉이라는 작품을 살 롱전에 출품했다가 낙선했다. 이를 불쌍하게 본 나폴레옹 3세의 지시로 낙선된 작품들의 전시회인 낙선전이 열리게 되는데, 거기서 첫날 7,000명의 관중을 모은 작품이 바로 〈풀밭 위의 점심식사Le De-jeuner sur l'herbe〉이다. 작품이 전시되는 동안 마네는 비평가들로부터 평생 들을 욕은 다 들었다.

 마네가 미술계에서 비난과 혹평을 받은 이유를 가능한 한 가볍게 설명해보겠다.

• 실제 모델을 누드로 그렸다

이 당시만 해도 여신이나 천사 등 주로 인간이 아닌 모델만을 누드로 그렸다. 물론 뒤에서 몰래 그린 사람들도 있었지만, 대중 앞에 공개를 할 경우엔 문제가 생겼다. 그런데 마네는 실제 인물을 홀딱 벗겨 그렸을 뿐만 아니라, 당시 가장 크다는 살롱전에 출품까지 했으니 난리가 난 것은 당연하다. 등장인물에 대해서는 뒤에 다시 설명하겠다.

• 파리의 부르주아 남성들을 음란한 곳에 등장시켰다

파리지앵들은 콧대가 높다. 이렇게 점잔빼는 사람들의 사생활이 일반인들보다 더러운 경우가 많다는 것은 다들 아는 사실이 아닌가? 마네는 작품을 통해 그런 모습을 노골적으로 보여줬다.

• 원근법과 공간감을 무시했다

학창시절 미술시간, 원근법에 대해 배웠을 것이다. 간단히 말해 거리에 따라 크기가 다르게 보인다는 것이다. 그런데 뒤쪽 목욕하는 여자를 보면 같은 선상에 있는 배보다 더 크게 그려졌다. 사람이 한 명도 못 타는 배는 있을 수 없다. 마네가 싫었던 미술 평론가들은 이 작은 배 한 척을 갖고 마네를 형편없는 화가로 몰아갔다.

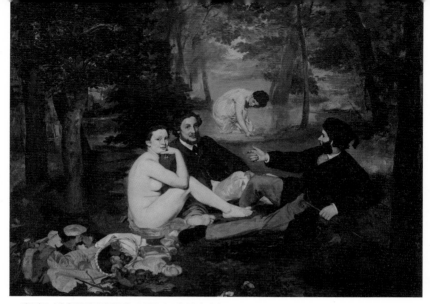

━ 에두아르 마네, 〈풀밭 위의 점심식사〉, 1863년, 오르세 미술관, 파리
〈모나리자〉 다음으로 많은 패러디가 만들어진 작품이 아닐까?

• 명암 표현에 문제가 있다

그림에 명암을 주고 싶으면 일반적으로 밝은 곳은 흰색이나 노란
색 등 밝은 색으로, 어두운 부분은 갈색이나 검정색 같은 어두운
색으로 칠한다. 그러나 마네는 밝은 곳과 어두운 곳의 대비를 확실
히 주는 명암법, 키아로스쿠로Chiaroscuro라는 읽기도 어려운 기법을 무
시하고 중간 색조를 마구 사용해 평면화를 만들어버렸다. 지난 몇
백 년 동안 다빈치, 카라바조 등 대가들이 사용해온 기법을 마네라
는 바람둥이 망나니가 다 무시해버렸으니 미술계가 마네를 못 죽여
서 안달이 난 것은 당연했다.

이 외에 더 많은 이유가 있었다. 하지만 이런 미술계의 반발로 인해 결국 낙선전은 살롱전보다 더 흥행했고, 마네를 대가의 자리에 올렸다. 이제 우리는 마네를 인상파의 아버지로 모시고 있다.

마네는 어려서부터 루브르 박물관에 가 대가들의 작품을 따라 그리며 미술 실력을 키웠다. 그래서 〈풀밭 위의 점심식사〉 또한 모작을 바탕으로 그렸을 것이라 추측하고 있다. 실제로 이탈리아 판화가 마르칸토니오 라이몬디Marcantonio Raimondi가 모작한 라파엘로의 〈파리의 심판〉 오른쪽 구석을 보면 마네가 그린 것과 똑같이 다 벗은 사람들이 있다. 참고로 라파엘로의 원작은 유화가 아닌 드로잉이다.

본격적인 작품 이야기에 들어가기 전에 미술 속 누드에 대해서 알아보겠다. 화가들을 주인공으로 한 영화나 소설을 보면 누드를 그리는 장면이 꼭 한 번씩은 나온다. 또 동료들과 술 한 잔을 나누면서 누드를 그리는 이유에 대해 이야기하기도 한다. "여성의 나체는 신이 만든 가장 아름다운…" 사실 개뿔(?)이다.

미술에서 누드의 역사는 아주 오래됐다. 선사시대 만들어진 〈비너스〉 돌조각상도 일종의 노브라에 노팬티다. 그러나 위에서도 잠깐 언급을 했지만, 서양미술에서 일반 사람의 누드를 그린 것은 그리 오래되지 않았다. 길어야 몇 백 년이다. 서양미술작품을 다시 잘 보면 누드로 등장하는 것은 거의 대부분 종교나 신화 속 인물들이다.

인간은 손바닥만 한 나뭇잎으로라도 가릴 건 가렸다. 특히 성경 이야기에서는 더욱 조심스러웠다. 물론 예외도 있긴 하다.

어떻게 보느냐에 따라 달라지겠지만 본격적으로 일반인들의 누드를 그리고 공개하기 시작한 건 인상파 전후라고 보면 된다. 시간이 지나면서 누드는 미술계에서 점점 더 큰 부분을 차지하게 됐고, 자연스럽게 아름다움과 신비를 상징하는 의미로 발전했다.

그렇다면 근본적으로 화가들은 누드를 그리는 이유는 무엇일까? 바로 사람들이 평소에는 옷을 입고 살기 때문이다. 그림을 그리려면 비율, 동작, 원근 등 고려해야 할 부분이 많은데 평상시 사람의 몸은 옷에 가려져 있기 때문에 비율은커녕 동작마저도 정확하게 볼수 없다. 그래서 아무것도 입지 않은 몸 그대로를 보고 그리는 연습을 하는 것이다. 이것을 피겨Figure라고 한다. 인물화를 전문으로 그리는 화가들은 실제로 해부학도 공부한다. 살과 근육으로 덮여 있는 사람을 보다 실감나고 정확하게 그리기 위해서 뼈의 구조와 근육 모양을 관찰하는 것이다. 심지어 다빈치, 렘브란트, 미켈란젤로 등은 시신을 갈기갈기 찢어서 공부하기도 했다.

앞에서 〈풀밭 위의 점심식사〉의 등장인물은 신화 속 주인공이 아닌 실제 살아있는 모델이라고 했다. 그리고 모델들이 누군지 알아보면 왜 마네를 바람둥이 망나니 아버지라고 했는지 알 수 있다. 가장

먼저 눈에 들어오는, 홀딱 벗고 있는 여자는 마네가 가장 좋아했던 모델 빅토린 뫼랑Victorine Louise Meurent이다. 침대에 홀딱 벗고 누워 정면을 바라보는 작품으로 유명한 〈올랭피아Olympia〉의 주인공이기도 하다. 그녀는 마네의 작품에 8번이나 등장했다.

빅토린 뫼랑 뒤에서 목욕하고 있는 여자는 쉬잔 린호프Suzanne Leen-hoff로 1863년, 마네와 결혼했다. 그녀는 원래 음악가로, 마네의 아버지가 마네와 동생 외젠 마네Eugene Manet의 피아노 과외선생으로 모셔왔다. 그 만남을 계기로 에두아르 마네는 자신보다 3살 연상이었던 쉬잔과 약 10년간 연애했다. 그것도 비밀리에 말이다. 그리고 두 사람은 마네의 아버지가 돌아가시고 1년 후에 결혼했다. 그렇다면 왜 비밀연애를 해야 했을까? 린호프는 그들의 비밀연애 중에 아들을 하나 낳았다. 그가 바로 레옹 코엘라Leon Koella Leenhoff다. 그런데 린호프는 마네 부자 앞에서 이 아이의 아버지가 에두아르 마네 혹은 그의 아버지 둘 중에 한 명이라는 폭탄 발언을 했다. 어떤 기록을 보면 존경하는 법관 아버지의 명예에 먹칠이 될까봐 마네가 레옹 코엘라를 자신의 아들로 받아들였다고 하는데, 정확한 사실은 아니다. 레옹 코엘라는 꽤 오랫동안 쉬잔 린호프의 늦둥이 남동생이라고 알려졌고, 성 또한 '마네'가 아닌 엄마의 성 린호프로 등록됐다. 이렇게 아버지와 아들이 한 여자를 공유했고, 사생아를 낳았으며, 결혼

까지 했다! 드라마 〈사랑과 전쟁〉에도 나오기 어려운 일이다. 이후 레옹은 마네의 작품에 몇 번 등장하는데, 하나같이 어두운 표정을 하고 있다.

그럼 앞에 두 남자는 누구일까? 바로 마네 자신의 동생과 처남인 퍼디난 린호프Ferdinand Leenhoff이다. 도련님과 남동생이 있는 앞에서 이렇게 목욕을 하다니, 지금도 이해가 안 가는 문화이다.

아내 쉬잔 린호프는 마네의 작품에 단 5번 밖에 등장하지 않는다. 하지만 아내보다 좋아하는 여자가 한 명 더 있다고 해서 바람둥이 망나니라고 불리기엔 부족하다.

계속 살펴보자. 기록된 바에 따르면 그가 거느린 여자들의 숫자는 피카소(7명 이상)나 클림트(작품에 등장하는 모델 수 이상)보다는 적지만, 그들보다 더 다이내믹한 사생활을 즐겼다고 한다. 바로 마네의 작품에 11번이나 등장하며, 인상파를 대표하는 여성화가 베르트 모리조Berthe Morisot와 함께 말이다. 마네는 모리조의 초상만 11점을 그렸다. 사실 남아 있는 실제 자료들을 보면 마네는 "너! 나랑 사귈래? 나한테 맞아 죽을래?" 하는 얼굴이고, 모리조는 그냥 평범한 여자다. 마네의 작품에서처럼 예쁜 얼굴은 절대 아니다.

베르트 모리조는 1841년 아주 부유한 상류층 집안에서 태어났다. 훌륭한 교육을 받고 자랐으며, 부모님은 고위 공직자였다. 위로 언

니가 두 명 있었는데, 그녀들은 개인과외로 피아노와 미술을 배웠다. 미술 과외 선생님은 바로 위대한 화가 장 밥티스트 카미유 코로 Jean-Baptiste-Camille Corot였다. 거장 코로에게서 6년이나 교육을 받았으니 그림 실력은 당연히 훌륭했다. 내려오는 이야기에 따르면 둘째 언니 에드마Edma Morisot가 베르트보다 모사에 더 뛰어났다고 한다. 그러나 에드마는 그림을 그냥 취미로 그렸고, 베르트는 코로의 가르침을 열심히 따랐기에 결국 살롱전에서도 전시를 하는 유명한 화가로 성장했다. 그리고 피사로, 모네, 르누아르, 드가, 세잔 등 당시 내노라하는 인상파 화가들의 모임에 가입했으며, 1868년 마네를 만나게 됐다.

모리조는 마네와 그의 작품에 반해서 많은 영감을 얻게 됐고, 그를 통해 다른 인상파 화가들과도 많은 교류를 하게 됐다. 화가와 모델로 시작된 마네와 모리조의 관계는 점점 더 끈끈하게 발전해나갔다. 이때 마네는 40살의 유부남이었으나 별 신경을 쓰지 않고 세상의 눈을 요리조리 피해가며 연애했다. 마네가 그린 그녀의 초상화들을 보면 당시 상황에 대해서 살짝 느낌이 올 것이다.

욕심이 많았던 마네는 아내를 지키면서 애인도 가까이 두고 싶었다. 그래서 모리조에게 자신의 동생과의 결혼을 제안했고, 모리조는 마네의 말을 받아들여 1874년 결혼했다. 모리조와 외젠 마네는

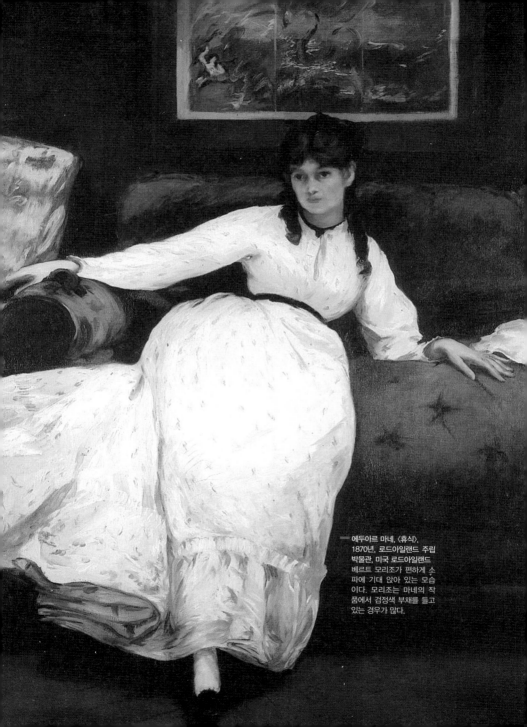

에두아르 마네, 〈휴식〉,
1870년, 로드아일랜드 주립
박물관, 미국 로드아일랜드
베르트 모리조가 편하게 소
파에 기대 앉아 있는 모습
이다. 모리조는 마네의 작
품에서 검정색 부채를 들고
있는 경우가 많다.

1878년 외동딸 줄리Julie를 낳았다. 이러면 안 되지만, 딸 줄리의 출신도 살짝 의심 가지 않는가? 이런 믿거나 말거나 같은 막장 스토리가 실제로 마네의 집안에서 일어났다.

　그 이후에도 마네와 모리조는 비밀연애를 계속 했다. 마네는 자신이 그린 모리조의 초상화 11점 중에 2점을 모리조에게 줬다. 또 4점은 팔고 남은 5점은 자신이 보관했다. 마네가 죽은 지 10년 후, 모리조는 제비꽃 장식을 한 자신의 초상화를 당시 유명한 미술평론가 테오도르 뒤레Theodore Duret로부터 사들이기도 했다. 그 작품은 지금 파리 오르세 미술관에 소장돼 있다. 그녀는 마네가 죽은 지 10년이 넘도록 그를 못 잊었던 모양이다.

04

달리와 갈라의 목숨을 건 부부싸움

　살바도르 달리Salvador Dali는 피카소와 함께 스페인이 낳은 천재 화
가이자 20세기 최고의 화가이다. 1929년 8월, 살바도르 달리는 엘
레나 이바노브나 디아코노바Елена Ивановна Дьяконова라는 여자를 만났다.
이 여자가 바로 달리의 아내 갈라Gala다. 그녀는 달리를 만나기 전,
이미 프랑스의 시인 폴 엘뤼아르Paul Eluard와 결혼을 했었다. 더 놀라
운 건 갈라와 엘뤼아르 부부가 서로의 사회적·성적 독립을 승인하
는 결혼 형태인 오픈 매리지Open marriage 관계였고, 독일의 초현실주의
화가 막스 에른스트Max Ernst와 3년 넘게 3인 결혼생활을 했다는 사실
이다. 복잡한 사람들이다. 그러다가 달리와 사랑에 빠진 갈라는 엘

뤼아르와 이혼하고, 1929년부터 달리 동거를 시작했으며 1934년 비밀리에 재혼했다.

당시 갈라는 40살, 달리는 30살이었다. 두 사람은 50년이 넘게 서로 사랑하며, 1982년 갈라가 죽을 때까지 함께했다. 1958년에는 요즘 어르신들 사이에서 인기라는 리마인드 웨딩도 했다. 성당에서 정통 가톨릭 방식으로 말이다. 갈라는 달리의 작품에 모델로 자주 등장했고, 달리의 매니저 역할도 했다. 작품에 사인을 같이하기도 했다.

달리와 갈라 부부는 쿵짝이 잘 맞았는지 같이 일명 '돌아이' 짓도 많이 했다. 초현실주의를 소개한 시계가 녹아내리는 작품 〈기억의 지속La persistència de la memòria〉이 세계적인 대박을 치자, 달리는 미국으로부터 초대를 받았다. 그런데 1934년 뉴욕의 어느 갑부가 초청한 가장무도회에 달리는 머리가 깨진 채 발견된 20개월 아이의 복장을, 갈라는 전기의자에서 사형을 당한 납치범 브루노 하웁트만의 복장을 차려입고 갔다. 1932년 미국 전역을 충격에 빠트렸던 '린드버그 유괴 사건'을 따라한 것이었다. 이 사건으로 미국은 발칵 뒤집혔고 달리는 언론 앞에서 공식적으로 사과를 해야만 했다. 누구의 생각이었는지 모르겠지만 정말 좋은 쪽이든 나쁜 쪽이든 남들이 할 수 없는 생각임엔 틀림없다.

━ 살바도르 달리, 〈레다 아토미카〉, 1949년, 달리 미술관, 스페인 피게레스
작품 속 누드의 여인이 갈라 달리다.

1968년, 달리는 갈라에게 스페인의 성 하나를 사줬다. 유명한 푸볼 성Castell de Pubol이다. 이 성은 완전한 갈라만의 공간으로, 달리 역시 갈라가 방문을 허락하는 날에만 갈 수 있었다. 물론 갈라는 달리의 방문을 언제든 허락했지만 말이다. 이처럼 달리는 갈라를 정말 많이도 사랑했다.

살바도르 달리가 게이라는 이야기도 있다. 2008년 작 〈리틀 애쉬: 달리가 사랑한 그림〉이라는 영화에서도 달리를 동성애자로 표현했다. 하지만 어렸을 적 게이 친구를 만났던 일 말고는 이 사실을 입증할만한 정확한 기록은 없다.

그럼에도 불구하고 갈라는 자유롭게 다른 연애를 하면서 달리와의 결혼생활을 유지했다. 즉 이 둘의 관계에서 불륜은 달리가 아니라 갈라 혼자 저질렀다. 달리와 갈라의 사랑 이야기는 이후에 〈나, 달리Jo, Dali〉라는 오페라로 만들어졌을 정도다. 이들의 사랑 이야기는 여기까지. 이제부턴 전쟁 이야기다.

1980년, 76살의 달리는 중풍에 걸려 더 이상 활동을 못 하게 됐다. 붓 드는 것도 힘들 정도였다. 아내 갈라의 불륜을 보는 것도 슬슬 지치기 시작했다. 그 많던 달리의 수입이 줄어들자 갈라는 더 이상 젊은 예술가 애인들에게 선물도 못 사주게 됐고, 결과적으로 부부싸움도 자주 일어났다.

그러던 어느 날, 달리가 인내심의 한계를 느끼고 아내 갈라를 심하게 두들겨 팼다. 갈라의 갈비뼈를 두 개나 부러트렸다고 한다. 화가 난 달리를 진정시키기 위해서 갈라는 진정제와 바리움을 투여했는데, 너무 많이 투여를 했는지 그는 그만 혼수상태에 빠져버렸다. 달리가 움직이지 않자 당황한 갈라는 뭔지도 잘 모르고 주사기로 암페타민amphetamine을 또 투여했다. 암페타민은 ADHD나 정신병을 치료하기 위해 쓰는, 정신적 각성을 증가시키고 피로를 줄이는 마약 성분의 약이다. 중독되면 정신병이나 사망에까지 이를 수 있기 때문에, 의사의 처방전 없이는 구할 수도 없는 약을 한 가득 맞았으니 어땠겠는가. 더 이상 되돌릴 수 없을 정도로 신경계 파괴가 이뤄졌고, 달리는 온몸을 심하게 떨다가 결국 완전히 정신을 잃었다. 그 소식을 듣고 친구들이 달려와서 달리를 병원으로 옮겼지만 이미 때는 늦었다. 달리의 몸은 완전히 망가졌고 정신병을 심하게 앓게 됐다.

그때부터 달리는 손과 몸을 떠는 등 정상적인 생활을 하지 못했다. 갈라는 그런 달리를 두고 새 애인의 품으로 떠나버렸다. 새 애인은 뮤지컬 〈지저스 크라이스트 슈퍼스타〉의 배우이자 메탈 밴드 '블랙사바스Black Sabbath'의 보컬인 제프 팬홀트Jeff Fenholt였다.

그러나 먼저 세상을 떠난 건 아내 갈라였다. 1982년 아내 갈라

가 죽고 난 후, 달리는 2년 동안 갈라의 푸볼 성에서 지냈다. 그런데 1984년 8월 30일, 달리가 성에 혼자 있을 때 그만 불이 났고 80세의 달리는 팔과 다리, 사타구니까지 1도 화상을 입었다. 그 후 병원에 입원한 달리는 '지옥에서 온 환자'라고 불렸다. 우선 간호사를 보면 비명을 지르고 얼굴에 침을 뱉었다. 그 뿐만 아니라 검사를 하려고 얼굴을 가까이 대면 긴 손톱으로 얼굴을 긁어버렸으며, 간호사가 같은 약을 한 알 먹어야 자신도 약을 먹는 '진상'이었다. 퇴원을 하고 피게레스Figuere로 돌아온 달리는 식사를 거부했다. 의사들은 달리의 입을 강제로 열어서 위까지 호스를 연결해 영양식을 쑤셔 넣었다고 한다. 그 덕에 달리는 말도 제대로 못하는 노망난 노인이 되고 말았다.

그 와중에도 1988년 11월, 스페인의 후안 카를로스Juan Carlos 국왕이 바르셀로나에 방문해 달리를 만나러 온다고 하자 그는 자신의 상징인 콧수염을 밀어버렸다. 그러나 카를로스 국왕은 달리에게 끝없는 존경을 표했고, 달리는 그에 대한 보답으로 자신의 마지막 드로잉을 선물했다. 그리고 2개월 후인 1989년 1월 23일, 그는 85살의 나이로 세상을 떠났다. 스페인의 귀족계급 중 두 번째에 해당하는 후작 직위를 내릴 정도로 달리를 존경했던 카를로스 국왕은 달리의 장례식에도 참석했다.

재미있는 점은 달리가 죽기 전에 자신의 장례식 예행연습을 했다는 것이다. 그리고 자신이 죽으면 얼굴을 가리고 장례를 치른 다음, 시신을 냉장고에 넣어달라는 유언을 남겼다. 그럼 다시 부활할지도 모른다고 말이다. 하지만 달리가 죽자 그의 얼굴과 긴 손톱은 대중에게 그대로 공개됐고, 시신은 아내 갈라 옆이 아닌 피게레스에 있는 자신의 미술관 아래 묻혔다.

05
못생긴 코 때문에
천 명의 남자와 잔 페기 구겐하임

화가는 아니었지만, 페기 구겐하임Marguerite Peggy Guggenheim을 빼고는 현대미술을 얘기할 수 없다. 그녀가 있었기 때문에 수많은 화가들이 먹고 살았고, 미술의 중심이 미국으로 넘어왔다고 할 수 있다.

페기 구겐하임은 갑부 집 둘째 딸이었다. 아버지는 가진 것이라고는 돈과 여자들 밖에 없었던 거물 사업가 벤자민 구겐하임Benjamin Guggenheim이었고, 삼촌은 뉴욕, 빌바오, 아부다비에서 구겐하임 미술관을 운영했던 솔로몬 구겐하임 재단Solomon Guggenheim Foundation의 솔로몬 구겐하임이었다. 아버지 벤자민은 사생활이 굉장히 난잡했기 때문에 페기 구겐하임은 어려서 아버지를 거의 보지 못하고 자랐다. 그

리고 벤자민은 아들만 편애해 회사는 물론이고 거의 모든 재산을 남동생 윌리엄에게 물려줬다. 1906년 당시 벤자민 구겐하임의 연봉은 20만 달러가 넘었다고 하는데, 지금 환율로 2억 원이 넘는 돈이다. 1900년대 초면 더욱더 엄청난 금액이었다. 하지만 1912년, 유럽에서 미국으로 오다가 배가 침몰하는 바람에 그는 그만 세상을 떠나고 말았다. 침몰한 그 배는 바로 영화에서 레오나르도 디카프리오와 케이트 윈슬렛이 함께 탔던 타이타닉 호이다.

홀로서기를 해야 했던 페기 구겐하임은 서점에서 첫 일을 시작했고, 이때 여성 화가 조지아 오키프Georgia O'Keeffe를 만났다. 물론 당시에는 유명하지 않았지만 이후에 거장으로 등극한 화가다. 그러면서 페기는 미술에 눈을 뜨고 미술작품 콜렉팅을 시작했다. 1920년, 페기 구겐하임은 프랑스 파리 몽파르나스 주변의 카페에서 죽치고 있었던 화가들과 미술 비평가들을 만나 친분을 쌓으며 현대미술에 대한 안목을 키웠다. 마르셀 뒤샹Marcel Duchamp이나 만 레이Man Ray 같은 작가들은 화가들의 작업실과 전시회에 페기 구겐하임을 끌고 다니면서 그녀의 미술에 대한 지식을 늘리는 데 큰 도움을 줬다. 그렇게 현대미술의 기본 이론을 착실히 배운 페기 구겐하임은 본격적인 작품 수집에 들어갔다. 작품을 사기 위해서 옷도 1년에 단 두세 벌밖에 안 샀다고 한다. 평생토록 말이다. 열심히 돈을 모아 그녀는

1938년 런던에 구겐하임 죈느Guggenheim Jeune라는 상업 화랑을 열었고, 1942년에는 뉴욕에 아트 오브 디스 센츄리 갤러리Art of This Century Gallery를 개관해서 유럽에서 수집한 현대미술 작품을 소개하는 등 활발하게 활동했다. 페기 구겐하임은 가는 곳마다 대박을 쳤다. 그 비밀은 바로 충분한 미술 지식과 실력 있는 젊은 화가들을 알아보는 안목이었다. 그녀는 그들의 작품에 아낌없이 후원해서 유명한 화가로 키워냈다. 그럼 자연스럽게 소장품의 가격도 올라갔다. 물론 어머니의 이른 별세로 처음부터 유산을 많이 물려받기도 했다.

21살의 나이에 물려받은 재산이 250만 달러, 지금 돈으로 약 380억 원 정도 된다. 하지만 이렇게 많은 돈으로도 해결하지 못했던 것이 두 가지 있었는데 바로 가족 문제 그리고 자신의 코였다.

정말 남자 운이 없었던 여자였다. 첫 남편이자 조각가였던 로렌스 배일Laurence Vail은 페기 구겐하임 덕에 먹고 살았으면서도 아내를 때리고 욕한 아주 나쁜 놈이었다. 그걸 보고 자란 딸이자 화가 페긴 베일 구겐하임Pegeen Vail Guggenheim은 수차례의 자살시도와 마약 과다복용으로 젊은 나이에 세상을 떠났다. 몇 년간의 결혼 생활을 접고 바로 존 홈스John Holmes라는 작가와 살았지만 이번엔 홈스가 바람이 났다. 다음으로 자신이 먹이고 살려줬던 독일 화가 막스 에른스트Max Ernst와 재혼했지만 그 또한 에른스트가 구겐하임을 사랑하지 않았기 때

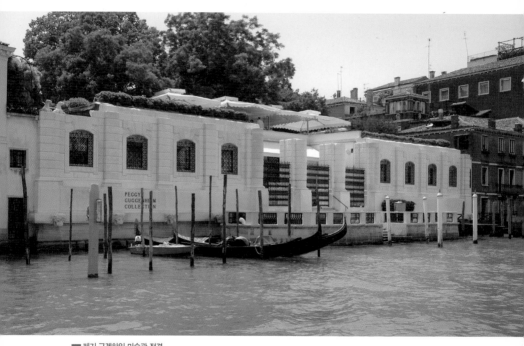

━ 페기 구겐하임 미술관 전경

문에 얼마 못 가서 깨져버렸다. 독일계 유대인이었던 페기 구겐하임은 코가 상당히 못생겼었다고 한다. 사진을 보면 코가 좀 크긴 하다. 그래서 일 년에 옷을 두세 벌밖에 안 샀던 여자가 1921년, 성형수술을 받기 위해 큰 맘 먹고 성형외과를 찾기도 했다. 하지만 당시 기술로는 불가능한 코였다. 페기 구겐하임은 자신의 남자와의 불운을 코 때문이라고 믿었으며, 그 때문에 우울증까지 걸렸다고 한다. 그런 우울함을 풀기 위해 난잡한 성생활이 시작됐다.

기록에 따르면 그녀는 약 1,000명 이상의 남자와 관계를 맺었다고 한다. 평생이 아니라 유럽에 살았던 단 몇 년간 말이다. 그것도 전쟁 통에! 실제로 페기 구겐하임은 자신의 입으로 셀 수 없이 많은 화가와 작가들과 잤다고, 그만큼 많은 화가와 작가들 역시 페기 구겐하임과 잤다고 말했다. 하다못해 소설 속 주인공과도 잤다고 했으니 뭐라 할 말이 없다.

어찌됐든 수많은 화가들과 관계를 맺으며, 그녀는 가난한 화가들을 전쟁 중인 유럽에서 안전한 미국으로 데려와 당시 미국의 젊은 화가들과 교류시켰다. 살바도르 달리가 미술의 중심을 파리에서 뉴욕으로 옮기기 시작한 촉매제였다면, 페기 구겐하임은 아예 확실히 옮겨버린 장본인이다. 그녀가 미국으로 돌아와 키운 미국 화가들로는 윌렘 드 쿠닝Willem de Kooning, 마크 로스코Mark Rothko, 알렉산더 칼더

Alexander Calder, 한스 호프만Hans Hofmann 등이 있으며, 특히 무명의 술꾼이었던 잭슨 폴록을 세계적인 스타로 키워냈다.

하지만 이런 천재 미술 사업가도 손 안 댄 곳이 있으니 바로 앤디 워홀의 팝아트다. 페기 구겐하임은 자신이 손대기 전 이미 성장해버린 팝아트에는 투자가치가 없다고 판단했다. 이미 가격이 높으니 투자해봤자 그만큼의 수익을 못 낸다는 생각이었다. 이후 앤디 워홀이 미술계를 장악했을 때, 그녀는 이탈리아 베니스에서 자신의 콜렉션과 함께 여생을 보내고 있었다. 미술 투자는 이렇게 하는 것이다!

이렇게 활발한 미술 사업과 성생활을 즐겼던 페기 구겐하임은 이탈리아 베니스로 넘어와 비엔날레에서 자신의 콜렉션을 공개하며 이탈리아 사람들을 놀래키고는, 그곳에서 죽을 때까지 약 30년을 살았다. 그녀가 살았던 베니스의 예쁜 집은 지금도 페기 구겐하임 미술관Collezione Peggy Guggenheim으로 불리며, 지금도 수많은 관광객들을 모으고 있다. 그녀는 죽기 전, 자신의 모든 재산을 삼촌이 세운 솔로몬 구겐하임 재단으로 넘겼다. 구겐하임 재단은 세계에서 제일 큰 미술재단이 됐고 지금도 전 세계의 미술계 큰손으로서 미술 시장을 좌지우지하고 있다. 또한 젊은 작가들을 키우는 데도 아끼지 않고 투자 중이다.

화가의
험담

"
피카소는 그림을 무척이나 이상하게
그려서, 다른 화가들이 수년 동안 망쳐놓을
미술계를 혼자서 한방에 끝내버렸다.
"

– 살바도르 달리가 파블로 피카소에게
(달리와 피카소는 스페인이 낳은 두 거장으로, 같은 시대를 살았다.)

PART

4

화가와 모델

01

짝사랑으로 탄생한 10등신 비너스

르네상스 회화하면 가장 먼저 떠오르는 작품 중 하나는 바로 긴 머리에 똥배가 살짝 나온 단아한 미인을 그린 〈비너스의 탄생The Birth of Venus〉이다.

르네상스! 정확하게 무슨 뜻인지는 몰라도 뭔가 대단해 보이지 않는가? 르네상스는 14세기경 이탈리아에서 시작됐으며, 르네상스라는 단어는 16세기경 이탈리아의 화가이자 미술역사학자 조르조 바사리Giorigio Vasari에 의해 처음 사용됐다. 그는 자신의 저서《미술가열전》에서, 화려했던 고대 로마의 몰락 이후 쇠퇴했던 미술이 위대한 화가 조토에 의해 부활했다는 뜻에서 이 시기를 재생rinascita이라는

단어로 정의했다.

물론 '모든' 유럽이 르네상스 이후에서야 갑자기 잘 살게 된 건 아니지만, 조토로 인해 유럽의 미술 문화가 급격하게 발전한 것은 사실이다. 5세기 서로마제국이 멸망하면서 그들이 이룩했던 위대한 예술양식과 과학기술은 다 사라져버렸고, 유럽 대부분의 지역은 약 천 년의 암흑시대로 접어들었다. 쉽게 표현하면 일반인들은 글도 몰랐을 뿐만 아니라 껍데기만 집이지, 돼지우리나 다름없는 곳에서 살았다고 생각하면 된다. 모든 정권을 잡고 있던 교회는 국민들을 더욱 강하게 휘어잡기 위해서 성직자와 귀족을 제외한 일반인들은 성경을 읽는 것까지 금지시켰다. 이렇듯 프랑스, 이탈리아, 독일 등 대부분의 유럽은 거의 석기시대로 돌아갔다. 그럼에도 불구하고 앞에서 언급했듯 스페인 남부, 동유럽 그리고 지금의 네덜란드 지방은 무역도 활발했고 제법 선진문화를 이룩하며 잘 살았다. 그 이유는 바로 그 지역들(네덜란드 지방 제외)이 이슬람 문화권이었기 때문이다.

'찬란했던 로마제국의 위대한 기술은 어디로 갔을까?'에 대한 답도 역시 옆집 중동에 있다. 고대부터 약 12세기까지 중동을 지배했던 동로마 제국Byzantine Empire, 비잔틴 제국은 지금의 터키 수도 이스탄불에 위치했던 콘스탄티노플Constantinople을 중심으로 크게 번영했고, 이후 이슬람의 지배를 받으며 그쪽 지역의 예술과 과학까지 흡수하는 등

엄청난 발전을 하게 됐다. 그리고 15세기, 오스만 제국에 완전히 흡수될 때까지 중국과 함께 전 세계를 휘어잡았다.

이슬람의 세력은 이베리아 반도, 지금의 스페인과 포르투갈 중부까지 뻗어갔고, 고대 그리스 로마와 이슬람의 선진문명 덕분에 끝없는 발전을 했다. 스페인까지 점령한 이슬람 세력에 위협을 느낀 유럽의 교회는 십자군 전쟁을 일으켜 이슬람과 한 판(사실 한 판만이 아니다. 11~13세기까지 총 8회에 걸쳐 전쟁을 했다) 붙은 후, 출장 선물처럼 이슬람의 선진문명을 가지고 돌아왔다. 거기에는 고대 그리스 로마의 예술과 과학, 숫자, 철학 등 지난 천 년간 잊혔던 문명이 담겨져 있었다.

이때부터 이탈리아에서 위대한 화가들이 쏟아져 나오기 시작했다. 그중 한 명이 산드로 보티첼리Sandro Botticelli다. 그의 본명은 알레산드로 디 마리아노 디 반니 필리페피Alessandro di Mariano di Vanni Filipepi로, 산드로는 세례명을 줄여 부른 것, 보티첼리는 형의 별명이었다고 알려져 있다. 그는 원래 화가가 아니었는데 청년이 된 후, 화가이자 수녀와 결혼하는 등 난잡한 사생활을 한 수도사 프라 필립포 리피Fra Filippo Lippi에게서 그림을 배우기 시작했다. 그리고 이후에는 이탈리아 피렌체의 금융업 거부였던 메디치 가문의 후원으로 전업 화가의 길을 걷게 됐다.

메디치 가문의 로렌조Lorenzo di Pierfrancesco de' Medic는 1486년, 자신의 결혼을 기념하기 위해서 예술가 몇 명에게 작품을 주문했다. 거기에 보티첼리도 끼어 있었다. 로렌조는 보티첼리에게 자신이 좋아하는 폴리치아노Angelo Poliziano의 시를 그림으로 표현해달라고 주문했다. 그는 폴리치아노가 그리스의 시인 헤시오도스의 시를 바탕으로 쓴 스탄자Stanza, 즉 4행 이상의 각운이 있는 시구에 영감을 얻어 작업하기 시작했다.

그렇게 해서 태어난 작품이 바로 〈비너스의 탄생〉이다. 사랑과 미의 여신인 비너스는 그리스 신화에서 아프로디테로 불리는데, 그리스어에서 '아프로스ἀφρός'는 거품, '디테δίτη'는 여자라는 단어다. 즉 아프로디테란 거품이 빚어낸 여자란 뜻이다. 그리스 신화의 티탄(그리스에 올림포스 신들이 등장하기 전, 세계를 지배했던 거인 신) 중한 명인 크로노스가 자신의 아버지이자 하늘의 신 우라노스의 거시기를 잘라 키프로스 섬 앞바다에 던졌더니 거품이 일었고, 그 속에서 태어났기 때문이다.

그림 중간, 나체로 조개껍데기 위에 서 있는 금발의 여인이 바로 비너스이다. 또 왼쪽에서 입으로 바람을 불어서 비너스를 육지로 밀고 있는 남자가 서풍의 신 제피로스, 그를 껴안고 있는 여자가 제피로스의 애인인 클로리스 요정이다. 오른쪽에는 계절의 여신 호라이

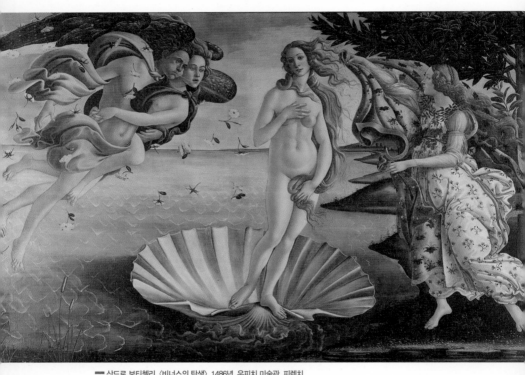

■ 산드로 보티첼리, 〈비너스의 탄생〉, 1486년, 우피치 미술관, 피렌치
세계 3대 미술관 중 하나인 이탈리아 피렌체 우피치 미술관의 대표 작품이다.

가 옷을 들고 기다리고 있다.

그런데 작품에서 가장 눈이 가는 주인공 비너스의 나신이 뭔가 좀 어색해 보인다. 주변 인물들과 비교해도 그리 크지 않고, 그렇다고 슈퍼모델만큼 마른 체구도 아닌데 유난히 키가 큰 것처럼 느껴지기도 한다. 그 이유는 바로 비너스가 10등신이기 때문이다. 머리도 기형적으로 작다. 아무리 아름다움의 여신이라도 그렇지, 10등신은 너무하지 않은가?

그렇다면 보티첼리가 비너스를 10등신으로 그린 이유는 무엇일까? 화가이자 미술역사학자 바사리의 기록에 따르면, 보티첼리는 실제 모델이 아니라 당시 최고의 미인이라고 불렸던 시모네타Simonetta Vespucci의 모습을 상상하며, 고대 조각상을 기초로 작품을 그렸다고 한다. 당시 피렌체에서 시모네타는 미의 기준이었다. '세상에 시모네타보다 아름다운 여자는 없다'는 말이 있었을 정도로, 그녀는 보티첼리를 포함한 피렌체 많은 예술가들의 찬미 대상이었다. 보티첼리의 대표작에 등장하는 아름다운 여자는 거의 다 시모네타를 모델로 했다고 봐도 된다.

그는 시모네타의 아름다운 얼굴과 한 번도 보지 못한 나체를 상상하느라 비율이나 원근, 그 외 기본적인 테크닉을 거의 다 무시해 버렸다. 그럼에도 불구하고 선명하게 표현된 배경의 오렌지 나뭇잎,

잘 관리된 듯 부드러워 보이는 긴 곱슬머리, 제피로스의 바람을 따라 떠다니는 장미, 파도와 조개 아래의 거품, 바람에 유연하게 펄럭이는 옷까지…. 대충 구상해서 배치하고 그린 작품이 아니다. 그러면서도 의도적인 긴장감을 통해 주인공을 부각시킨 것을 보면 표현력 하나만큼은 정말 완벽하다.

비너스가 보티첼리에 의해서 탄생했을 당시, 미술작품에 등장하는 아름다운 여성은 성모 마리아가 대부분이었기 때문에 이렇게 부끄러운 표정을 짓는 나체의 여신은 아주 파격적인 것이었다. 그래서 보티첼리가 살아있을 당시에 이 작품은 그다지 빛을 보지 못했다. 또 얼마 지나지 않아 다빈치와 미켈란젤로가 등장했기 때문에, 그의 이름 또한 묻혀버렸다.

보티첼리와 작품의 가치는 이후 19세기가 돼서야 인정받게 된다. 〈비너스의 탄생〉은 1860년에 피렌체의 아카데미아 미술관Galleria dell'Accademia을 통해 대중에게 공개됐고, 마그누스 오푸스Magnus Opus, 위대한 결작라고 불리게 됐다.

02
스승의 모델을 훔친 앵그르

아름다움은 항상 기묘하다!

― 샤를 피에르 보들레르

 거대하고 멋진 궁전 안의 유리 피라미드가 참으로 인상적인 파리 루브르 박물관을 다녀온 분들이라면 "와우, 여기가 루브르 박물관이군. 다 보고 가야지!" 하고 자신만만하게 들어갔다가, 〈모나리자〉를 찾는 것만으로도 진이 빠졌던 경험이 한 번씩은 있을 것이다. 루브르 박물관은 전시관의 복도 길이만 약 17km에 소장품 38만 점, 상시 전시중인 작품이 약 4만 점이다. 루브르 박물관을 다 보

려면 몇 개월은 작정하고 봐야 한다. 〈모나리자〉 주변에는 나폴레옹을 그린 거대한 작품들이 유난히 많다. 바로 르네상스와 인상파 사이 어디쯤에 있는 고전주의의 대가 자크 루이 다비드와 장 오귀스트 도미니크 앙그르Jean Auguste Dominique Ingres의 작품으로, 너무 사실적이어서 무섭게 느껴지기까지 한다. 그 바로 옆에는 웬 홀딱 벗은 여자가 가슴과 엉덩이를 보이며 매혹적인 눈빛으로 관객들을 돌아보고 있다.

이 작품은 프랑스 화가 장 오귀스트 도미니크 앙그르가 나폴레옹 황제의 여동생인 나폴리왕국의 카롤리네 여왕Marie Annonciade Caroline에게 주문받아 그린 〈그랑 오달리스크Grand Odalisque〉이다. 처음에는 그냥 "오, 예쁜데" 하겠지만, 조금만 더 관심 있게 보면 '이 여자, 숏다리에 허리도 좀 길지 않나?' 하고 생각하게 될 것이다.

사실 오달리스크란 터키 궁전에서 왕의 관능적 욕구를 위해 일하는 궁녀, 즉 일종의 기쁨조이다. 그는 15~16세기 이탈리아의 위대한 화가 조르조네Giorgione de Castelfranco와 티치아노Vecellio Tiziano가 합작으로 그린 〈잠자는 비너스〉에 감명을 받아 이 작품을 그렸다. 재미있는 것은 작품의 모델이 나폴레옹 황제의 아주 중요한 경제적 후원자의 젊은 아내였던 레카미에 부인Madame Recamier이라는 사실이다. 그는 1809년, 자신의 선생님인 자크 루이 다비드가 레카미에 부인의

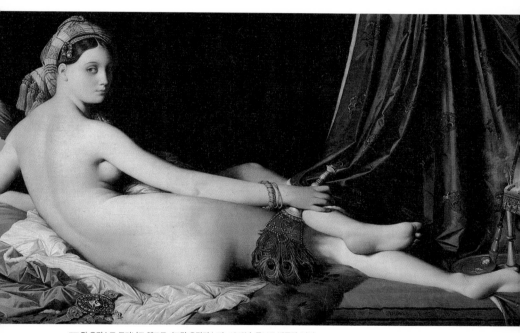

■ 장 오귀스트 도미니크 앵그르, 〈그랑 오달리스크〉, 1819년, 루브르 박물관, 파리
매혹적인 여자가 관객을 바라보고 있다.

초상화를 그릴 때 뒤에서 어깨 너머로 그녀의 모습을 스케치했다고 알려져 있다. 선생님의 모델을 뒤에서 몰래 훔쳐 그린 것은 물론이고, 옷까지 벗겨 그린 것이다. 정말일까?

그런데 자크 루이 다비드의 느린 작업 속도에 불만이었던 레카미에 부인이 자신의 초상화를 다비드 몰래 그의 제자 중 한 명에게 다시 주문했다는 가설이 있다. 그 제자가 정확히 누구인지는 기록되지 않았다. 아무리 다비드의 그림 그리는 속도가 느리다고 해도, 나폴레옹 황제를 그리는 어진화사의 작업을 다른 화가한테 넘겼다는 건 믿기 어려운 사실이다. 게다가 다비드의 작업이 오래 걸렸던 이유도 다른 것이 아니라 스스로 만족하지 못해서 다시 그리기를 반복했기 때문이었다. 때문에 자신의 제자가 레카미에 부인을 그리고 있다는 사실을 알게 된 다비드는 화가 잔뜩 나 작업을 중단했고, 작품을 미완성 상태로 창고에 처박아버렸다고 한다. 그래서 이 작품은 얼굴만 완성된 채 나머지 부분은 칠이 덜 돼 캔버스의 흰 부분이 드문드문 보이는 상태다. 어쩌면 주문이 앵그르에게 넘어갔고, 그 결과로 〈그랑 오달리스크〉가 탄생한 것은 아니었을까.

당시에는 역사나 신화의 내용을 그릴 때만 가로로 긴 캔버스를 사용했다. 그런데 다비드는 특이하게도 개인의 초상화를 그리면서 가로로 긴 비율을 사용했고, 앵그르도 그대로 따라 그렸다는 것이

■ 자크 루이 다비드, 〈레카미에 부인의 초상〉, 1800년경, 루브르 박물관, 파리
이 초상화는 미완성 상태로, 자세히 보면 캔버스의 흰 부분이 드문드문 드러난다.

추측의 이유다.

기록에 따르면 앵그르는 이 작품과 함께 〈나폴리의 잠자는 여인
La Dormeuse de Naples〉과 〈파올로와 프란체스카Paolo et Francesca〉를 납품했다.
하지만 1815년 〈나폴리의 잠자는 여인〉이 어떤 이유인지 파손됐고,
결국 몇 년 간 고생해서 그린 나머지 두 작품의 작업비도 받지 못했
다. 고생은 고생대로 하고, 돈도 못 받은 앵그르는 대신 이 작품을
1819년 파리 살롱전에 출품했다. 그러나 누드 작품이 마음에 들지
않았던 관계자들과 미술평론가들은 온갖 오류를 지적하며 출품을

받아주지도 않았을 뿐만 아니라 그를 강하게 비난했다. 그들이 지적한 오류란 바로 위대한 스승 다비드에게 배운 화가가 해부학적으로 맞지 않는 그림을 그렸다는 것이었다. 이는 여인의 자세를 직접 따라해 보면 더 쉽게 이해할 수 있다.

- 우선 옷을 다 벗고 침대에 눕는다.
- 그녀처럼 목을 늘려본다. 그녀의 목이 비율에 맞지 않게 길다는 사실을 알 수 있다.
- 고개를 비틀어본다. 목이 그림처럼 많이 돌아가지 않을 것이다. 가슴은 뒤를 향한 채 목만 45° 돌려 앞을 바라보는 것은 외계인이 아닌 이상 불가능한 자세이다.
- 독자 여러분이 여자라면 몸은 뒤로, 가슴은 앞으로 내밀어본다. 그림처럼 옆으로 누운 여자의 가슴이 처지지도 않고 정면에서 바로 보이는 것은 불가능하다.
- 허리를 늘려본다. 그림 속 여인은 척추 뼈가 일반인보다 몇 개 더 있는 듯, 허리가 상당히 길다.
- 아무리 유연해도 골반을 정면으로 저만큼 튼 상태에서 왼쪽 다리를 오른쪽 다리 위로 올리는 것은 보통 힘든 일이 아니다. 골반이 틀어져서 구급차에 실려 갈지도 모르니 무리하게 따라하지는 마시길!

- 같은 포즈를 취해보면 알겠지만, 작품 속 여인의 왼팔은 오른팔보다 훨씬 짧다.
- 여인의 허리 살은 뒷면으로, 엉덩이 살은 정면으로 흐르고 있다. 일반인의 몸에서는 나올 수 없는 흐름이다.

이런 이유로 혹평을 받고 1819년 살롱전에서 쫓겨났던 앵그르의 〈그랑 오달리스크〉는 프랑스의 시인이자 미술평론가였던 샤를 피에르 보들레르Charles-Pierre Baudelaire가 '엄청나게 관능적인 기쁨voluptés profondes'이라고 표현함으로써 1855년이 돼서야 다시 세상에 알려졌다. 그의 작품은 이후 에드가 드가, 파블로 피카소, 최근에는 신디 셔먼과 데이비드 호크니에게까지 영향을 끼쳤다.

최근 미술학자들의 연구에 따르면 이렇게 불가능하고 기묘한 자세와 비율은 앵그르가 모델의 정신적인 상태를 표현하기 위한 방법이었다고 한다. 그 부분에 대해서는 라카미에 부인과 그녀의 집안사, 그리고 나폴레옹 황제의 숨겨진 관계에 대한 역사를 좀 더 공부해보면 확실히 알 수 있다.

Bonus! 해부학적으로는 말이 안 되는 이 작품을 검증해보기 위해 의사들이 모델 몇 명을 모아 실험한 결과, 작품 속 여인은 일반인보다 척추 뼈가 5개나 더 있다는 사실을 밝혀냈다.

03
욕조에서 얼어 죽을 뻔한
진정한 모델, 리지 시달

1852년, 한 화가의 모델이 됐다가 얼어 죽을 뻔한 여인이 있다. 바로 존 에버렛 밀레이의 걸작 〈오필리아〉의 모델이었던 리지 시달Lizzie Sidal이다.

서민 집안에서 태어난 리지 시달은 어려서부터 예쁘고 매력적이었다고 한다. 그녀는 모자를 팔았는데, 어느 날 라파엘전파 화가 중한 명인 월터 데버럴Walter Deverell과 만나게 된다. 이때까지만 해도 여자들은 공개적으로 그림을 그리기 힘들었다. 때문에 늑대들만 바글거릴 수밖에 없었던 모임에서, 예쁜 여자는 당연히 최고의 이야깃거리가 됐을 것이다.

리지 시달은 당연히 라파엘전파 화가들 사이에 유명해졌고, 자연스럽게 모델 요청을 받게 됐다. 하루 종일 서서 모자를 파는 대신 화실에서 서거나 앉아 있기만 해도 쉽게 돈을 벌 수 있는 직업을 발견하게 된 시달은 전업 모델로 전향하게 된다.

그녀가 모델인 〈오필리아〉는 다들 어디선가 한번쯤 봤을 작품이다. 책 표지나 잡지, 팬시용품, 특히 다이어리에 종종 사용되는 그림이다. 오필리아는 윌리엄 셰익스피어의 명작 《햄릿》에 등장하는 여주인공으로, 자신의 아버지가 애인 햄릿에게 살해되자 강물에 몸을 던져 자살했다.

"죽느냐, 사느냐. 그것이 문제로다!"라는 문장으로 유명한 햄릿 이야기를 간단하게 해보겠다. 덴마크의 왕자 햄릿은 아버지가 돌아가신 후, 작은아버지가 자신의 어머니와 결혼하며 자기 대신 왕 자리에 오른 걸 보고 충격에 빠진다. 그리고 작은아버지가 왕 자리에 오르기 위해서 아버지를 독살했다고 의심하기 시작한다. 그러다 매일 밤 초소에 찾아와 원수를 갚아달라고 부탁하는 아버지의 유령을 만나게 되고, 복수를 결심하게 된다. 그리고 다른 사람들이 눈치채지 못하도록 미친 척을 시작한다.

이후 아버지를 작은아버지가 살해한다는 내용의 '태공 곤자고 학살'이라는 연극을 하며 아버지의 억울한 죽음을 어머니에게 알리는

중, 뒤에서 누군가 엿듣고 있다는 걸 눈치채고는 칼로 찔러 죽인다. 그 사람은 바로 애인 오필리아의 아버지이자 정치 고문관인 포로니어스였다. 이 사실을 안 오필리아는 미쳐 돌아다니다가 이 작품처럼 강물에 몸을 던져 자살하게 된다. 이후 햄릿을 포함한 모든 등장인물이 죽는다는 사실은 독자 여러분도 다 알고 있을 것이다.

밀레이는 그림을 더욱 실감나게 표현하기 위해 실제 강가에 나가서 배경을 그린 다음, 작업실로 돌아와 모델 리지 시달을 그려 넣었다. 시달 역시 보다 현실감 있는 포즈를 위해 욕조에 물을 붓고 누웠다. 당연한 말이지만, 차가운 물에 오랜 시간 누워 있으면 정말 죽을지도 모르기 때문에, 밀레이는 욕조 아래에 램프를 켜서 온도를 유지했다. 이 과정은 몇 개월 동안 지속됐다.

그러던 어느 날, 램프가 그만 꺼져버리고 말았다. 물이 계속 차가워졌지만 밀레이를 방해할 수 없어서, 시달은 말 한마디 못 한 채 몇 시간을 얼음장 같은 욕조 속에 누워 있었을 수밖에 없었다. 당연히 밀레이는 정신없이 작업하느라 물이 차가워졌는지도 몰랐다. 작업이 끝나자, 시달은 바로 감기와 오한 등으로 쓰러지고 말았다.

시달의 아버지는 그를 찾아가 내 딸을 살려내라고 협박했고, 밀레이는 치료비 그 이상을 보상해줬다. 물론 시달은 "물이 차가워요"라고 충분히 말할 수 있었을 것이다. 그러나 시달이 남긴 기록을 보면

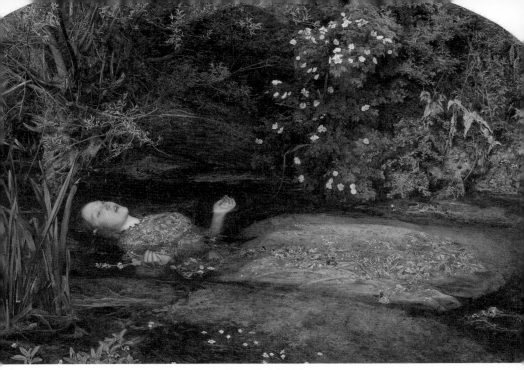

■ 존 에버렛 밀레이, 〈오필리아〉, 1851~1852년, 테이트 브리튼 갤러리, 런던
〈햄릿〉의 약혼녀 오필리아의 죽음을 그린 이 작품에는 죽음을 의미하는 해골 등 다양한 상징이 숨어 있다.

그 순간, 자신은 최고의 모델이 되기로 결심했다고 한다. 화가가 작품을 완성하기 위해서 거치는 과정을 모델인 자신이 이해하고 따라줘야 한다고 생각했다는 것이다. 진정한 모델 정신이다.

리지 시달은 화가들의 모델로 활동하면서부터는 옷도 항상 일상에서 입기엔 화려한 것들로만 입고 다녔다고 한다. 화가가 자신을 부르면 언제든지 바로 모델로 서기 위해서였다고 한다. 그러면서 그녀는 점점 더 유명한 화가들에게까지 이름을 알렸고, 1849년에는

당시 최고의 화가이자 시인인 단테 가브리엘 로세티Dante Gabriel Rossetti를 만나 그의 모델까지 서게 됐다.

로세티는 시달에게 반해, 바로 작업(?)에 들어갔다. 먼저 모델인 시달에게 그림을 그리게 하고, 시 쓰는 법도 가르쳐줬다. 여전히 여자가 공식적으로 그림을 그리기는 좀 어려웠던 시절이었지만, 그녀는 화려한 옷을 입고 거리를 활보하는 유명한 모델이었으니 주변 시선 정도는 신경도 안 쓰였을 것이다. 그렇게 서로의 관계를 더욱 가깝게 만든 단테는 리지 시달과 전속 모델 계약을 맺었고(이후 그녀는 다른 화가들의 작품에 등장하지 않는다) 결국 약혼까지 했다.

두 사람은 집안의 반대에 부딪칠 수밖에 없었다. 로세티는 귀족 집안, 시달은 평민 집안의 딸이었기 때문이다. 그러나 두 사람은 1860년 결혼에 성공했고, 아기도 가졌다. 그들의 행복은 잠시였다. 유산으로 아이를 잃은 것이다. 안 그래도 아편 등 마약 때문에 정신이 불안정했던 그녀는 심한 우울증을 앓게 됐다.

그리고 1862년 2월 11일 아침 7시 20분, 시달은 마약 과다복용으로 세상을 떠났다. 유서도 발견된 것으로 보아, 단순한 실수가 아닌 자살이었다. 자살한 인물을 그린 작품의 모델로 유명세를 얻은 인물이 실제 자살로 삶을 마감한 것이다. 아기도, 아내도 잃은 로세티는 이후 아주 힘든 나날을 보냈다.

■ 단테 가브리엘 로세티, 〈축복받은 베아트리체〉, 1864~1870년, 테이트 브리튼 갤러리, 런던
아내 리지 시달이 죽고 슬픔을 달래기 위해서 단테는 〈신곡〉에 등장하는 베아트리체를 그렸다. 주홍색 새가 물고
있는 꽃은 양귀비로, 리지 시달이 중독됐던 아편의 재료다.

로세티는 장례식을 치루며, 그녀가 썼던 시들을 모아서 관 속 머리맡에 뒀다. 그 후에 대해서는 이런 전설이 내려오고 있다. 리지 시달이 세상을 떠난 지 7년 후 그녀의 시집을 내기 위해서 관을 열었는데, 그녀의 환상적인 구릿빛 머리카락이 계속 자라서 관을 가득 채우고 있었다는 것이다. 그녀는 언제든 바로 모델로 설 수 있도록 죽어서도 머리카락을 계속 관리했던 걸까?

04

달리, 히틀러에게 집착하다?

아돌프 히틀러Adolf Hitler가 화가 지망생이었다는 사실은 이미 아는 분들이 많을 것이다. 실제로 히틀러는 미대 입시에 두 번이나 응시했지만 전부 떨어졌다. 그리고 이후에 대학살을 저질렀다. 히틀러가 악마가 된 이유를 꼭 미대 입시 낙방 때문이라고 할 수는 없을 것이다. 하지만 미대에 입학했더라면, 그는 아마도 화가가 됐을 것이다. 그림 실력도 제법 괜찮았다. 참고로 히틀러가 미대에 입학했다면 에로틱한 작품으로 유명한 오스트리아의 표현주의 화가 에곤 쉴레Egon Schiele의 1년 후배가 됐을 것이다. 에곤 쉴레는 〈키스〉, 〈황금의 여인〉 등으로 유명한 구스타브 클림트Gustav Klimt와 친했으므로, 클림트에서

히틀러까지 이어지는 재미있는 라인을 볼 수 있었을지도 모른다. 어쨌든 미대 입시에서 낙방한 후 어머니까지 돌아가셨고, 살기가 막막해진 히틀러는 약 4년간 길거리에서 자신이 그린 엽서를 팔아 생계를 유지했다. 물론 판매 실적으로만 보면 평생 단 한 점의 작품만을 판 빈센트 반 고흐보다는 나은 셈이다.

아돌프 히틀러는 아놀드 뵈클린Arnold Bocklin이라는 스위스 화가를 좋아했다. 우리에게는 다소 생소한 이름일 수도 있지만 19세기 유럽에서는 아주 유명했던 화가다. 그는 전형적으로 남자다운 작품을 그렸고, 외모도 남자답게 잘생겼다. 그래서 많은 화가들 중에서도 마르셀 뒤샹, 막스 에른스트, 살바도르 달리 같은 초현실주의나 다다이즘Dadaism 화가들이 많이 따랐다. 초현실주의, 다다이즘… 이름부터 어렵지 않은가? 히틀러가 화가가 됐다면 분명히 이들처럼 어려운 그림을 그렸을 것이다. 이후 히틀러와 나치의 행보를 보면, 앞뒤가 안 맞는 짓을 많이 하지 않았는가?

전쟁이 일어나자 많은 화가들이 전쟁을 피해서 미국으로 피난을 갔다. 그러나 살바도르 달리는 자신의 집에 남아 30년 넘게 히틀러를 연구했고, 자신의 작품에 3번이나 등장시켰다. 어쩌면 더 그렸을지도 모른다. 작품이 워낙 어려워서, 우리가 지금까지 알아채지 못했을 수도 있으니 말이다.

우선 히틀러는 달리보다 15살 정도 형님이다. 둘이 서로 만난 적이 있었는지는 모르겠다. 하지만 달리는 히틀러에게 깊게 빠져 있었다. "히틀러는 날 극도로 흥분시킨다"는 말도 남겼을 정도다. 그리고 달리는 1939년 〈히틀러의 수수께끼The Enigma of Hitler〉라는 수수께끼 같은 첫번째 작품을 그렸다. 이 작품에는 깨진 전화기와 낡은 우산 등이 핵폭탄을 맞은 듯한 풍경 위에 배치돼 있다. 접시 위에는 작은 히틀러의 사진이 담겨 있다. 이 작품을 제대로 설명할 수 있는 사람은 전 세계에도 몇 명 없을 것이다. 확실하게 말할 수 있는 것은 이 작품의 제목을 미국의 유명한 배우이자 가수인 마리오 란차Mario Lanza가 1938년에 출연한 영화에서 따왔다는 사실 정도다.

두 번째 작품인 〈음악의 반주가 흐르는 달빛 풍경Moonlight Landscape with Accompaniment〉은 히틀러가 자살로 생을 마감하고 13년 후에 그려졌다. 아마 히틀러가 작품을 봤으면 달리를 죽였을지도 모른다. 정말 다행이다. 고요한 새벽의 연못 풍경이 히틀러와 어떤 연관이 있다는 것일까? 그러나 관심을 갖고 잘 보면 히틀러를 찾을 수 있다. 작품을 시계반대 방향으로 90° 돌려보면 코와 이어지는 콧수염이 보인다. 히틀러의 상징이다.

히틀러의 마음속은 의외로 고요한 호수 같이 평화로울지도 모른다고 생각한 것일까? 히틀러의 마음속 같이 달리의 작품 또한 이해

■ 살바도르 달리, 〈음악의 반주가 흐르는 달빛 풍경〉, 1958년, 소재미상
1939년 노벨 평화상 후보에 올랐던 아돌프 히틀러는 1945년 4월 30일 자살했다.

할 수 없다.

마지막 작품에는 히틀러 몸 전체를 등장시켰다. 다소 조롱하는 느낌이라고 해야 할까. 함박눈이 덮인 작은 호수 앞 소파에 앉아 자위하고 있는 히틀러를 그린 그림이다. 물론 뒷모습이다. 어떻게 자위하는 모습이라고 확신할 수 있냐 하면 그림 속 남자가 바지를 내리고, 손으로는 그곳(?) 근처에 손을 대고 있기 때문이다. 물론 별로보고 싶지 않은 부위는 보이지 않는다. 이 정도면 '15금'도 안 될 것

이다. 이 작품의 제목은 〈자위하는 히틀러Hitler Masturbating〉다.

약 10년 단위로 히틀러와 관련된 그림을 한 점씩 그린 달리는, 자위하는 모습을 마지막으로 히틀러에 대한 집착을 접었다. 달리는 전 세계인들에게 악마로 불렸던 히틀러의 어떤 면에 끌렸던 걸까.

자서전《나의 투쟁》을 보면, 개신교적인 성향이 있었던 히틀러는 교회와 관련된 행사를 과장되게 언급하거나 유대인들에게 죽은 예수를 거론하는 등 기독교적인 인용구를 많이 사용했다. 그러면서도 '우리에게는 점잖고 무기력한 기독교보다는 무하마드의 종교가 더 맞을 수도 있다'며 이슬람교를 찬양하는 발언도 서슴지 않았다. 또 그는 가톨릭에 상당히 비판적이었으면서도 가톨릭의 전통과 예배 등 상당 부분을 받아들였다. 그러면서도 당시 독일에서 상당히 유행이었던 신비주의나 이교도들은 마구 비판했고, 예수의 뜻과는 정반대로 인종 청소를 강행했다. 이처럼 근본이 무엇인지 알 수 없을 정도로 복잡한 나치 사상과 히틀러의 머릿속이 달리의 관심을 끌지 않았을까 싶다.

어쩌면 달리는 수십 년의 연구 끝에 이 앞뒤가 안 맞는 사람의 머릿속을 꿰뚫었을지도 모른다. 그리고 '히틀러는 한낱 돌아이에 불과하다'는 결론을 내리며, 눈밭에서 자위하는 모습으로 자신의 연구를 마무리한 것이 아닐까?

05
미국에서는 평범한 이웃 사람도 모델이 된다?

세계대전이 끝나자 세계 미술의 중심은 유럽에서 미국으로 넘어갔다. 특히 뉴욕은 화가들과 평론가, 그리고 갤러리와 미술 콜렉터들로 북적거렸다. 이처럼 미국은 세계대전에 가장 늦게 참전했지만 가장 많은 이득을 본 나라였다.

그러나 〈화가의 어머니Arrangement in Grey and Black, No. 1: The Artist's Mother〉를 그린 제임스 휘슬러James Abott McNeill Whistler부터 인상파를 대표하는 여성화가 메리 카사트Mary Stevenson Cassatt까지, 많은 미국의 화가들이 유럽으로 유학을 가거나 그곳에 아예 눌러 앉아 활동했다. 최소한 유럽 땅을 한 발짝이라도 밟고 왔다. 이 중에는 미국으로 돌아와 미국 미술을

세계 미술의 중심으로 이끌어간 화가들도 있다. 대표적으로 미국의 시골 모습을 그대로 보여준 그랜트 우드Grant Wood, 20세기 화가 중 가장 비싼 작품을 그린 잭슨 폴록의 선생님 토마스 하트 벤턴Thomas Hart Benton 등이다.

유럽에서는 20세기에 들어서 인상파가 끝나고 파블로 피카소의 큐비즘, 피에트 몬드리안의 신조형주의Neo-Plasticism, 살바도르 달리의 초현실주의, 마르셀 뒤샹의 다다이즘 등 몇몇 유명한 화가들을 중심으로 다양한 사상들이 하루가 멀다 하고 나타났다. 그러나 미국의 화가들은 유럽의 추상미술에 그리 쉽게 적응하지 못했다. 팝아트의 대부 앤디 워홀이 미국미술을 통일하기 전까지는 여전히 있는 그대로를 그리는 사실주의 작품이 유행했다.

이때 나온 사상 중 하나가 바로 지방주의Regionalist다. 우리 식으로 쉽게 얘기하면 시골을 사랑하는 사람들의 모임, '시사모'다. 위에 얘기했던 그랜트 우드, 토마스 하트 벤턴과 에드워드 호퍼Edward Hopper, 앤드류 와이어스Andrew Wyeth 등이 대표적인 지방주의 화가, 즉 시사모 회원들이었다. 그들은 유럽의 추상미술과 뉴욕 같은 대도시의 문화적인 지배를 떨쳐버리고 고향으로 돌아가서 그림을 그리고, 지역 미술을 발전시켜야 한다고 말했다. 단순한 그림을 그리고 싶은 복잡한 사람들이 아닐 수 없다. 이들의 성장은 대단했다. 그랜트 우드의

〈아메리칸 고딕American Gothic〉은 20세기 미국에서 그려진 가장 대표적인 작품이 됐다.

미국의 지방주의를 이끈 토마스 하트 벤턴과 그랜트 우드는 비슷한 시기에 태어났고, 둘 다 시카고 아트 인스티튜트Art Institute of Chicago에서 공부했으며, 파리에서 가장 유명한 사립미술학교인 줄리앙 아카데미Académie Julian를 나왔다. 그리고 다시 미국으로 돌아왔다는 것도 공통점 중 하나다.

그랜트 우드는 자신의 고향인 아이오와 주로 돌아가, 미술가 마을(우리나라의 파주 헤이리 예술인 마을과 비슷하다)을 세우고 《도시에 대한 저항Revolt against the city》이라는 책도 썼다. 미국 미술을 대표하는 작품 중 하나인 〈아메리칸 고딕〉은 미국이 경제대공황에 접어들었을 때 그려졌다. 그는 특히 자신의 고향인 아이오와 주에서 열심히 일하는 미국 농부들의 모습을 자주 그렸는데, 이 작품의 모델은 자신의 담당 치과의사였던 맥키비B.H. McKeeby 박사와 자신의 여동생인 난 우드Nan Wood Graham였다. 주위 사람을 모델로 하면, 작품의 주인공이 누구인지 아무도 모를 것이라고 생각했기 때문이다. 그러나 이 작품이 대중에 공개되자, 맥키비 박사와 난은 즉시 인기 스타가 되고 말았다.

이 작품을 처음 본 미국인들은 이 두 사람의 관계에 대해 무척이

■ 그랜트 우드, 〈아메리칸 고딕〉, 1930년, 시카고 아트 인스티튜트, 시카고
아이오와 주의 평범한 두 사람을 주인공으로 한 이 작품은 미국을 대표하는 작품으로 자리 잡았다.

나 궁금해했다고 한다. 부부라고 하기에는 나이차가 너무 많이 나는 것처럼 보이고, 남매라고 하기에는 얼굴이 너무 다르게 생겼기 때문이었다. 급기야 사람들은 난에게 도대체 이 남자가 누구냐고 묻기도 하고, 그랜트 우드에게 편지를 보내기까지 했다. 두 사람은 아버지와 다 자란 딸의 모습이라고 해명했지만, 앞에서 말했던 대로 실제는 아니었다. 게다가 그랜트 우드는 이 작품을 그릴 때 배경의 하얀 집 따로, 모델들도 각자 따로 그렸다.

이렇게 일순 스타가 됐지만, 두 사람의 일상은 평생 변함이 없었다. 여동생 난은 부동산 중개업자와 결혼해서, 평생 자기 오빠의 작품 연구를 도우며 살다가 91살에 죽었다. 맥키비 박사도 죽을 때까지 치과를 운영했다.

이 작품은 시카고 아트 인스티튜트 공모전에서 동상을 받았고, 수상 발표 다음날 전국 모든 집으로 배달되는 신문에 〈아이오와 주의 농부와 부인The Iowan Farmer and His Wife〉이라는 제목으로 실렸다. 평론가들은 아이오와 주민들을 촌놈 캐리커쳐처럼 그려 모욕했다며 혹평했다. 아이오와의 주민들은 바로 그랜트 우드에게 따지고 들었고, 어떤 이들은 그랜트 우드의 귀를 물어 뜯어버리겠다고 협박까지 했다.

하지만 곧바로 미국에 경제공황이 닥쳤고, 미국인들은 〈아메리칸 고딕〉을 더 이상 시골 촌놈들을 풍자하는 작품이 아닌 미국인들의

진짜 모습을 그린 작품으로 추대하기 시작했다. 신문에도 '미국의 민주주의는 그들처럼 강한 심장과 단단한 턱을 가진 남녀 일꾼들에 의해 세워졌다'는 문구와 함께 계속해서 언급됐다. 이후 〈아메리칸 고딕〉은 모든 미국인들에게 많은 사랑을 받으며 미국을 대표하는 이미지가 됐고, 지금까지도 수많은 패러디물이 만들어지고 있다. 작품 배경의 하얀 집은 미국 아이오와 주 문화재로 등재돼, 아직까지 잘 보존돼 있다. 주소는 300 American Gothic St., Eldon, Iowa 이다. 여유가 되면 하얀 집 앞에서 삼지창 들고 서서 작품 속 주인공이 돼보시길!

한편 토마스 하트 벤턴은 뉴욕에서 학생들을 가르치다가 자신의 고향인 미주리 주로 돌아가 시골의 풍경과 개척자들을 그렸다. 독특한 그림을 그린 그의 이름이 우리에게 아주 유명하지는 않은 이유 중 하나는 바로 그의 제자가 너무 뛰어났기 때문이다. 바로 세계적인 슈퍼스타이자, 20세기 화가 중에 가장 비싼 그림을 그렸으며, 미국에 세계 미술의 중심이라는 말뚝을 확고하게 박아버린 잭슨 폴록이다.

다른 지방주의 화가들처럼 토마스 하트 벤턴도 이웃을 작품에 그렸다. 등장인물 중에는 젊은 잭슨 폴록도 있다. 우리가 알고 있는 잭슨 폴록은 대머리 골초 술주정뱅이 아저씨지만 벤턴의 작품에는

■ 잭슨 폴록, 〈벽화〉, 1943년, 아이오와대 미술관, 미국 아이오와 주
잭슨 폴록의 초창기 작품을 보면 토마트 벤턴으로부터 많은 영향을 받았음을 알 수 있다.

단정한 금발에 멋지게 하모니카를 불고 있는 꽃미남으로 그려졌다. 그가 등장하는 〈론 그린 밸리의 질투하는 연인의 발라드The Ballad of the Jealous Lover of Lone Green Valley〉의 배경은 마치 꽈배기처럼 땅, 들판, 하늘 등이 꼬여 있다.

잭슨 폴록은 벤턴과 화풍 등이 완전히 다르지만, 초창기 작품을 살펴보면 추상적인 형태나 붓놀림 등이 그의 꽈배기에서 많은 영향을 받았다는 사실을 알 수 있다.

또 에드워드 호퍼의 작품 속에 등장하는 대부분의 여인은 유명

한 화가이자 자신의 아내인 조 호퍼Josephine Verstille Hopper이다. 이렇듯 지방주의 화가들은 작품 속 모델로 가족, 이웃, 학생 등 주변 인물들을 많이 그렸다.

당시 문화 선진국인 유럽에서는 어려운 추상화가 유행했고, 추상화를 좋아하지 않으면 유행에 뒤떨어지는 문화 미개인 취급을 받았다. 그러나 미국에서는 가족과 이웃이 모델로 등장하거나 있는 그대로를 그리는 사실주의 화풍이 이어졌다. 이 기류 덕분에 미국인들은 힘든 경제공황 중에도 자신들의 근본을 잊지 않을 수 있었고, 힘든 시간을 이겨낼 수 있었다. 그 결과 세계 최강대국으로 성장했으며, 세계 미술의 중심이 됐다.

화가의
험담

" 라파엘로의 모든 기술은
나한테 배운 거지! "

– 미켈란젤로가 라파엘로에게
(두 사람은 르네상스를 대표하는 거장이자 경쟁자였다.)

PART

5

화가도 다 똑같은
사람이야!

01

천재 미켈란젤로의 소심한 복수

르네상스 하면 대부분의 사람들이 바로 '미술'을 떠올린다. 물론 문학과 음악에도 많은 발전이 있었지만 건축을 포함한 미술 분야만큼 위대한 작품과 인물이 나오지는 않았다. 르네상스 미술을 대표하는 3대천왕으로 레오나르도 다빈치, 라파엘로 산치오 그리고 미켈란젤로 부에나로티가 있다. 모두 15~16세기 이탈리아 사람이다. 특히 라파엘로와 미켈란젤로는 서로 경쟁자였다. 미켈란젤로는 라파엘로가 형편없는 화가이며, 그가 가진 기술은 모두 자신한테 배운 것이라고 조롱하기까지 했다.

미켈란젤로는 의외로 소심하고, 사람 만나는 걸 싫어했으며 혼자

있기를 좋아하는 사람이었다. 심한 자폐증을 앓았던 것이 아닌가 의심되는 기록도 있다. 미켈란젤로 지인들의 기록에 따르면, 그에게 목욕은 명절에나 하는 연중행사였고, 자신이 입고 있는 것 외의 옷이나 양말 여분은 필요하지 않았으며, 잘 때도 신발을 신고 자서 가끔 벗으면 살 껍데기가 벗겨졌다고 한다. 그뿐만 아니라 사람 만나는 걸 워낙 싫어해서 가족의 장례식도 가지 않았을 정도다. 그런 사람이 살아있을 적부터 천재라고 불렸으니, 다른 사람들에게 자신의 부족한 부분을 들키지 않으려고 얼마나 노력했을지 짐작이 가지 않는가? 그는 작품을 본격적으로 시작하기 전에 수천수백 장의 스케치와 드로잉을 그렸는데, 대중들이 실망할까봐 나중에는 그것들을 아예 태워버리기까지 했다.

이렇듯 미켈란젤로는 아주 소심한 사람이었다. 그래서 그는 자신의 마음에 들지 않은 사람들이 생기면 작품에 조그맣게 그려넣는 것으로 복수했다. 우선 바티칸 시국의 시스티나 성당에 그린 천장벽화를 보겠다. 이곳은 교황의 관저인 사도궁전 안에 있는 성당으로 새로운 교황을 선출할 때마다 추기경들이 모여 선거를 하는 장소이다. 중요한 장소니만큼 조반니 데 돌치Giovanni di Iietro de' Dol'ci가 설계하고, 바치오 폰텔리Baccio Pontelli가 작업 총괄을 맡았다. 또 건물 내부에는 미켈란젤로, 라파엘로, 보티첼리 등 르네상스를 대표하는 예술가

들이 화려한 프레스코 벽화를 한 가득 작업해 장식했다.

 오늘의 주인공 미켈란젤로는 1508년 교황 율리오 2세Julius II로부터 구약성경의 일화를 주제로 벽화를 그려달라는 주문을 받았고, 4년만에 초인적인 능력으로 800㎡나 되는 넓은 원형 천장을 채웠다. 물론 미켈란젤로 완전히 혼자 그린 것은 아니고, 조수들의 도움을 받았다. 또 누워서 그렸다는 설도 있는데 그것 또한 사실이

━━ 미켈란젤로, 〈시스티나 성당 천장 벽화〉, 1508~1512년, 시스티나 성당, 바티칸 시국
 그는 시스티나 성당 천장 벽화 작업을 1508년에 시작하여 1512년, 단 4년 만에 끝냈다. 그의 벽화가 그려지기 전에는 천장에 금빛이 나는 별들이 그려져 있었다고 한다.

아니다. 실제로는 서서 그렸으며, 그 일로 늙어서 디스크 증상을 보인 기록도 남아 있다.

작품을 의뢰한 교황 율리오 2세는 이 작품을 비롯해서 성 베드로 대성당의 작업 등 예술에 기여한 공로가 크다. 하지만 정치적으로는 거짓말과 배신 등으로 그리 깨끗한 사람은 아니었다. 예를 들면 그는 젊었을 적에 삼촌인 섹스투스 4세_{Sextus Ⅳ} 덕에 추기경이 됐

지만 정적이 교황 자리에 오르자 프랑스로 망명했다. 샤를 8세Charles VIII의 보호 아래 목숨을 건진 그는 이후 교황과 화해했고, 다시 로마로 돌아와 터키와 전쟁을 계속하고 공의회를 소집하겠다는 공약으로 교황이 됐다. 그러나 결국 이루지 못한 것은 물론 교황의 독립권을 확립하겠다는 이유로 정적의 숙청과 추방을 강행하거나 자신을 반대하는 베네치아, 프랑스를 공격하는 등 교황이라기보다는 지저분한 정치인이자 군인 같은 행보를 계속했다. 이런 사람이 〈시스티나 성당 천장 벽화〉 같은 대단한 작업을 그냥 맡기진 않았을 것이다. 자신의 위대함을 과시하기 위해서, 교황이 앉는 자리에서 정면으로 보이는 부분에 자신의 모습을 넣도록 했다. 바로 이스라엘의 선지자 스가랴(천주교에선 즈가리아)의 자리였다.

사실 미켈란젤로는 시스티나 성당 벽화 작업 의뢰가 들어왔을 때, 한 번 거절을 했었다. 그러나 결국에는 승낙할 수밖에 없었고, 교황이나 교회와 많은 마찰을 빚어가면서 작품을 완성했다. 교황 율리오 2세도 만족했다. 자신의 자리에서 정면으로 보이는 곳에 위대한 선지자가 자신의 모습으로 있으니 얼마나 기뻤겠는가. 하지만 미켈란젤로는 율리오 2세에게 짜증이 날대로 났다. 안 그래도 마음에 안 드는 교황이 이런 주문까지 했으니 당연한 일이었다. 그래서 미켈란젤로는 작품 안에 자신의 복수를 담았다. 바로 그의 뒤에 있

■ 〈시스티나 성당 천장 벽화〉 확대 부분
교황의 자리에서 바라본 벽화를 확대한 부분이다. 중앙에 책을 읽고 있는 노인이 스가랴이다.

는 아기 천사들로 말이다.

두 아기 천사가 스가랴의 어깨 너머에서 화가 잔뜩 난 얼굴로 그를 바라보고 있다. 그리고 아기 천사의 손! 그림자에 가려 자세히 보이지는 않지만, 검지와 중지 사이로 살색 부분이 살짝 보일 것이다. 그는 이 부분을 천사의 턱인지 엄지손가락인지 헷갈릴 만큼 아주 모호하게 그렸다. 그러나 오른손을 비슷한 모양으로 만들어보면 금방 알 수 있을 것이다. 이 부분이 턱이라면 엄지손가락은 다른 손가락들에 가려 완전히 보이지 않는 상태라는 뜻이 된다. 그러나 검지가 살짝 앞으로 나온 상태에서는 엄지가 손등 위로 올라오든가 검지와 중지 사이로 나올 수밖에 없다. 엄청나게 짧지 않은 한 엄지손가락이 손에 완전히 가려지기는 힘들다. 또 만일 할 수 있다 하더라도, 손가락에 힘이 엄청나게 들어가기 때문에 굳이 저런 손 모양을 만들 필요가 없다. 즉 미켈란젤로는 천사들을 통해 교황 율리오 2세에게 일명 '엿'을 날린 것이다.

이 검지와 중지 사이에 엄지손가락을 넣는 동작은 고대 로마시대부터 욕으로 사용됐다(우리가 익히 알고 있는 가운뎃손가락을 드는 욕은 남성의 성기 부위를 표현한 것으로, 역시 고대 그리스 시절부터 사용됐다). 더구나 미켈란젤로가 살던 당시로서는 가운뎃손가락을 드는 것보다 더 심한 욕이었다. 단순히 남성의 성기를 표현한

것일 뿐만 아니라 망령이나 잡귀를 내쫓는다는 '마노 피코Mano Fico'라는 뜻을 가졌기 때문이다. 그래서 지금도 영어에서는 이 손동작을 'The fig' 또는 'The fig sign'이라고 부른다. 즉, 미켈란젤로는 교황에게 "이 망령 잡귀야, 물러가라!"라고 한 것이나 다름없다.

그의 소심함은 늙어서도 계속됐다. 시스티나 성당 벽화를 마친 미켈란젤로는 다시 자신의 작업에 몰두했다. 그리고 약 25년이 지나 1533년, 환갑잔치를 바라보고 있던 나이에 다시 로마로 불려갔다. 이번엔 교황 클레멘스 7세Clemems VII의 호출이었다.

교황 클레멘스 7세는 메디치 가문 출신으로, 가문의 이익을 위해서 권력을 마구 이용한 인물이다. 그가 주문한 작업의 내용은 바로 '예수의 부활'이었다. 예수가 부활한 모습 바로 앞에 교황이 앉게 된다니! 당시에는 교회의 힘이 막대했기에, 미켈란젤로는 어쩔 수 없이 작업을 받아들였다. 그런데 1534년에 클레멘스 7세가 죽어버렸다.

그렇게 중단됐던 작업은 뒤를 이은 교황 바오로 3세Paulus III에 의해 다시 진행됐다. 그런데 새 교황은 작업의 내용을 세상의 마지막 날, 예수가 최후의 심판을 하는 모습으로 바꿔달라고 요청했다. 이제 교황은 세상의 마지막 날 일어날 심판의 자리 앞에 앉겠단 것이었

다. 바오로 3세는 미켈란젤로에게 '당신은 하나님이 내려준 사람'이라며 계속해서 극찬을 날렸고, 결국 미켈란젤로는 다시 작업에 들어갔다.

미켈란젤로는 이 거대한 작품의 한 중간에 지상으로 돌아오신 예수를, 바로 옆에는 성모 마리아를 배치한 후 주변으로 천국과 지옥의 모습, 천사, 죽은 자들이 부활하거나 천국 혹은 지옥으로 끌려가는 장면 등을 그렸다. 등장인물만 391명!

미켈란젤로는 우선 몇몇 주요 등장인물을 스케치해서 교회에 가져가 보여줬다. 욕만 바가지로 먹었지만 미켈란젤로는 계속 작업을 진행했고, 1541년 10월 31일 드디어 작품을 공개했다. 그 결과 시민들로부터는 찬사가 쏟아졌지만 교회는 경악할 수밖에 없었다. 인물들이 옷을 입고 있지 않다는 점, 그래서 그들의 중요한 부위가 노골적으로 드러나 있었다는 점, 그 가운데서 성모 마리아가 예수의 옆에 앉아서 인류를 내려다 보게 그린 점 등이 그 이유였다. 교회는 바로 검열 작업에 들어갔다.

교황청 전례 담당관이었던 비아죠 다 체세나_{Biagio da Cesena} 추기경은 미켈란젤로에게 명령을 내렸다. "이 작품은 목욕탕이나 술집에서 볼 법한 작품이지, 교회에 있을 작품은 아니오! 당장 중요 부분을 다 가리시오!" 자신의 작품을 거의 쓰레기 취급한 체세나 추기경에게

━ 미켈란젤로, 〈최후의 심판〉, 1535~1541년, 시스티나 성당, 바티칸 시국
시스티나 성당 천장의 벽화보다 작은 이 작품에는 총 391명이 등장한다.

화가 난 미켈란젤로는 그의 말을 무시하고 작은 복수를 했다. 작품의 오른쪽 하단 구석에 있는 지옥의 왕 미노스Minos의 얼굴을 체세나 추기경으로 그려 넣은 것이다. 그뿐만 아니라 바보의 상징인 당나귀 귀를 그려 넣었고 미노스의 그곳은 뱀이 물고 있도록 수정했다. 체세나 추기경은 교황에게 찾아가 수정을 간청했지만, 화가 풀리지 않은 미켈란젤로는 요청을 무시했다. 중간에서 아무것도 할 수 없었던 교황은 체세나 추기경에게 "지옥은 내 권한이 아니라, 오직 예수만이 당신을 구해줄 수 있소"라고 답했다고 한다.

미켈란젤로가 홀딱 벗은 인물들을 수정하지 않고 계속 버티자, 교회는 결국 1564년 1월 '그 부분'을 가리라는 명령인 'Fig leaf campaign'을 내렸다. Fig leaf란 서양미술, 특히 조각상에서 나신의 국부를 가리는 데 자주 쓰이는 무화과 나뭇잎이다. 일종의 모자이크 처리다.

한 달 후 미켈란젤로가 세상을 떠났고, 교회는 바로 모자이크 처리 작업을 시작했다. 교회는 이 작업을 미켈란젤로의 가장 잘 나가는 제자였던 다니엘라 다 볼테라Daniele da Volterra에게 시켰다고 알려져 있다. 그는 천이나 나뭇잎을 덧그려 인물들의 주요 부위를 덮어버렸다.

이쯤에서 끝났다면 미켈란젤로가 소심하다 하지도 않았을 것이다. 정면 하단 중앙을 보면 제단이 놓여져 있다. 앞에서 말했듯 위대

한 최후의 심판 날, 교황이 정중앙에 앉게 되는 것이었다. 교황 바오로 3세는 가톨릭 개혁이나 르네상스 발전을 위해서 노력한, 사실 다른 교황에 비해서는 꽤 괜찮았던 인물이었다. 물론 자신의 가문을 위해서 직권을 남용하긴 했지만 당시에 그 정도는 누구나 했으니 말이다. 하지만 그때는 욕을 무척이나 먹었다. 왜냐하면 당시는 로마 가톨릭으로부터 개신교가 막 독립했던 시기였고, 이와 관련해 교황청도 유럽의 왕과 귀족들이 신대륙에서 노예를 데리고 오는 것을 금지하는 등 조치를 취했기 때문이다. 이런 교황이 미켈란젤로의 마음에 들 리 없었을 것이다. 그래서 미켈란젤로는 교황의 가장 가까운 곳에 지옥으로 가는 문을 그렸다.

작품 가장 하단의 중앙, 초 여섯 개와 십자가가 있는 제단 바로 뒤에 인물은 없고 무슨 동굴 같은 것이 있다. 이 동굴이 바로 지옥으

 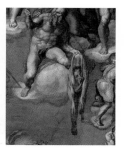

━ 〈최후의 심판〉 확대 부분
왼쪽부터 지옥의 왕 미노스, 교황 자리 뒤의 지옥 가는 문, 바르톨로메오의 얼굴이다.

로 들어가는 문이다. 미켈란젤로는 교황이 언제든 지옥으로 갈 수 있도록 지옥으로 가는 문을 그 자리에다가 그렸다. 과연 교황은 그 사실을 알았을까? 아마도 성기를 내놓고 홀딱 벗은 390여 명에 신경 쓰기 바쁜 나머지 자기 바로 뒤에 지옥이 있다는 사실은 알아채지도 못했을 것이다.

하지만 자신이 모셔야 할 가장 위대한 하나님과 예수의 작품에 이렇게 장난을 쳤으니, 미켈란젤로도 죄책감이 들었을 것이다. 그런 이유로 바르톨로메오의 얼굴에 자신의 얼굴을 넣은 것이 아닐까 싶다. 바로 작품 정중앙, 예수의 오른쪽 아래 축 늘어진 인피人皮다. 바르톨로메오는 열두 제자 중 한 명으로 예수의 부활을 목격했고, 예수가 승천한 후에는 소아시아로 넘어와 선교활동을 하다가 아스티아제스 왕에 의해 산 채로 살가죽이 벗겨지고 십자가에 못 박힌 채 참수를 당한 인물이다.

한 가지 다행스러운(?) 사실은 앞에서 말한 뱀이 사실 미노스의 사타구니를 물고 있었다는 것이다. 체세나 추기경은 다행스럽게도 고자는 면한 셈이다! 이는 1980년대부터 시작돼 1993년에 완료된 복원 작업을 통해 드러났다. 그 과정에서 사용한 화학약품 때문에 덮여져 있던 중요 부위 부분 중 절반이 제거됐기 때문이다.

02

베르메르, 사실은 엉큼한 아저씨?

　스칼렛 요한슨 주연의 〈진주 귀걸이를 한 소녀〉는 아마 유명 화가를 주제로 한 영화 중 가장 성공한 것이 아닐까 싶다. 잔잔하니 좋은 영화다. 더욱이 실화를 바탕으로 하는 경우 흥미를 끌기 위해 사실을 많이 과장하거나 편집하는 경우가 많은데, 이 영화는 시대 배경이나 주인공 베르메르의 일상, 성격 등을 거의 사실에 가깝게 묘사했다고 봐도 된다(문제는 가장 중요한 주인공에 대한 사실이 정확하지 않다는 점이다. 진주 귀걸이를 한 소녀가 실존인물인지는 아무도 모른다). 특히 차분하고 살짝 차가운 성격을 가졌으며, 처가살이를 했지만 여자를 다루는 데는 거의 선수급이었던 엉큼한 신사 베르

메르를 아주 잘 표현했다.

요하네스 베르메르는 17세기 서양화의 주류였던 바로크 미술을 대표하는 화가로서 바로크 양식을 따랐지만 자신만의 독창적인 작품을 만든 거장 중의 거장이다. 특히 빛을 표현하는 데 있어서만큼은 베르메르를 따라갈 자가 또 있을까 싶을 정도다.

그런 화가를 어떻게 엉큼하다고 부를 수 있냐고 물을 수도 있다. 그러나 단 두 점의 작품만으로 증명해보겠다. 당시의 작품에는 많은 이야기들이 담겨져 있다. 그리고 이런 이야기는 특정 상징Symbol을 갖고 있는 물건이나 행동 등을 그려 넣어 표현했다.

요하네스 베르메르가 1658년경에 그린 〈우유 따르는 하녀Het melkmeisje〉는 세로 45cm, 가로 40cm 정도의 작은 그림이다. 그러나 이 작품을 네덜란드 국립 레이크스 박물관에서 처음 봤을 때, 나는 도대체 얼마나 더 연습을 해야 이렇게 그림을 그릴 수 있을까 하며 머리를 긁적거렸던 기억이 난다.

베르메르의 작품을 보면 제일 먼저 빛과 그림자, 즉 명암의 표현에 압도돼서 다른 것은 보이지도 않는다. 좀 더 자세히 보면 디테일에도 놀라게 된다. 그러나 이렇게 차분해 보이는 그림의 도대체 어떤 점이 '엉큼하다'는 건지는 여전히 의문이 들 것이다. 가볍게 시작해보겠다.

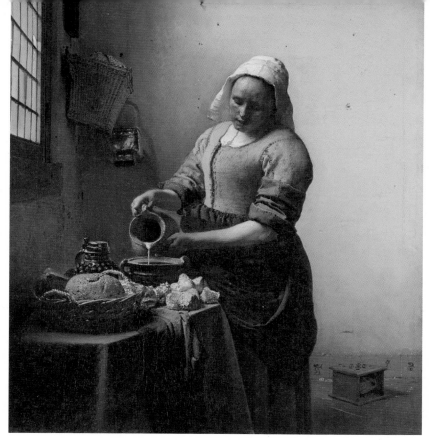

요하네스 베르메르, 〈우유 따르는 하녀〉, 1657~1658년, 네덜란드 레이크스 국립 박물관, 암스테르담
The 'Milk'maid 또는 The 'Kitchen'maid로 불리는 베르메르의 대표작이다.

베르메르의
눈높이

소실점

〈우유 따르는 하녀〉의 원근과 소실점
흰 선은 원근, 원은 소실점, 빨간 선은
베르메르의 눈높이

왼쪽 벽 창살과 벽, 테이블 옆면 등에 자를 대 선을 그어보면, 직선이 어느 한 점 또는 그 근처에서 모인다는 사실을 알게 될 것이다. 이는 원근법을 이용해 소실점을 찾는 방법으로, 소실점의 위치를 찾으면 화가 베르메르의 눈높이를 알 수 있다. 이 작품의 소실점은 우유를 따르고 있는 하녀의 오른쪽 손목 조금 위에 있다. 바로 옆에는 무엇이 보이는가? 바로 하녀의 풍만한 가슴이다. 물론 옷으로 덮여 있긴 하지만 베르메르는 그림을 그리면서 힐끗힐끗 봤을 것이다. 물론 누드를 그리는 화가도 많은데 모델의 가슴 정도 자세히 본다고 크게 문제될 것은 없다.

그럼 이 작품을 좀 더 깊이 보도록 하겠다. 작품 왼쪽에는 뭔가가 정신없이 많은데, 오른쪽은 텅 비어 있다. 아래쪽에 뭔가 하나 놓여져 있을 뿐이다. 레이크스 국립 박물관에서 엑스레이 검사를 해본 결과, 원래 이 자리에는 빨래 바구니 하나가 그려져 있었다. 아마도 베르메르는 작품의 주제에 더욱 집중하기 위해서 바구니를 치우고 이 이상한 나무 상자를 하나 그려 넣었을 것으로 추정된다.

이 상자를 풋 워머Foot warmer, 우리말로는 각로라고 한다. 불붙은 석탄을 넣고 밟으면 발이 따뜻해지는 원리다. 네덜란드는 위치상 상당히 북쪽에 있기 때문에, 겨울이 되면 엄청 춥다. 그래서 난방 기술이 안 좋았던 1600년대에는 이런 장비가 필수였다. 그렇다면 이 작품은

━ 〈우유 따르는 하녀〉 확대 부분
풋 워머와 벽타일의 큐피트를 눈여겨보자.

겨울에 그려졌을까? 아니다. 작품은 약 2년에 걸쳐 그려졌다. 네덜란
드가 아무리 북쪽이라도 1년 내내 춥진 않다. 사실 여름이 되면 우
리나라만큼 덥다. 그런데 왜 작품에 각로를 굳이 그려 넣은 걸까.

　네덜란드의 유명한 장사꾼이자 1614년 엠블럼Emblem에 관한 화집
《Sinnepoppen》을 쓴 뢰머 피스허르Roemer Visscher는 풋 워머를 '여자
들의 사랑'이라고 설명했다. 당시 여자들은 풋 워머(책에서는 스토

브)를 이 세상 어느 것보다도 사랑했다고 한다. 심지어 '최고의 기술'을 가진 남자라도 스토브의 자리는 차지하지 못했다고 적혀 있다. 앞에서 말했듯 당시에는 작품에 등장하는 물건에 의미를 담았다. 그리고 풋 워머는 여성의 사랑, 성적 판타지라는 뜻을 가졌다. 치마 속에서 여자들을 후끈 달궈줬으니까 말이다.

베르메르는 작품의 의미를 좀 더 강조하기 위해 하나를 더 추가했다. 치마와 풋 워머 사이의 벽타일에 그려진 파란 형체. 자세히 보면 등 뒤로 날개가 나 있고, 활을 들고 있는 모습이다. 바로 사랑의 신이며, 애욕이라는 뜻을 갖고 있는 큐피드다. 또 풋 워머 오른쪽 타일에는 농부가 긴 작대기를 들고 있다. 치마 속에서 작대기를 갖고 뭘 하려고! 이 아줌마, 이런 상황에서 우유는 제대로 따를 수 있겠나 모르겠다. 말이 나왔으니 우유도 한번 보겠다.

그녀는 우유를 아주 조심히 따르고 있다. 앞에서 설명했듯, 지금 베르메르의 눈높이는 대략 모델의 손 위 아니면 바로 옆인 가슴이다. 그리고 아줌마의 시선도 자신의 손에 들린 우유병 주둥이 쪽을 향하고 있다. 지금 이 둘은 어쩌면 같은 것을 보고 있을 수도 있겠다.

베르메르가 살던 델프트Delft, 그리고 그곳에서 차로 한두 시간 정도의 거리에 있는 안트웨프Antwerp나 위트레흐트Utrecht에서 그려진 작품들을 공부해보면, 당시 시장이나 부엌의 하녀를 그린 작품은 대

부분 사랑이나 섹스에 대한 판타지를 담고 있다. 안트위프 출신 화가 요하임 베케라르Joachim Beuckelaer, 위트레흐트 출신 화가 요아킴 브테바엘Joachim Wtewael의 작품 몇 점만 봐도 쉽게 알 수 있다.

그것뿐이랴. 여전히 남성들의 성적 판타지 중 하나가 바로 하녀(메이드) 아닌가. 이런 하녀와 남자 화가가 흘러내리는 흰 우유를 함께 보고 있다. 이런 흰 액체가 하나 더 있다. 물론 어린 독자들도 많이 보고 있을 테니 더 이상 깊게 들어가지는 않겠다.

다음 작품은 베르메르가 하녀와 함께 우유를 따른 2년 후, 1662년에 그린 〈음악 수업De muziekles〉이다. 영국의 여왕 엘리자베스 2세가 왕실에 소장하고 있는 대단한 작품이다. 이런 예쁜 작품에 무슨 이야기가 있을까 싶기도 하지만 자세히 보면 옷만 안 벗었지, 17세기의 성인물이라고 불러도 될 정도다.

우선 주인공인 여자가 피아노 같이 생긴 현악기 버지널Virginal을 연주하고 있다. 옛날 유럽을 배경으로 하는 영화를 보면 종종 등장하는 이 악기는 기타와 비슷한 소리를 낸다. 옆에는 선생님으로 보이는 남자가 있다. 그런데 여자 바로 앞에 있는 거울을 보면, 여자가 건반이 아닌 선생님을 바라보고 있다는 사실을 알 수 있다. 그것도 남자의 아래쪽을! 남자도 여자의 아래쪽을 보고 있다. 물

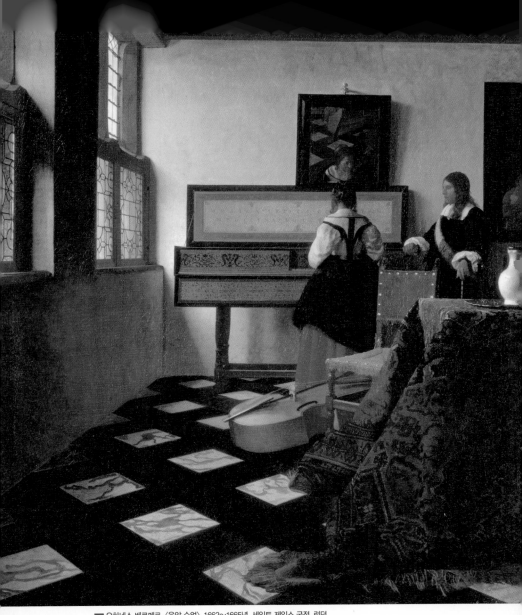

■ 요하네스 베르메르, 〈음악 수업〉, 1662~1665년, 세인트 제임스 궁전, 런던
이 작품은 영국 조지 3세 왕의 재임 기간 중 영국 왕실의 소장품이 됐다.

론 손을 보고 있을 수도 있지만 말이다.

베르메르는 수많은 악기 중에서도 왜 하필 버지널을 그려 넣은 걸까? 버지널의 철자는 Virginal, 즉 처녀Virgin라는 뜻을 담고 있다. 그렇다면 이 여자는 처녀라는 뜻일 확률이 높다. 또 여자의 바로 뒤에는 첼로 혹은 베이스로 보이는 큰 현악기가 있다. '음악수업이니까 거기 있을 수도 있지'라고 생각할 수도 있다. 하지만 서양에서는 얼마 전까지만 해도 기타나 첼로 같은 현악기가 남성의 그것을 뜻했다. 예를 들어 락 밴드들이 공연을 할 때면, 기타 솔로 부분은 꼭 '거시기' 앞에 기타를 하늘로 세우고 머리를 심하게 흔들며 연주하곤 했다. 기타를 그 위치에 두는 건 '그냥'이 아니라 '나 이 정도로 크고 멋진 남자다'라는 사실을 과시하기 위한 표현이다.

끝이 아니다. 마침 또 테이블 위에는 흰색 술병이 있다. 앞에서 흰 우유가 무엇을 상징한다고 말했더라? 게다가 왜 하필 흰색 술병이 첼로, 혹은 베이스의 목 윗부분에 있을까? 작품 왼편은 텅텅 비었는데 말이다. 그렇다. 당시에는 작품에 술병을 그려넣어 정욕을 표현하는 경우가 많았다. 그런데 베르메르는 이렇게 병 색깔까지 노골적으로 칠했다. 이쯤이면 처녀가 음악 수업을 듣고 있는 이 예쁜 작품이 더 이상 순결해 보이지 않을 것이다.

여기서 더 재미있는 건, 바로 이들을 바라보고 있는 시선의 위치

다. 다시 자를 꺼내서 왼편 벽면과 창살 등에 맞춰 선을 그어보자. 소실점을 찾아보면, 화가가 이들을 살짝 아래에서 바라보고 있다는 사실을 알 수 있다. 물론 베르메르가 실제로 앉아서 그림을 그렸을 수도 있다. 하지만 테이블 보나 바닥과 창문의 기울기 등을 보면 이 시선의 높이가 일부러 의도해 그려졌다는 사실을 알 수 있다. 작품을 바라보는 사람들이 어딘가 숨어서 두 사람의 비밀연애를 몰래 지켜보고 있는 것처럼 느껴지도록 의도했다는 얘기다.

이 정도면 충분히 엉큼하다고 할 수 있지 않은가? 게다가 베르메르는 처가살이를 했다. 같은 집에 살던 장모가 이 작품에 담긴 뜻을 알았다면 진짜 '비 오는 날 먼지나게 맞고' 쫓겨났을지도 모른다. 그래서 베르메르는 잘 보이는 버지널 앞면에 라틴어로 멋진 문장을 새겨 넣었다.

MVSICA LETITIAE CO S
MEDICINA DOLOR
음악은 기쁨의 동반자
슬픔의 치유 약

03
은행 사장 자리를 포기하고
화가가 된 세잔

사과를 아주 예쁘게 그린 폴 세잔Paul Cézanne은 후기 인상파 화가이자 현대 미술의 아버지라고 불린다. 많은 사람들이 화가라고 하면 가난한 삶을 살았을 것이라고 생각한다. 게다가 현대미술의 아버지라니 자식들 챙긴다고 얼마나 고생했을까 걱정스럽지 않은가?

하지만 세잔은 아주 부자였다. 그것도 오늘날로 치면 재벌 2세라고 불러도 될 정도였다. 아버지 루이-오귀스트 세잔Louis-Auguste Cezanne이 은행가였으니 말이다. 그래서 세잔은 집도 여러 채 갖고 있었다. 프랑스 남부의 엑상프로방스Aix-en-Provence 시내에서 그림을 그리다가, 단지 그곳이 작고 마음에 안 든다는 이유로 도시 북쪽 외곽으로 작

업실을 옮겼을 정도였다. 게다가 천장에 창문을 달아 빛이 들어오도록 직접 작업실 설계까지 하는 등, 평생 동안 멋지게 작품 활동을 했다.

세잔은 1839년 1월 19일, 프랑스 남부 엑상프로방스라는 지중해가 보이는 예쁜 도시에서 태어났다. 가족으로는 여동생 두 명이 있었다. 세잔의 작업실은 지금 국가 소유로, 세잔 박물관Atelier Cézanne, Aix-en-Provence, France이 됐다. 처음 개관했을 때 마를린 먼로가 방문해서 화제가 됐던 곳이다.

이렇게 부유한 가정에서 자란 세잔은 아버지의 간곡한 바람과 무언의 압력으로 법대에 입학했지만, 미술에 대한 큰 꿈을 포기하지 않았다. 왜 드라마를 보면 부잣집은 항상 아버지와 아들 간에 갈등이 있지 않은가. 이 집안도 마찬가지였다. 세잔의 아버지는 아들이 법학을 공부해서 자기가 대표로 있던 은행을 물려받길 원했지만, 아들 폴 세잔은 그림만 그리려고 했다. 그리고 1862년 11월, 아버지의 은행에서 일하던 그는 결국 모든 것을 접고 그림을 그리기 위해 파리로 떠났다. 이런 아들을 보는 아버지의 마음은 어땠을까? 답답한 것은 물론이고, 그런 아들놈의 친구들도 눈엣가시였을 것이다.

그러나 대부분의 경우, 위인 옆에는 다른 위인이 있다. 세잔의 절친한 친구 중 한 명은 정의와 진실을 사랑했던 사회주의자이자 소

설가, 그리고 미술평론가였던 에밀 졸라Emile Francois Zola였다. 그는 세잔을 미술의 중심 파리로 데리고 갔다.

세잔이 그린 〈신문 〈L'Evenement〉을 읽고 있는 화가의 아버지〉를 보면, 60대 정도로 보이는 주인공이 다리를 꼰 채, 엄청 편해보이는 고급 소파 끝에서 상체를 앞으로 숙여 불편하게 신문을 읽고 있다. 60대 노인으로서는 쉽게 하기 힘든 자세이다. 작품 속 아버지 뒤에는 세잔이 그린 것으로 보이는 작품이 걸려 있다.

그림 속 아버지가 읽고 있는 것은 에밀 졸라가 1866년부터 미술평론을 쓰기 시작한 신문이다. 에밀 졸라는 자신도 어려웠으면서 당시힘들었던 인상파 화가들을 적극 후원했다. 세잔은 자신의 그림을, 그리고 자신이 그림을 그리는 이유를 아버지가 이해해주길 바랐던모양이다.

하지만 실제로 그의 아버지는 이 신문을 정기구독하지도, 한 번사서 보지도 않았다고 한다. 아들을 망쳐놓은 것이 분명한 아들 친구가 연재하는 글을 읽고 싶은 아버지가 이 세상 어디에 있을까. 하지만 자식 이기는 아버지는 없다고, 세잔의 아버지는 오랜 시간이지난 후 결국 아들 폴 세잔의 꿈과 노력을 인정했고 죽을 때까지 작품 활동을 후원해줬다. 든든한 아버지의 후원으로 세잔은 사과와체리가 있는 멋진 정물화를 비롯해 2011년 세상에서 가장 비싼 그

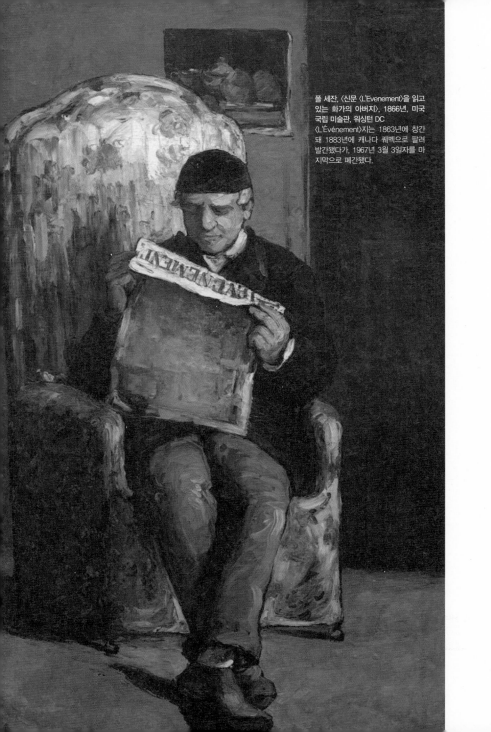

폴 세잔, 〈신문 〈L'Evenement〉을 읽고 있는 화가의 아버지〉, 1866년, 미국 국립 미술관, 워싱턴 DC 〈L'Événement〉지는 1863년에 창간 돼 1883년에 캐나다 퀘벡으로 팔려 발간됐다가, 1967년 3월 3일자를 마지막으로 폐간됐다.

림이었던 〈카드놀이 하는 사람들Les Joueurs de cartes〉 같은 걸작들을 쏟아
냈다. 그리고 결국 프랑스 어느 지방의 은행 사장 대신 현대미술의
아버지 자리에 오르게 됐다.

1886년 아버지가 돌아가시자, 유일한 아들이었던 폴 세잔은 유산
으로 40만 프랑, 지금 우리나라 돈으로 약 70~80억 원 정도를 물
려받았다. 이 정도면 평생 그림만 그리면서 사는 데 지장이 없었을
것이다. 그 돈으로 세잔은 부동산도 제법 샀고, 자신의 멋진 스튜디
오를 지었으며, 평생 돈 걱정 없이 마음 편하게 그림을 그렸다.

그래서였을까. 세잔은 살롱전에 1882년, 자신의 후배 앙트완 기르
메Antoine Guillemet의 도움으로 일생 동안 단 한 번 당선됐다. 물론 1863
년부터 출품은 했지만 계속 떨어진 것이었다. 1863년에는 바람둥이
망나니 거장 에두아르 마네와 함께 살롱전 낙선자만 모시는 낙선전
에서 전시했다. 그 외에 개인 전시회나 단체 전시회도 많이 갖지 않
았다. 그리고 살롱전에 당선된 이후에는 단 한 번도 그림을 출품하
지 않았다. 한 번 당선됐으니 더 이상 도전할 필요도 없다고 생각했
던 걸까?

하지만 그는 화가로서 유명했고, 클로드 모네, 오귀스트 르누아르
Pierre-Auguste Renoir, 에밀 베르나르Emile Bernard 등 당시에 잘나가던 화가들
과도 친분을 나눴다. 물론 그들이 돈을 보고 오진 않았을 것이다.

04

빈센트 반 고흐의
하나님에 대한 광적인 믿음

빈센트 반 고흐는 독실한 기독교 신자였다. 그럴 수밖에 없는 것이, 그의 아버지 테오두루스 반 고흐Theodorus van Gogh는 네덜란드 개혁파 교회의 목사였고, 할아버지 빈센트 반 고흐는 세계적인 명문 라이든대에서 신학을 전공한 목사였다. 반 고흐 가문에서 빈센트는 아주 흔한 이름이었다. 예를 들어 제법 유명한 조각가였던 할아버지 빈센트의 삼촌의 이름도 빈센트, 첫 직장을 준 삼촌의 이름도 빈센트였다.

이런 집안에서 자란 빈센트 반 고흐는 어려서부터 자연스럽게 미술과 기독교를 접했다. 게다가 독서를 즐기는 똑똑한 아이여서 선생

님이나 목사가 될 수 있는 자질도 충분했다. 실제로도 목사가 되려고 했었다.

그는 어려서부터 그림을 잘 그리긴 했지만 화가가 될 생각은 없었던 것 같다. 대신 성경책을 외우고 다녔으며, 장르에 상관없이 책이란 책은 다 읽고 다녔다. 그는 16살 때 중학교를 졸업하고 센트 삼촌의 도움으로 화랑이자 미술품 중개회사인 'Goupil & Cie' 헤이그 지점에 입사했고, 4년 뒤에는 런던 브릭스턴 지점으로 발령이 났다. 당시 그는 스물한 살의 젊은 나이였지만, 아버지보다 수입이 더 많았다고 한다. 하지만 행복도 잠시였다. 짝사랑하던 여자에게 차이고, 종교에 광적으로 빠지기 시작하면서 점점 정상인과는 거리가 멀어지기 시작했다.

이런 빈센트의 모습을 두고 볼 수 없었던 아버지와 삼촌은 빈센트를 프랑스 파리 지점으로 옮겼지만 1875년, 결국 회사에서 잘리고 말았다. 그는 다시 영국으로 건너가 작은 항구도시인 램즈게이트Ramsgate에서 돈도 받지 않고 학교 선생님으로 일했지만 이런 저런 이유로 결국 집으로 돌아와야 했고, 이후에는 잠시 서점에서 성경을 영어, 독일어, 프랑스어, 라틴어로 번역하는 일을 했다.

졸지에 백수가 된 똑똑한 아들을 그냥 둘 수 없었던 아버지는 그를 당시 암스테르담에 살고 있던 해군 중장 삼촌네 집으로 보내 신

학대 입학을 준비시켰다. 하지만 빈센트 반 고흐는 첫 시험인 '예수의 삶' 과목에서 떨어졌고, 벨기에의 수도 브뤼셀 근처에 있는 신학교에 들어가기 위해 다시 공부했지만 또 떨어졌다. 이렇게 시험에 붙기 위해 계속해서 공부했으니, 이제 그는 성경을 외우는 것을 넘어서 이해하기 시작하는 수준까지 다다랐다. 성경을 이해하기 전부터 광적인 믿음을 보였던 사람이니 점점 더 이상하게 보였을 것은 당연하다. 그러나 빈센트 반 고흐는 앞에서 말했듯 런던에서부터 정신 이상 증세를 보이기 시작했고, 그의 광적인 믿음은 교회도 오히려 부담이 갈 정도였다. 결국 교회마저도 그를 거부했다.

여기서 잠깐! 어떤 근거로 빈센트 반 고흐가 그 어렵다는 성경을 이해했다고 할 수 있냐고 묻고 싶을 것이다. 그 근거 역시 반 고흐의 작품에서 찾을 수 있다.

전업화가의 길로 들어는 섰지만 아직 실력적으로는 아마추어였던 반 고흐는 1884년 〈양떼와 양치기Shepherd with a Flock of Sheep〉라는 작품을 그리면서 종교에 대한 자신의 믿음을 작품에 담았다. "주는 나의 좋은 목자, 나는 주의 어린 양!" 하며 교회에서 신나게 부르던 찬송가를 생각해보면 그림의 의미는 쉽게 알 수 있을 것이다.

1885년 10월 말, 빈센트 반 고흐는 동생 테오에게 편지 한 통과 함께 검정색 배경에 노란색과 갈색의 밑배경, 펼쳐진 성경책과 레몬

■ 빈센트 반 고흐, 〈양떼와 양치기〉, 1884년, 소우마야 미술관, 멕시코시티
아직 인상파를 만나기 전에 그린 작품으로, 전형적인 북유럽풍의 어두운 색이 작품 전체에 깔려 있다.

■ 빈센트 반 고흐, 〈성경이 있는 정물〉, 1885년, 반 고흐 미술관, 암스테르담
아버지가 돌아가시고 그린 작품이다.

옐로우색 책이 한 권 있는 정물화 한 점을 보낸다.

그는 이 〈성경이 있는 정물Great Works: Still Life with Open Bible〉을 하루 만에 뚝딱 그려냈다. 1885년이면 빈센트 반 고흐가 아직 파리와 아를로 내려와서 인상파의 영향을 받기 전이다. 그래서 작품은 여전히 많이 어둡다. 내용도 별로 없어 보인다. 실제로 많은 학자들이 빈센트의 작품에는 숨겨진 내용, 즉 심볼이 별로 없다고 했다. 베르메르 그림에서 살펴봤던 것처럼 서양화에는 등장하는 물건이나 인물의 상황, 행동 하나하나에 의미가 담겨 있는 경우가 많은데, 빈센트 반 고흐의 작품에서는 그런 내용을 찾지 못했던 것이다. 성경이 있는 정물은 그냥 성경이 있는 정물이고, 열 다섯 송이 해바라기는 그냥 해바라기들이라고 말이다. 오죽하면 세계적인 심리학자인 지그문트 프로이트Sigmund Freud는 반 고흐의 작품을 보고 '종종 담배는 그냥 담배일 뿐이다'라는 말을 남겼겠는가. 그러나 "프로이트 선생, 꿈 해석은 잘 하실지 모르지만 반 고흐의 작품은 제대로 해석하지 못했군요!"라고 말하고 싶다.

우선 성경책이 펼쳐져 있다. 이 페이지는 과연 어디일까? 학자들이 찾아낸 바로는 구약성경 이사야 53장이다. 오른쪽 상단에 글자가 몇 개 적혀 있기에 몇 절인지도 알게 됐다. 바로 11 또는 12절, 내용상으로 봐서는 12절이다.

이러므로 내가 그로 존귀한 자와 함께 분깃을 얻게 하며 강한 자와 함께
탈취한 것을 나누게 하리니 이는 그가 자기 영혼을 버려 사망에 이르게
하며 범죄자 중 하나로 헤아림을 입었음이라. 그러나 실상은 그가 많은
사람의 죄를 지며 범죄자를 위하여 기도하였느니라 하시니라.

－ 구약성경 이사야 53장 12절

성경을 모르시는 분들은 이게 뭔 소린가 할 것이다. 간단히 말해 메시아가 모든 사람들의 죄를 지고 대신 죽었다는 것, 즉 아직 오지 않은 예수의 죽음을 예언한 부분이다. 그렇다면 빈센트 반 고흐는 뜬금없이 왜 이 구절을 작품에 남겼을까? 물론 기독교인이었으니 예수에 대한 존경으로 남겼을 수도 있다.

그러나 1885년은 빈센트 반 고흐에게 많은 일어난 해이다. 그를 좋다고 따라다녔던 마고 베게만과의 결혼이 실패로 돌아갔고, 그녀는 자살기도를 하고 정신병원에 입원했다. 부모님과의 사이도 완전히 깨져버렸다. 특히 아버지와 사이가 안 좋았는데, 테오에게 보낸 편지에 '아버지가 자신을 개 같이 본다'는 내용이 있을 정도였다. 뿐만 아니라 1885년 3월 26일에는 아버지가 세상을 떠났다. 반 고흐는 아버지의 죽음에서 뭔가를 깨닫고, 이 구절을 작품에 넣은 것이 아닌가 싶다. 그리고 뒤에는 꺼진 초가 있다. 더 이상 성경책을 읽을 수가 없다는 뜻일까? 아버지의 부재를 뜻할 수도, 꺼진 사랑을 표현

했을 수도 있다. 빈센트 반 고흐가 절친한 친구 에밀 베르나르와 주고받은 편지를 보면, 종종 촛불을 사랑으로 표현하기도 했기 때문이다.

그럼 기독교인 화가로서 성경 속 내용 중 성화로 꼭 그려보고 싶은 장면은 무엇일까? 천지창조, 예수의 탄생, 최후의 만찬 등일 것이다. 그중 '반 고흐가 그린 최후의 만찬'을 소개한다.

〈밤의 카페 테라스〉라는 아주 예쁜 작품이다. 이 식당은 프랑스 아를에서 '반 고흐 카페'라는 이름으로 아직까지 영업을 하고 있다. 평온한 주말 저녁 식당의 모습인 것 같지만, 사실 예수와 열두 제자를 그린 그림이라고 해석하는 학자들이 많다. 앞서서 식사를 하고 있는 열한 명이 제자들, 그리고 중간에 긴 머리, 턱수염을 한 채 흰옷을 입은 웨이터가 바로 예수라는 것이다. 작품 한 중간, 즉 예수의 머리 위에 조명이 비치며 엄청나게 밝은 후광을 만들고 있다. 바로 뒤에는 창살로 표현된 십자가가 있다.

재미있는 사실이 있다. 이 작품의 스케치에는 작품 왼쪽, 식당 내부로 슬쩍 들어가는 인물이 없었다는 것이다. 이 사람이 바로 예수를 유대의 대제사장들에게 넘긴 가룟 유다이다. 레오나르도 다빈치가 그린 〈최후의 만찬〉보다 성경 내용이 더 자세하게 들어 있는 것

━ 빈센트 반 고흐, 〈밤의 카페 테라스〉, 1888년, 크뢸러 뮐러 미술관, 네덜란드 오델로
이곳은 130년이 훨씬 지난 지금도 반 고흐 카페로 영업하고 있다.

같지 않은가? 혹시 억지로 들린다면 한 점 더 보겠다.

아주 유명한 〈별이 빛나는 밤〉이다. 이 작품은 빈센트 반 고흐가 아를에서 고갱과 싸우고 난 후, 귓볼을 자르고 나서 생레미Saint-Remy de Provence의 정신요양원에 자진입원 후 그린 작품이다. 반 고흐는 밤에 홀로 침대에 누워 동쪽 밤하늘을 바라보다가, 아침에 일어나 작품을 그렸다고 한다. 요양원 측에서는 2층에 빈센트 반 고흐의 침실을, 1층에는 작업실을 마련해줬다. 반 고흐의 일기와 편지 등을 읽어보면, 그가 이 작품은 그리기 약 1년 전부터 밤하늘과 별을 그렸다는 사실을 알 수 있다. 실제로 그가 그린 '별'과 '밤'에 관련된 작품은 약 20여 점 정도 존재한다.

하버드대 천체물리학과 찰스 휘트니Charles A. Whitney 교수는 이 작품이 1889년 6월 15~17일 사이 맑은 밤하늘의 양자리와 초승달, 금성, 그리고 은하수를 관찰해 그린 작품이라는 사실을 1985년, 자신의 논문을 통해 발표했다. 1889년 6월경 프랑스 프로방스 지방의 동쪽 하늘 모습과 작품에 있는 별들의 위치가 실제로 거의 일치했다는 것이다. 이로써 빈센트 반 고흐는 그냥 미친 화가 중 한 명이 아닌 별을 관찰했던 아마추어 천체물리학자로까지 불리게 됐다.

반 고흐는 이 작품을 완성하기 1년 전 자신과 친했던 화가 에밀 베르나르에게 별과 과학에 대해서 편지를 썼고, 〈별이 빛나는 밤〉을

━ 빈센트 반 고흐, 〈별이 빛나는 밤〉, 1889년, 뉴욕 현대미술관 MoMA, 뉴욕
1889년 6월의 동쪽 하늘을 그린 작품으로 지금은 뉴욕 현대미술관 MoMA에 소장돼 있다.

그릴 때에는 동생 테오에게 자신의 방에서 보는 밤하늘과 별, 달, 그리고 태양에 대해서도 썼다. 그럼 하늘에 떠있는 별과 반 고흐의 기독교는 무슨 관계일까.

작품을 자세히 보면 밤하늘에 활활 타오르는 달과 함께 반짝이

는 열한 개의 별이 있다. 그는 이 아이디어를 창세기에서 가져왔다.

요셉이 다시 꿈을 꾸고 그의 형들에게 말하여 이르되 내가 또 꿈을 꾼즉 해와 달과 열한 별이 내게 절하더이다 하니라.
<div align="right">– 구약성경 창세기 37장 9절</div>

창세기 37장의 내용은 다음과 같다. 성경 속 위인이자 하나님이 번성한 나라를 약속한 아브라함이 자손을 낳았는데 그중에 손자 야곱은 네 명의 부인으로부터 열두 명의 아들을 뒀다. 그중 가장 아낀 아들이 열한 번째 요셉이었다. 그런데 나머지 열한 명의 형제들은 요셉을 질투하고 싫어한 나머지 요셉에게 온갖 나쁜 짓을 다 하다가 노예로 팔아버렸다. 요셉은 졸지에 이집트로 팔려가서 노예로 온갖 고생을 다 했고 그것도 모자라 누명을 쓰고 감옥에 갇히기까지 했다. 그러나 그는 하나님에 대한 믿음을 잃지 않고 바르게 살면서 계속 버텨냈고, 해몽 기술로 파라오의 꿈 내용까지 해석해주며 결국 이집트의 식량을 담당하는 총리가 됐다. 그는 곧 기근이 올 것을 예측하고 만발의 준비를 했고, 모든 지역 중 이집트만이 요셉의 현명함으로 기근을 극복했다. 얼마 후 야곱의 형들이 이집트를 찾아와서 총리 앞에 절을 하고 식량을 구걸했다. 총리가 자기들이 버린 동생 요셉인지도 모르고 말이다. 이것이 바로 열한 개의 별이 절 한 내용

이다.

그럼 초승달은 무슨 내용을 담고 있을까? 요셉의 이야기는 고대 유대 민족인 가나안 지방(지금의 팔레스타인 및 시리아 남부)의 조상들이 어떻게 이집트에 내려와 살게 되었는지 알려주는 내용이다. 그리고 이후에 모세를 따라 탈출하는 출애굽기로 이어지게 된다. 이들이 살던 지역을 '기름진 초승달 지역'이라고 불렀다.

많은 미술 학자들은 이 그림에 대해 한 가지 문제를 제기한다. 그것은 바로 작품 하단부에 위치한 교회의 크기이다. 별과 달, 하다못해 사이프러스 나무도 엄청나게 큰데 왜 교회의 첨탑은 그리 작은가 의문이 들 것이다.

교회에게 그렇게 배신을 당했는데 누가 잘 그려주고 싶겠는가! 교회 첨탑보다는 그 주변 마을을 자세히 보길 권하고 싶다. 깜깜한 밤, 산 아래 작은 마을이 있다. 모든 집에 불이 켜져 있지만 교회는 불이 꺼져 있다. 어쩌면 빈센트 반 고흐는 교회보다 선한 자식들에게 아직 희망이 있다고 믿고 있지 않았을까 싶다.

이 외에도 빈센트 반 고흐는 렘브란트와 들라크루아 같은 선배 거장들이 성경 속 이야기를 그린 작품을 많이 따라 그렸다. 그리고 몇 점에는 자신의 사인까지 했다. 반 고흐의 작품을 좀 더 깊게 보고 싶다면, 성경도 같이 읽어보시길!

05

디에고 리베라의 사거리에 서 있던 남자, 정치적 복수로 우주를 지배하다

멕시코의 국민 화가이자 라틴 미술을 대표하는 화가 디에고 리베라Diego Rivera! 사실 우리나라에서 그는 원래 명성만큼 유명하진 않다. 오히려 아내 프리다 칼로Frida Kahlo가 더 유명하다. 프리다 칼로는 어렸을 적에 교통사고로 인해 강철 파이프가 자궁을 뚫고 몸을 관통하는 아픔을 겪었다. 그 사고가 프리다 칼로를 더 유명하게 만들었을 수도 있다. 반 고흐가 귀를 자른 사건 때문에 좀 더 유명해진 것처럼 말이다. 어쨌든 서양에서는 프리다 칼로보다는 디에고 리베라가 더 유명하다.

그는 세 살 때부터 그림을 그리기 시작하는 등 어렸을 적부터 천

재적인 재능을 보였지만, 학생 신분으로 데모에 참가했다는 이유로 학교에서 잘렸다. 하지만 멕시코 정부는 디에고 리베라의 재능을 알아보고는 프랑스로 국비 유학을 보내줬고, 그는 유학하는 동안 폴 고갱과 앙리 마티스의 작품에 푹 빠져서 엄청난 영향을 받았다. 그리고 파블로 피카소와 친한 친구가 돼서 서로에게 영향을 끼쳤다. 오죽하면 여자만 즐겨 그렸던 피카소의 친구 모딜리아니가 디에고 리베라의 초상화를 그려줬겠는가!

아내 프리다 칼로도 디에고 리베라에게서 엄청난 영향을 받았다. 프리다 칼로는 리베라를 좋다고 쫓아 다녔지만, 디에고 리베라는 아내인 프리다 칼로의 여동생과 바람이 났다. 물론 프리다 칼로를 만나기 전에도 두 명의 여자와 결혼했었으니, 디에고 리베라의 바람기는 그의 뱃살과 비례한다고 해도 될 것이다.

안티 팬들의 규모로 봐도 디에고 리베라가 아내 칼로를 압도한다. 프리다 칼로의 작품을 싫어하는 사람들은 대부분 그저 그녀의 작품 속 잔인한 모습이나 표현 방법을 싫어하는 것이었다. 그것도 개인들이 말이다. 하지만 디에고 리베라는 정치적으로 짙은 좌익세력이었고, 우익들은 전부 그를 싫어했다. 리베라가 활동했던 시절은 미국과 구소련이 대립했을 당시였으니 그 규모를 짐작할 수 있을 것이다.

지금부터 볼 작품은 록펠러 그룹의 대표였던 넬슨 록펠러Nelson

■ 디에고 리베라, 〈사거리에 서 있는 남자〉, 1934년, 록펠러 센터, 뉴욕(현재 파손)
이 작품은 미국 뉴욕의 한 중간, 뉴욕을 대표하는 건물인 록펠러 센터 1층에 그린 벽화로, 정치의 압력으로 결국 뜯
어내졌다. 그래서 흑백 사진으로만 남아 있다.

Rockefeller가 젊은 시절 주문한 것이다. 그는 존 록펠러의 둘째 아들이
자 제럴드 포드Gerald Ford의 부통령으로 미국의 정치를 책임졌던 인물
이다. 넬슨 록펠러는 뉴욕의 중심에 있는 록펠러 센터 1층 로비를
당시 가장 유명했던 앙리 마티스나 파블로 피카소의 벽화로 꾸미고
싶어 했다. 마티스와 피카소의 작품을 사는 것이 아니라 그들이 직
접 와서 그리게 하려는 계획이었다. 하지만 두 사람은 그 제안을 거

절했다고 한다. 벽화 작업 비용으로 제시했던 금액은 2만 1,000달러였다. 1930년대면 세계경제대공황으로 어려웠던 시기였던 데다가, 지금 돈으로 생각해도 약 3억 5,000만 원에 가까운 금액이다. 물론 항공과 생활비는 별도였을 것이다. 하지만 마티스와 피카소만한 거장을 꼬시기에는 너무 적은 금액이었는지 록펠러의 계획은 무산됐고, 다음 후보로 그는 그의 어머니가 좋아했던 화가인 디에고 리베라에게 연락을 했다. 리베라는 거리도 가까웠고 금액도 괜찮았으니 제안에 OK했다. 리베라가 전달받은 작품의 내용은 이렇다.

*"새롭고 더 나은 미래를 위해 희망과 높은 비전을 바라보는, 사거리에
서 있는 남자!"*

　결국에는 사거리에 서 있는 남자Man at the crossroad를 한 명 그리라는 것이었다. 아주 멋있게! 리베라는 바로 스케치를 그려서 록펠러에게 보여줬고, 그는 만족하고 OK를 내렸다. 사실 미술에 대해서 아무것도 몰랐던 록펠러는 어머니가 좋아하는, 세계적으로 유명한 화가였다는 것만으로도 그가 무엇을 그리든 거의 무조건 OK였다.

　리베라는 스케치를 바탕으로, 열심히 벽화를 그렸다. 문제는 리베라의 정치적 신념이 작품에도 그대로 들어갔다는 것이다. 대표도 스

■ 디에고 리베라, 〈인간, 우주의 지배자〉, 1934년, 팔라시오 데 발라스 아르테스 미술관, 멕시코시티
록펠러 센터에서 작품이 헐리고 난 후 멕시코시티에서 다시 그린 작품이다.

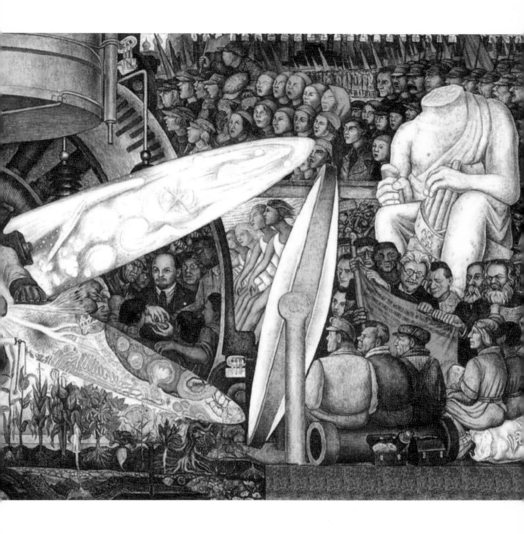

케치를 승인했으니 리베라에게는 아무 죄가 없었다. 완성된 작품 속에는 부잣집 사모님들이 모여 담배를 피며 카드놀이를 하고 있고, 작품 중간에는 기계를 다루는 노동자가 있었다. 그리고 레닌까지 등장시켰다. 즉 배부른 미국의 부자들을 비판하는 작품을 미국의 중심 뉴욕, 뉴욕의 중심 맨하탄, 맨하탄의 중심 록펠러 센터 1층 로비에 그렸던 것이다.

1934년 작품이 공개되자 기자들이 기사를 써대기 시작했다. 1934년 4월 24일자 〈뉴욕 월드 텔레그램〉 신문에 혹평 기사가 가장 먼저 올라갔다. "반자본주의를 상징하는 작품이 록펠러 센터 로비에 그려졌다!" 뉴욕은 즉시 발칵 뒤집어졌고 수많은 사람들이 이 작품을 보러 왔다. 그 뿐만 아니라 록펠러 센터 앞에서는 데모까지 일어났다. 이제야 상황을 파악한 록펠러는 얼른 리베라를 불러서 적어도 레닌의 얼굴만이라도 지우고, 그 자리에 링컨 대통령의 얼굴을 넣어달라고 제안했다. 아직도 정신을 차리지 못한 우리 대표님이었다. 리베라는 당연히 피식 웃으며 말도 안 되는 소리 하지 말라고 했다. 스케치를 승인했으니 작품은 그대로 간다는 것이었다! 그러나 얼마 지나지 않아 작품은 결국 헐려버렸다.

리베라는 물론 작업 비용을 받았을 것이다. 하지만 그는 자신의 혼이 담긴 작품을 무례하게 부숴버린 록펠러에게 복수를 하기로 결

■ 〈인간. 우주의 지배자〉 확대 부분
여자들 사이에서 마티니를 마시고 있는 사람이
존 록펠러이다.

심했다. 그래서 멕시코시티에 있는 팔라시오 데 발라스 아르테스 갤러리Palacio de Bellas Artes에 복수의 작품을 그렸다. 바로 〈인간. 우주의 지배자Man, Controller of the Universe〉다.

작품 속에는 KFC 할아버지가 세계 노동자 연합 현수막을 들고 전진하고 있고, 사모님들이 담배 피며 카드놀이 하는 장면도 그대로 들어갔다. 그 외에도 보수파들에게는 상당히 거슬리는 부분이 많다. 그럼 록펠러에게 한 복수는 어디에 있을까?

그는 작품 중간에서 살짝 왼쪽에 존 록펠러가 창녀와 같이 마티니 마시는 모습을 그리고, 그 위쪽 즉 존 록펠러의 머리 위에 세균같이 생긴 것들을 덧붙였다. 바로 매독 세균의 모습이다. 그는 미국의 위대한 사업가이자 넬슨 록펠러의 아버지인 존 록펠러를 창녀와 술 마시며 놀아난 매독 환자로 만들어버린 것이다. 그리고 레닌 부분은 효과를 좀 더 줘서 더욱 잘 보이게 그려버렸다. 불쌍한 록펠러, 멕시코시티에 있으니 이 작품은 부숴버릴 수도 없고 그저 답답했을 것이다.

화가의 험담

"
피에트의 건축,
피에트의 시, 피에트의 신비주의,
피에트의 철학, 피에트의 색깔,
피에트, 피에트, 피에트….
나 달리가 알려주지.
피에트(Piet)에서 i를 빼면 Pet가 되지,
프랑스어로는 방귀.
"

– 살바도르 달리가 피에트 몬드리안에게
(살바도르 달리는 추상미술을 무시했다.)

PART

6

행복과 치유의 매개체,
미술

01

반 고흐의 수염이 없는 유일한 자화상

　빈센트 반 고흐 하면 가장 먼저 떠오르는 이미지는 핼쑥한 얼굴에 덥수룩한 수염이다. 지저분해 보이지만 잘 어울리는 수염이다. 이런 이미지는 바로 그의 자화상을 통해 만들어졌다. 그는 1886년부터 자화상을 약 35점 정도 그렸다. 물론 그 이전부터 자화상을 그렸을 수도 있고, 최근 빈센트 반 고흐의 자화상인 줄 알았던 작품이 동생 테오 반 고흐의 초상화로 밝혀지는 사건도 있었기 때문에 그 정확한 숫자는 아무도 모른다.

　빈센트 반 고흐가 자화상을 많이 그린 이유는 '모델 구할 돈이 없어서'였다고 알려져 있다. 하지만 꼭 그 이유뿐만은 아니다. 그렇다

면 한때 돈이 넘쳐났던 렘브란트는 왜 자화상을 그렸겠는가?

우선 빈센트 반 고흐는 자화상을 그림으로써 자기 자신을 알아가는 시간을 가졌다. 일기나 편지를 보더라도 자기 자신을 알기 위해 노력하는 모습을 볼 수 있다.

두번째로 그는 프란스 할스, 요하네스 베르메르, 안도 히로시게, 그리고 렘브란트를 존경했다. 특히 렘브란트를 좋아했던 그는 렘브란트처럼 자신을 퍼스트 네임으로 칭했다. 사인을 할 때도 마찬가지였다. 물론 van Gogh라는 네덜란드 성이 외국인에게는 발음하기 어려웠던 이유도 있다. 그런 렘브란트가 자화상을 많이 그렸으니, 반 고흐도 따라서 열심히 자화상을 그렸을 것이다.

1888년 12월 23일 그는 자신의 귓불을 잘랐고, 고갱과도 헤어졌다. 그리고 다시 홀로 쓸쓸한 시간을 보냈다. 이후 다음해 5월, 그는 아를에서 멀지 않은 생레미 마을의 생폴 정신요양원에 자진입원했다. 이후 몇 점의 자화상을 그렸는데, 다음 작품은 빈센트 반 고흐의 마지막 자화상이라고 알려진 두 점 중 하나이다. 이 작품의 특징은 바로 수염이 없다는 것이다. 다른 모든 자화상에는 수염이 덥수룩하니 있는데 말이다. 귀 사고 이후 그린 〈붕대를 감고 있는 자화상〉 역시 자세히 보면 짧게라도 수염이 존재한다.

이 작품은 1998년 경매에서 7,100만 달러에 팔렸다. 2015년 지

금 가치로 1,110억 원이 넘는 금액이다. 누가 사갔는지도 모른다. 그냥 어느 개인 컬렉터가 전화로 '콜'했다. 빈센트 반 고흐의 작품 중에 네 번째로 비싸게 거래된 것이다. 그런데 이 작품에는 놀라운 가격 말고도 아주 재미있는 점들이 있다.

우선 빈센트 반 고흐의 다른 작품을 보면 색이 아주 진하고 대비가 짙으며, 물감의 무게가 느껴질 정도로 무겁다. 반 고흐를 대표한다는 열정의 노란색도 활활 타오른다. 하지만 이 작품은 의외로 부드러운 파스텔 톤이 맴돌뿐 아니라 같은 시기의 작품에서 많이 사용한 두꺼운 붓질도 적은 편이다.

눈을 보면 다크 서클이 좀 있긴 하지만 동공이나 눈알 흰자 등이 상당히 맑아 보인다. 애니메이션 〈슈렉〉의 고양이가 생각날 정도다. 입술도 부드러운 핑크빛이다. 약간 핏기가 없어 보이긴 하지만 그래도 아픈 사람 같진 않다. 게다가 입꼬리는 살짝 올라가 있어 미소를 짓는 것 같기도 하다. 사실 이 작품을 그렸던 1889년 9월은 그가 생레미의 정신요양원에 입원하고 몇 개월 안 된 시기로, 아직 정신상태가 안정적이지 않았을 때였다. 그러나 그림 속 그는 정신병 환자라는 생각이 들지 않을 정도로 평온하고 부드러워 보인다. 오히려 밥 한 끼 먹이고 싶은 인상이다. 하늘색 배경의 자화상과 비교해 봐도 이 자화상 속 고흐는 확실히 마음의 평화를 찾은 사람 같다.

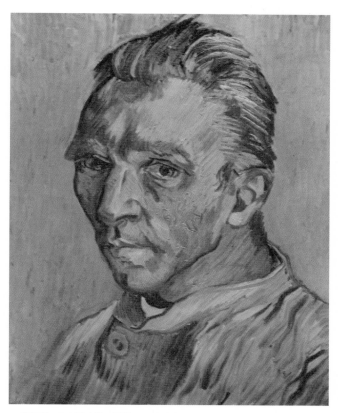

■ 빈센트 반 고흐, 〈수염이 없는 자화상〉, 1889년, 개인소장
빈센트 반 고흐가 그린 마지막 자화상 중 한 점으로 알려져 있다.

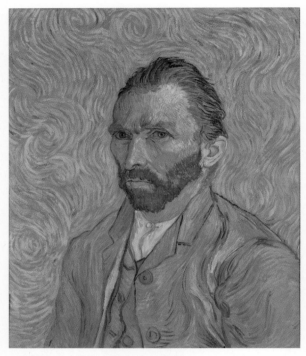

두 자화상은 거의 비슷한 시기에 그려졌는데도, 완전히 다른 느
낌을 주고 있다. 그 이유는 빈센트 반 고흐가 〈수염이 없는 자화상
〉을 어머니에게 드릴 생신 선물로 그렸기 때문이다. 1889년 9월 10
일자 빈센트가 테오에게 보낸 편지를 보면, 어머니의 칠순을 축하하

는 내용이 있다. 빈센트 반 고흐의 어머니 안나는 아주 여성적이고 착한 분이었다. 하지만 목사였던 아버지는 성격이 무뚝뚝하고 가부장적인 인물이었다. 그래서 반 고흐의 아버지가 살아있었을 때는 그 그늘에 가려서 남편의 의견만 무조건적으로 따르며 살았고, 1885년에 남편이 세상을 떠나고 나서는 오직 자식들의 걱정만 하며 지냈다. 딸들은 오빠 빈센트와 남남으로 지냈고, 그나마 괜찮게 살고 있는 아들 테오는 형님을 책임진다고 고생했으니 자식 걱정에 잠을 제대로 잘 수나 있었을지 모르겠다.

자신에 대한 무한한 사랑과 걱정을 잘 알고 있었던 빈센트 반 고흐였기에, 어머니를 위해서 편안한 모습을 담은 자화상을 그린 것 아닐까? "어머니, 저 많이 아프지 않아요. 잘 지내고 있어요. 걱정 안 하셔도 됩니다. 불효자를 용서해주세요." 그런 마음을 담아서 말이다.

02

살아생전 팔린 단 한 점의 그림과
전설로 남은 우정

많은 사람들이 빈센트 반 고흐는 가난했고, 밥도 굶고 다녔으며, 결국은 경제적인 부담 때문에 정신병이 와서 자살했다고 알고 있다. 완전히 틀린 말은 아니지만, 그렇다고 전부 맞는 말도 아니다. 우선 빈센트 반 고흐가 젊었을 적 직장생활을 했을 때는 웬만한 기업의 과장님들만큼 돈을 벌었다. 하지만 전업화가의 길을 들어선 27살 이후부터는 거의 대부분의 돈을 가족에게 받아 썼다. 또 그 대부분은 동생 테오의 주머니에서 나왔다. 테오에게는 네덜란드 출신의 아내 요한나Johanna van Gogh Bonger와 갓 태어난 아들이 있었다. 그리고 직장 때문에 주변 수도권보다 물가도, 월세도 비싼 파리 시내에 살아야

했다. 거기다 백수 화가 형님의 생활비까지 책임져야 했으니 경제적인 부담으로 자살해야 할 사람이 있었다면 사실 동생 테오였다.

그럼 테오는 빈센트 반 고흐에게 돈을 얼마나 보냈을까. 정확한 금액은 아니지만 서로 주고받은 편지의 내용과 테오의 통장 거래 내역을 근거로 계산해보겠다. 그가 전업 화가의 길로 들어선 1880년에 테오로부터 받은 첫 생활비는 50프랑으로, 오베르 쉬르 우아즈에서 숨을 거둔 1890년 7월까지 10년 동안 약 17,500프랑, 우리나라 돈으로 약 9,500만 원을 받았다고 추측된다. 물론 테오가 편지 봉투에 아내 몰래 넣은 현금과 직접 건네 준 현금, 그리고 기록으로 남지 않은 송금까지 하면 더 될 것이다. 17,500프랑을 10년으로 나누면 한 달에 약 145프랑, 지금 우리나라 돈으로 약 70~80만 원 정도라고 생각하면 된다.

그가 살았던 노란 집의 월세가 15프랑이었으니, 아껴 쓰면 부족하긴 해도 사는 데는 지장이 없었을 것이다. 10년을 월평균으로 낸 금액이기 때문에 가끔은 120~130만 원까지 받기도 했었다. 그럼 동생 테오의 수입은 얼마였기에 형님에게 매달 100만 원에 가까운 돈을 보낼 수 있었을까? 테오의 월급명세서와 세금 납부 기록을 보면 빈센트 반 고흐가 세상을 떠난 1890년의 연봉은 세전 4,000프랑, 거기에 작품 판매 인센티브 포함 8,247프랑이다. 우리나라 돈으

로 4,500만 원에서 많아야 5,000만 원 선이다. 1884년, 그가 파리 지점으로 발령받았을 때의 초봉은 약 4,000프랑 정도로 짐작된다. 6년 사이 연봉을 두 배 늘렸다면 정말 열심히 일했다는 얘기다. 그럴 수밖에 없었던 이유는? 앞에서 말했던 대로다. 게다가 쉬는 날에 하는 일이라고는 오로지 형님에게 편지를 쓰고, 받은 편지를 읽는 일이었으니 그의 아내 요한나가 빈센트 반 고흐를 싫어했던 것도 이해가 간다. 물론 그는 동생 테오로부터 생활비를 받는 조건으로 작품을 보냈고, 그래서 세 사람 중 빈센트 반 고흐의 덕을 가장 많이 본 사람 또한 요한나였다.

이렇게 봤을 때 빈센트 반 고흐가 단순히 경제적인 어려움 때문에 자살을 했다는 말은 그다지 타당성이 없어진다. 팔리지도 않는 작품을 그림을 그리는 자신에게 믿음을 잃지 않고, 어려운 상황에서도 아낌없는 후원을 해주는 동생 테오에게 안겨줄 수밖에 없는 부담감 때문에 미쳤다고 하는 게 오히려 설득력 있다.

이런 상황에서 작품을 산 단 한 사람이 바로 자기 친구의 누나였다. 과연 그 친구는 어떤 사람이었을까? 많이 알려지지는 않은 화가이지만, 여성분들이라면 이 친구의 이름이 익숙할 수도 있다. 어쨌든 두 사람은 서로의 꿈을 존중했고, 후원했으며, 죽는 순간까지도 작품으로 함께 했다.

1888년 2월 21일, 빈센트 반 고흐는 쇠약해진 몸을 치료하고 더 큰 꿈을 꾸기 위해, 충분한 휴식을 기대하며 파리 생활을 접고 따뜻한 햇살과 위대한 론 강이 흐르는 프랑스 남부 프로방스의 작은 도시인 아를에 도착했다. 그는 영국 라파엘전파와 비슷한 화가 단체 '유토피아 미술집단'을 만들 계획이었다. 그리고 먼저 아를에 내려와 작업을 하고 있던 덴마크 화가 크리스티앙 무리의 패터슨 Christian Mourier-Petersen과 2개월 동안 친하게 지내며 남은 겨울을 보냈다. 이후에는 인근에서 작업하던 미국화가 닷지 맥나잇Dodge MacKnight과도 친분을 유지하며 교류했고 미술집단의 꿈을 계속해서 키워갔다.

닷지 맥나잇은 자신의 친구 한 명을 그에게 소개해줬는데, 빈센트 반 고흐는 파리에서의 첫 만남에서부터 이미 그 친구의 엄청난 기에 눌려 '이 화가만큼은 꼭 유토피아 미술집단에 모셔야겠다'는 생각을 가졌었다. 심지어 동생 테오에게도 이 친구를 만난 것에 대해 자랑하지 못해서 안달이 났을 정도다.

나는 면도날 같이 날카로운 V라인에 녹색 눈의 독특한 외모를 가진 이 젊은이가 마음에 드는데….
　　　　　　　　　　　　－ 1888년 7월 8일 또는 9일, 테오에게 보낸 편지 중에서

그는 테오에게 보내는 편지에 이 화가를 29번이나 언급했다. 그 친구는 바로 외젠 보쉬Eugene Boch다. 그는 1855년 9월생으로 반 고흐보다는 2살 어린 벨기에 출신 화가였다. 빈센트 반 고흐는 외젠 보쉬를 큰 꿈을 꾸는 위대한 화가라고 극찬했다. 앞서 여자분들은 이 화가의 이름이 익숙할 수도 있다고 했는데, 그 이유는 그가 바로 독일의 세계적인 명품 도자기 회사인 빌레로이앤보흐Villeroy & Boch의 창업자이자 회장 프랑수와 보쉬François Boch의 5대 손자이기 때문이다(보쉬와 보흐는 각각 프랑스어와 독일어의 발음 차이다). 즉 외젠 보쉬는 엄청나게 돈이 많았다.

이 외젠 보쉬의 누나이자 벨기에 브뤼셀에 기반을 둔 화가들의 모임 'Les XX'의 정회원이었던 안나 보쉬Anna Boch가 반 고흐에게서 일생의 처음이자 마지막으로 작품을 사준 주인공이다. 누나 안나 보쉬는 화가인 동시에 많은 예술가들의 후원자였다. 물론 외젠 보쉬도 반 고흐와 고갱을 포함한 자신의 화가 친구들이 작업을 계속 할 수 있도록 도와줬다. 금전적으로 돕기보다는 자신의 거래처를 소개해주거나 자신의 작품과 맞교환하는 방식이었다.

〈아를의 붉은 포도밭〉은 1888년 빈센트가 살고 있던 프랑스 아를 근처에 있는 포도밭을 보고 작업실로 돌아와 순전히 상상만으로 그린 작품으로, 완성된 뒤 동생 테오에게 보내져서 벨기에 브뤼셀에

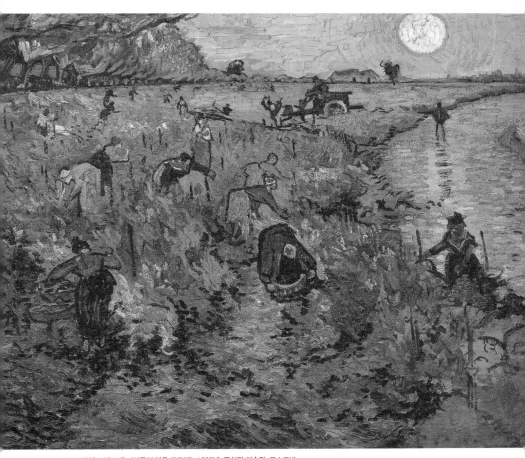

■ 빈센트 반 고흐, 〈아를의 붉은 포도밭〉, 1888년, 푸쉬킨 미술관, 모스크바
반 고흐는 아를의 포도밭을 보고 작업실로 돌아와서 유화로 작품을 완성했다.

서 매년 열리는 전시회인 Les XX 1890에 출품됐다. 그리고 그다지 인기가 없었던 이 작품은 안나 보쉬에 의해 400프랑에 판매됐다. 지금 우리나라 돈으로 약 150~200만 원 정도 되는 돈이다.

안나 보쉬 홈페이지(http://www.annaboch.com)에서는 그녀가 왜 이 작품을 구매했는지에 대해 세 가지 추측을 제시한다.

- 그냥 너무 아름다워서.
- 빈센트 반 고흐가 굶주리며 그림을 그리고 있다는 사실을 알고 있어서.
- 동생 외젠을 기쁘게 해주려고.

어떤 이유로 구매를 했든, 그녀는 이 작품을 1906년 파리의 베르넹-죈느 갤러리에 1만 프랑의 가격으로 되팔았다. 16년 만에 25배의 수익을 냈으니 성공한 투자임에는 확실하다.

그럼 빈센트 반 고흐는 보쉬를 위해서 무엇을 해줬을까. 그는 보쉬가 위대한 시인 단테를 닮았다고 칭송하며 초상화를 그렸고, 그 작품을 자신의 방 침대 옆에 걸어뒀을 뿐만 아니라 그의 대표작 중 하나인 〈화가의 방〉 세 점 중 첫 작품에 등장시키기도 했다.

외젠 보쉬에 대한 그의 우정과 존경은 죽어서도 계속 됐다. 사실 그가 그린 보쉬의 초상화는 스케치에서 작품으로 옮기는 중에 마음

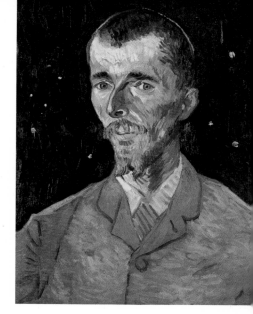

에 들지 않는다며 캔버스를 박살내 버렸던 작품으로, 즉 미완성 상태였다. 그는 이렇게 작업이 덜 끝난 상태의 그림을 캔버스 천으로 돌돌 말아서 갖고 있다가 다음해 5월, 동생 테오에게 보냈다. 그리고 빈센트 반 고흐가 죽은 지 6개월 후 동생 테오도 세상을 떠나자, 테오의 유언에 따라 아내 요한나가 이 작품을 외젠 보쉬에게 보냈다.

■ 빈센트 반 고흐, 〈시인 외젠 보쉬〉, 1888년, 오르세 미술관, 파리
외젠 보쉬의 초상화로 제목은 시인이다. 1888년 9월 3일 테오에게 보낸 편지에 작품에 대해 자세히 설명돼 있다.

외젠 보쉬는 자신의 초상화를 아주 아꼈을 뿐만 아니라 1941년 1월 3일, 이 작품을 바라보며 눈을 감았다고 한다. 이후 보쉬의 작품과 소장품들은 조카가 물려받았고, 파리 루브르 박물관에 소장됐다가 지금은 오르세 미술관으로 옮겨져 전시되고 있다.

친구로서, 비즈니스 파트너로서, 죽는 그 순간까지 그리워하고 고마워할 수 있는 그런 사람이 한 명쯤 있다면 괜찮은 삶이라고 할 수 있을 것이다. 그리고 빈센트 반 고흐와 외젠 보쉬의 이야기처럼, 미술이 멋진 우정을 연결해줄 수 있다고 믿는다.

03

조지 부시 대통령,
내 안에 렘브란트 있다?

 내가 어렸을 적에는 대통령을 각하라고 불렀다. 격동의 시대를 겪지는 않았지만, 대학교 입학한 해에 국민학교가 초등학교로 명칭이 바뀌었으니 요즘 젊은 친구들에게는 까마득히 먼 어르신으로 보일지도 모른다. 이때만 해도 오후 다섯 시가 되면 온 동네에 애국가가 울렸고, 운동장에서 놀던 아이들은 태극기를 바라보며 가슴에 손을 얹은 채 애국가가 끝나기만을 기다렸던 기억이 난다.

 존경받는 대통령이든 매일같이 욕을 한 바가지씩 먹는 대통령이든 최고의 자리에 있는 것만으로도 그 스트레스는 장난이 아닐 것이다. "물고기 앞에서는 누구나 평등하다"고 외친 미국의 31대 대통

령 하버트 후버Herbert Hoover는 낚시광으로, 재임 기간에 찾아온 세계 경제 대공황 중에도 낚시를 즐기다가 결국 재선에서 프랭클린 루즈벨트Franklin D. Roosevelt에게 패했다. 낙선에 대한 핑계를 모두 낚시에 댈 수는 없지만 경제대공황과 세계대전에 맞서야 했던 대통령의 스트레스 해소법으로는 맞지 않았나보다.

미국의 34대 대통령이자 한국전쟁을 휴전 협정으로 마무리시킨 드와이트 아이젠하워Dwight Eisenhower 대통령은 5성 장군 출신이다. 그는 미국 육군참모학교를 수석으로 졸업했고, 1932년에는 맥아더 장군의 참모가 됐다. 2차 세계대전 중에는 유럽 연합군 최고 사령관으로 노르망디 상륙작전을 성공시켰고 종전 후에는 육군참모총장, 컬럼비아대 총장을 거쳐 나토군NATO 최고 사령관까지 지냈으니, 엘리트 코스만 밟은 최고의 군인이라고 할 수 있겠다. 그리고 1952년 대통령으로 당선된 후에는 한창 전쟁 중인 한국을 방문해서 이승만 대통령의 막강한 반대에도 불구하고 전쟁을 휴전으로 마무리하기도 했다. 이후에도 미국을 군사대국으로 만들어서 중동, 소련과 대적하는 등 최소한 국가의 안보에서만큼은 국민들의 걱정을 덜어준 정말 멋진 대통령이었다. 그렇다면 평생을 전쟁터에서 보낸 아이젠하워 대통령의 마음속은 어떤 모습일까?

━ 전쟁 중의 아이젠하워 대장

아이젠하워 대통령은 독일 나치와의 피 터지는 2차 세계대전 중 나치가 약탈해서 숨겨놓은 명화를 구해내는 업적도 남겼다. 아이젠하워 대통령이 미술에 대해서 좀 더 미리 알았다면 문화재 수호자 모뉴먼츠맨Momunents Men의 성과는 더 컸을지도 모른다. 사진에서 볼 수 있듯, 배경의 장군과 병사들은 놀라 입을 못 다물고 있는 데 반해 아이젠하워 대장은 '이거 비싼 건가?' 하는 표정이다.

그는 58살 때, 즉 대통령에 당선되기 몇 년 전에 정치인들을 주로 그린 영국 출신의 미국인 초상화 화가 토마스 스테판스Thomas E. Stephens 의 〈화가의 아내 초상화〉를 보고 미술에 반했고, '나도 한 번 그려봐?' 하며 작품 활동을 시작했다. 58세라는 늦은 나이에 그림을 그리기 시작한 아이젠하워는 우선 미술이라는 전쟁터로 나가기 위한 훈련으로 잡지와 사진을 따라 그리기부터 시작했다. 모작으로 충분

한 실력을 갖춘 아이젠하워 대통령은 인물화와 풍경화로 영역을 넓혀갔고, 프로 화가 수준이 됐다. 완성된 작품은 자신의 사무실과 집에 걸어놓거나 친척과 지인들에게 선물로 나눠줬다. 이렇게 바쁘신 분이 그림을 그렸으면 얼마나 그렸을까 싶겠지만 약 20년 동안 300점이 넘는 작품을 그렸다. 미국의 대통령이 그린 비매품이니 그 가치는 얼마나 될까?

아이젠하워 대통령은 높은 위치에서의 스트레스를 해소하기 위해서 그림을 그렸다고 얘기했다. 즉 그림을 그리면서 안식과 마음의 평화를 찾았던 것이다. 실제로 아이젠하워 대통령이 그린 작품을 보면 무척이나 평화롭고, 부드러우며 아름답다. 노르망디 상륙작전을 성공시킨 전설 속 5성 장군 출신 대통령의 그림이라고는 믿기 어려울 정도다. 평생 전쟁터에서 살았지만, 마음속 깊숙한 곳에서는 자신의 작품처럼 평화롭고 부드러운 세상을 꿈꿨던 것일까?

미국의 43대 대통령 조지 부시George W. Bush는 "내 안에 렘브란트가 있다"고 말해서 전 세계 사람들을 웃겨줬다. 부시 대통령은 재임 기간 중 9.11 테러를 맞았고, 이슬람 테러집단과의 전쟁을 선포했으며, 이라크의 사담 후세인을 몰아내는 등 정치인으로서 힘든 시간을 보냈다. 사실 부시 대통령의 작품 속에 렘브란트가 있는지는 아

직 모르겠지만, 자신의 작품으로 세상 사람들에게 웃음을 주고 또 꾸준히 작품 활동을 하는 노력에는 박수를 보내고 싶다. 그는 풍경화, 인물화, 정물화 등 장르를 불문하고 엄청난 양의 작품을 쏟아내고 있는데, 특히 자기가 아끼고 사랑하는 애완견 그림을 많이 그리고 있다. 애완견 비즐리와 바니의 그림에서는 살짝 렘브란트가 보이는 것 같기도 하다. 한 번은 블라디미르 푸틴Vladimir Putin 러시아 대통령과의 만남에서 자신이 그린 그의 초상화를 건네준 적도 있다. 살아 돌아온 것으로 보아 푸틴 대통령도 마음에 들었나보다.

그러고 보니 푸틴 대통령의 취미도 미술로, 남자다운 위엄에 맞게 강렬한 색의 추상화를 그린다. 그 외에도 많은 리더들이 그림을 그리는데, 다들 마음의 평온을 찾고 싶은지 대부분 평화로운 분위기다.

물론 미술로 평화만 찾을 수 있는 것은 아니다. 오히려 미술에서 실패하고, 전쟁을 일으켜 대학살을 일으킨 인물도 있다. 바로 아돌프 히틀러다.

앞에서도 소개했지만, 그는 어려서 화가가 꿈이었고 그림도 제법 잘 그렸다. 하지만 두 번의 미대 입시 낙방으로 좌절했으며, 이후 군인이 돼 전쟁으로 스트레스를 풀었다. 그리고 결국 자살로 생을 마감했다. 그렇다고 히틀러가 미대 입시 낙방 후에 미술과 담을 쌓고

━ 아돌프 히틀러, 〈나무그루 옆의 오래된 건물〉, 1909년, 소재미상
히틀러가 1909년에 그린 수채화이다.

지낸 것은 아니다. 여전히 미술을 사랑했고, 그 가치를 알았다. 그
래서 나치는 점령 지역의 미술관과 박물관, 그리고 개인 소장자들의
작품을 거의 약탈에 가깝게 가져와 수집했다. 그뿐만 아니라 세계
최대 최고의 미술관을 지을 계획도 했으며, 전 세계 유대인들을 몰
살한 후 지금의 체코 프라하에 그들의 예술품과 유물을 전시할 '멸

종인류 박물관_{Museum of An Extinct Race}'을 지을 계획까지 갖고 있었다. 다행히 박물관 공사가 시작하기 전에 전쟁이 끝났고, 멸종인류 박물관을 볼 일도 없어졌다.

여러분들도 머리가 복잡하고 스트레스에 힘들다면 한번 미술을 만나보길 권한다. 그림을 못 그려서 오히려 더 스트레스를 받을 것 같다면, 근처 갤러리나 미술관에서 작품을 감상하는 것도 괜찮다. 무료 또는 아주 저렴한 가격으로 입장할 수 있는 갤러리나 미술관이 꽤 많고, 한 번 들어가면 문 닫을 때까지 있어도 된다. 시간 맞춰 가면 음료나 다과를 즐길 수도 있다.

참고로 화가들 중에 치매가 걸렸다는 사람의 기록은 없다. 그리고 종이에 선을 그리며 낙서를 하는 것만으로도 생각이 정리되고 기억력과 상상력이 높아진다는 연구결과도 발표됐다. 내 마음대로 칠하고 낙서해도 미술이라고 부를 수 있는 시대인 만큼, 두려워말고 그림을 시작해보라고 권하고 싶다. 그렇다고 누구처럼 그림 그리다가 스트레스 받아서 3차 세계대전을 일으키진 말고!

04

미술, 참 쉽죠?

"어때요? 참 쉽죠?"

뽀글뽀글한 헤어스타일과 덥수룩한 수염 그리고 친근한 말투로 쉽게 그림 그리는 법을 전 세계 사람들에게 전파한 위인, 밥 로스 Robert Norman Ross. 우린 그를 '밥 아저씨'라고 불렀다.

밥 아저씨는 50cm 이상의 캔버스에 30분도 안 돼서 그림을 뚝딱 그려버리곤 했다. 게다가 밥 아저씨가 사용한 재료는 잘 마르지 않는 유화물감이었는데 말이다. 그림을 빨리 그리는 편인 사람도 유화물감으로 그림을 완성하는 데 몇 시간은 걸린다. 길게는 몇 년 동안 그리는 사람도 있다. 그런데 밥 아저씨는 정말 근사한 작품을 '농

담 따먹기' 하면서 단 20~30분 만에 그려냈다.

그렇다면 우리도 가능할까? 그 답은 '시간을 조금 더 준다면 충분히 가능하다'이다. 물론 정확히 어떤 방식으로 그리는지 모르고 밥 아저씨의 붓질만 따라하다간 그림을 미완성으로 남기게 될 확률이 크다. 일단 밥 아저씨의 작품은 덜 마른 상태에서 끝난다는 걸 알고 시작해야 한다. 유화물감은 색에 따라 완전히 마르는 시간이 길게는 1년씩 차이 나기 때문이다. 밥 아저씨는 그런 유화의 특성을 역으로 이용하는 Wet on Wet 기법을 만들어냈다. 즉 덜 마른 물감 위에 덜 마른 물감을 겹쳐 올린다는 말이다. 많은 시청자들이 놓치는 또 하나의 부분이 있다. 바로 그림을 시작하기 전, 흰 캔버스에 물감을 발라서 젖어 있는 상태로 만든다는 것이다.

밥 아저씨가 유화 그리는 방식을 따라하려면 우선 맞는 재료를 준비해야 한다. 바탕을 칠할 용도인 유분이 많은 물감과 그림을 그릴 용도인 유분이 적은 물감이 있어야 한다. 그 후 흰 캔버스에 젯소를 바르고 바탕칠을 한 겹 엷게, 적당히 젖을 만큼 칠한다. 유분이 많은 물감을 굳이 따로 살 필요는 없다. 갖고 있는 용해제를 유화 물감에 섞으면 끝! 그 위에 용해제를 섞지 않은, 또는 아주 소량을 섞은 물감을 붓 끝에 살짝만 묻혀서 가볍게 덧칠하는 방식이다. 진한 색을 쓰고 싶다면 끝이 뾰족하거나 가는 붓에 물감을 듬뿍 묻

■ 최연욱, 〈밥 로스〉, 2015년
뽀글뽀글한 파마머리와 부드러운 웃음이 밥 로스의 트레이드 마크였다.

혀서 슥 그으면 된다. 필요에 따라서 물감을 섞을 때 쓰는 나이프로 그릴 수도 있다. "어때요? 참 쉽죠?"

하지만 바탕의 물감이 마르지 않은 상태이기 때문에 번짐이 생길 수밖에 없다. 그때는 다시 마른 붓으로 슥슥 문질러서 그라데이션으로 표현하면 된다. 사실 이 그림법은 전부 옛날부터 내려오던 방식으로, 밥 아저씨가 좀 더 쉽게 발전시킨 것이다.

밥 아저씨 그림의 또 한 가지 특징은 스케치 없이 "여기에 이 색 어때요?", "저기에는 나무 어때요?" 하며 생각나는 대로 그림을 그린다는 것이다. 이 기법은 루벤스나 앵그르 같은 거장들이 즐겨 썼던 알라 프리마Alla prima라는 방식이다. 스케치도 없이, 풍경이나 정물을 직접 보지도 않고 그리는 것은 무척이나 어려운 일이다. 즉 성공적으로 그리기 위해서는 내가 그리고 싶은 것들을 머릿속에 생생하게 떠올리는 수밖에 없다. "참 어렵죠?" 하지만 자율성을 제한하지 않기 때문에 자유로울 뿐만 아니라 필요에 따라 붓 이외에 다른 도구를 이용해도 된다는 장점이 있다. 밥 아저씨는 나이프와 붓 손잡이의 꼭대기도 많이 사용했다. 나이프나 나무 작대기를 사용해서 그림을 그린다는 생각 자체도 엄청난 노력 끝에 나왔을 것이다. 그리고 밥 아저씨는 애벌칠용 물감은 젯소를 포함해서 단 5가지, 그림용 물감은 13가지, 다른 사이즈의 붓 10가지, 그리고 나이프 2종류

만을 사용했다. 이렇게 누구나 쉽게 그림을 그릴 수 있는 방법을 연구해서 세상에 전파한 것이다. 얼마에? 공짜로!

밥 로스는 미국 알라스카에 위치한 공군기지에서 20년간 복무한 군인이었다. 밥 아저씨의 작품에 산과 숲, 계곡이 많이 등장하는 이유도 20년간 알라스카에서 산과 숲, 계곡만 봤기 때문이다. 그는 복무 중에 우연히 TV에서 빌 알렉산더Bill Alexander라는 독일 화가가 진행하는 〈유화의 마술〉이라는 프로그램을 보고, 자기도 그림을 그리면 지금보다 더 많은 돈을 벌 수 있겠다고 생각했다. 복무 기간 동안 미술공부를 해서 상사로 전역한 그는 친구 아네트와 월터 코왈스키의 도움으로 1981년에 밥 로스의 미술교실을 열었다.

역시나 밥 로스의 미술교실은 금방 유명해졌고, 1983년 미국의 교육방송 채널인 PBS에서 〈그림을 그립시다The Joy of Painting〉라는 프로그램을 시작하며 전 세계적인 스타 화가가 됐다. 밥 아저씨를 대표하는 파마머리도 초창기에 돈이 별로 없어서 조금이라도 아껴보자는 생각으로 한 스타일이었고, TV에 출연하면서 바빠진 이후에는 머리에 신경 쓸 시간이 없어서 유지한 것이었다. 결국 뽀글뽀글한 머리는 밥 아저씨의 상징이 돼버렸고, 결국은 풀지 못하게 됐다. 그런데 밥 아저씨는 사실 그 머리가 꽤나 싫었다고 회고했다.

밥 아저씨가 TV 프로만 열심히 출연한 것은 아니다. 자신의 개인

작업도 열심히 했고, Bob Ross Inc.라는 회사를 설립해서 미술교육 비디오도 제작하고, 물감과 용해제, 미술 교육용 책 등 일반 사람들이 쉽게 미술을 즐길 수 있도록 도와주는 도구도 제작했다.

또 하나 놀랄만한 점은 그가 평생 그린 작품이 약 3만 점이나 된다는 것이다. 〈그림을 그립시다〉는 총 403회를 방영했는데, 각 에피소드마다 총 세 점의 같은 그림이 그려졌다. 프로그램 촬영 전에 한 점을 완성해서 프로그램 시작 부분에 보여주고, 촬영하며 한 점을 그렸으며, 책에 넣기 위해 한 점을 더 그렸기 때문이다. 더더욱 놀랄 일은 대부분의 작품을 자선단체나 PBS에 기증했다는 것이다.

상당수의 화가들을 포함한 많은 사람들이 밥 로스를 그리 위대한 화가로 생각하지 않는다. 작품성이 없다, 평범하다는 등의 이유다. 그러나 밥 아저씨는 타고난 재능을 가진 화가였다. 10살 때 빗자루를 이용해 마당에 멋진 풍경화를 그렸다는 전설도 있다. 또 미국 정부는 밥 아저씨에게 풍경화 커미션을 직접 주기도 했다. 사진 산업이 발전하면서 순수미술 산업이 침체되자, 정부가 직접 나서 순수미술을 계속 발전시킬 수 있는 최적의 인물로 밥 로스를 정했던 것이다. 밥 로스의 그림 그리기는 학교와 학원의 수업, 미술 재료와 교육자료 판매 사업 등으로 미국 내에서만 1,500만 달러, 우리 돈으로 200억 원 이상의 거대한 산업으로 발전했다.

밥 아저씨의 위대함은 여기서 끝이 아니다. 몇십 년 동안 개인 작품 활동을 했으면 세계에서 가장 비싼 화가가 됐을 수도 있었다. 하지만 밥 아저씨는 누구나 쉽게 그림을 그릴 수 있는 방법을 연구했고, 전파하는 데 평생을 바쳤다. 자신의 작품 값을 올리는 대신 교육 방송에 출연했고, 20여 권의 미술 관련 책을 썼으며 100편이 넘는 비디오 강의도 찍었다. 왜? 미술은 몇몇 실력이 있는 자들과 돈 많은 사람들의 전유물이 아니라 누구나 쉽게 즐길 수 있는 것이라고 생각했기 때문이다. 그래서 자신의 거의 모든 작품을 자선단체와 국가에 기증할 수 있었던 것은 아닐까? 그렇다면 이보다 더 위대한 화가를 어디서 찾을 수 있을까!

개인적으로 밥 아저씨의 "어때요. 참 쉽죠?"라는 말보다 "실수란 없어요. 그저 행복한 사건들이 일어나는 거죠There are no mistakes, only happy accidents"라는 말을 더 좋아한다. 그림도, 삶도 다 그런 것 아닌가 싶다. 위대한 밥 아저씨는 1995년 7월 4일, 54세의 젊은 나이에 림프종으로 세상을 떠났다. 그러나 밥 아저씨가 이 세상에서 해야 할 일은 이미 충분히 한 것이 아닐까?

05

새 삶을 준 〈종달새의 노래〉

　어렸을 적에 너무 재미있게 봐서 아직도 기억에 남는 영화가 몇 편 있다. 당시 최고의 인기를 자랑하던 심형래의 〈우뢰매〉와 평범하게 생긴 미국인 아저씨들이 유령을 잡으러 다니는 〈고스트 버스터즈〉 등이다. 특히 농약 뿌리는 기계 같은 장비로 레이저를 쏴서, 유령을 작은 깡통 같은 감옥에 넣어버리는 장면은 너무 인상깊어서, 많은 어린이들이 따라하곤 했다. 어른이 돼서 알게 됐지만, 이 영화의 주인공 중 한명인 빌 머레이Bill Murray는 무척이나 유명한 할리우드 스타였다. 물론 지금도 잘 나가는 중년 배우로서 활발하게 활동을 하고 있다. 그는 많은 할리우드 배우와는 다르게 시원하게 넘어간

이마와 제법 큰 얼굴을 가진, 평범한 미국인 아저씨처럼 생겼다. 이런 외모에도 불구하고 그는 제법 유명하고 훌륭한 영화에 많이 출연을 했는데, 그중에는 똑같은 날을 계속 반복해서 살면서 삶의 의미를 찾아간다는 아주 기발하고 재미있는 〈사랑의 블랙홀〉과 할리우드의 섹시 스타 스칼렛 요한슨과 함께 출연한 〈사랑도 통역이 되나요〉 등이 있다.

빌 머레이는 이제 환갑이 넘은 나이임에도 열심히 새로운 작품에 출연하고 있고, 뉴욕 시내를 편하게 돌아다니면서 알아보는 팬들에게 사인도 해주고 사진도 같이 찍어주는 등 편안한 할리우드 배우의 모습을 보여주고 있다. 또 기부나 자선활동도 많이 하며, 정말 멋진 인생을 살고 있다.

이런 할리우드 슈퍼스타에게도 정말 힘든 시기가 있었다. 거의 모든 예술가들이 거치는 과정이 아닌가 싶다. 그도 배우의 길에 들어선 후 계속되는 실패로 자신에게 실망했고, 자살이라는 극단적인 생각까지 하게 됐다고 한다. 기록에 따르면 빌 머레이는 학창시절에 그리 똑똑한 학생은 아니었다고 한다. 그래도 중간 이상은 했는지 미국 레지스대Regis University 약대에 입학했다. 하지만 곧바로 학교를 나와, 배우가 되기로 결심하고 시카고에서 오디션을 보기 시작했다. 역시나 시작은 평탄하지 않았다. 결과는 계속 탈락과 탈락…. 계속되는

실패에 결국 좌절하고 자신감마저 잃게 됐다.

결국 아르바이트를 하면서 계속 오디션을 보는 수밖에 없었다. 이처럼 몇 년간 꿈을 좇다가 어쩔 수 없이 포기하는 예술가들이 대다수이지만, 이 상황을 모르는 주변 사람들은 그저 허송세월을 보냈다며 그를 질타한다. 빌 머레이도 마찬가지였을 것이다.

그는 아마 자신이 지금처럼 유명한 배우가 될 것이라고는 상상도 못했을 것이다. 당시 그는 자신이 할 수 있는 일이라고는 '포기'밖에 없다는 생각을 했다고 한다. 어느 날, 그는 아무 생각 없이 무작정 걷던 중 자신이 목표와는 다른 길로 가고 있다는 사실을 알게 됐다. 그리고 자신이 집에서 반대 방향으로 걷는 것뿐만 아니라 자신의 삶에서도 방향을 잃고 반대로 가고 있다고 생각하게 됐다. 그는 더 이상 살고 싶지 않았다고 한다. 그래서 시카고 시의 오른편에 있는 거대한 미시건 호수에 빠져 죽기로 결심했다. 그 사이에는 아주 큰 공원인 그랜드 파크와 미국에서 두 번째로 큰 미술관인 시카고 아트 인스티튜트Art Institute of Chicago가 있다. 빌 머레이는 호수 방향으로 걷다가 미술관 앞에 서게 됐다. 어차피 여기까지 왔으니, 한번 들어나 가보자라고 생각한 빌 머레이는 미술관 안을 정신 놓은 사람처럼 방황했다. 그렇게 한참을 걷다가 문득 누가 그린지도 모르는 작품 앞에 섰다.

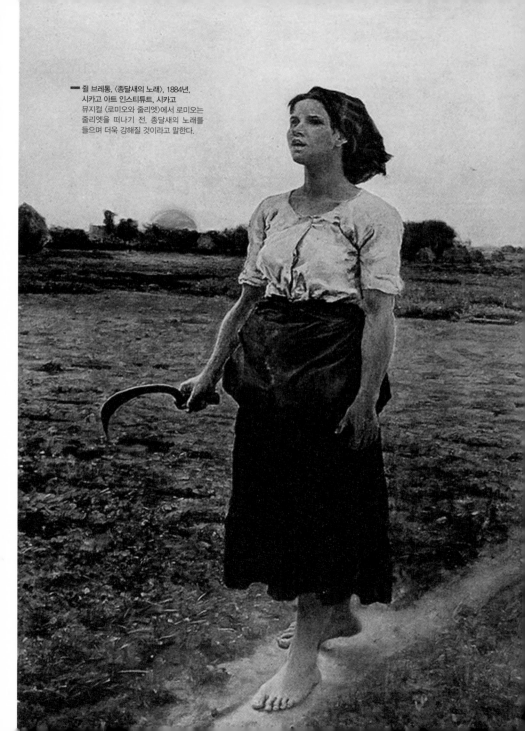

쥘 브레통, 〈종달새의 노래〉, 1884년,
시카고 아트 인스티튜트, 시카고
뮤지컬 〈로미오와 줄리엣〉에서 로미오는
줄리엣을 떠나기 전, 종달새의 노래를
들으며 더욱 강해질 것이라고 말한다.

성공과는 아주 멀어 보이는 맨발의 여자 농부가 일출을 보며 놀랐다고 해야 할까, 감동을 받았다고 해야 할까, 그런 모습이 담긴 작품을 보고 빌 머레이는 자신의 모습을 다시 되짚어 보게 됐다.

"밭에서 일하는 여자가 있고, 뒤로는 해가 뜨고 있다. 난 이 작품을 계속해서 좋아해왔다. 그날 나는 이 작품을 보고 '별 가망 없어 보이는 저 여자에게도 태양은 떴고, 그녀는 또 하나의 기회를 얻었구나'라고 생각했다."

매일 해가 뜨듯이, 자신에게도 매일 새로운 기회가 온다는 사실을 깨닫게 된 빌 머레이는 빠져 죽으려고 했던 미시건 호수를 약 300m 앞에 두고 뒤로 돌아 집으로 왔다. 그를 살린 작품은 바로 쥘 브레통Jules Breton의 〈종달새의 노래Le chant de l'alouette〉였다.

그후 그는 매일 새로운 기회에 감사하며 다시 열심히 오디션을 봤고, 연기 연습을 했다. 자신에게 주어지는 기회를 놓치지 않기 위해서였다. 결국 그는 〈The Second City〉라는 코미디의 단역으로 연기 생활을 시작했고, 1974년에는 뉴욕으로 건너가 바로 다음해에 미국 최고의 주말 코미디 프로그램인 〈세터데이 나잇 라이브Saturday Night Live〉의 고정 출연진이 됐다. 그리고 1976년에는 영화 〈다음 정차 역, 그리니치 빌리지Next Stop, Greenwich Village〉에 캐스팅되면서 결국 영화

배우라는 자신의 꿈을 이루게 됐다. 미술을 통해 새 삶을 시작하게 된 빌 머레이는 실화를 배경으로 한 영화 〈모뉴먼츠 맨〉을 통해 세계대전 중에 미술 작품을 보호하는 배역을 맡기도 했다.

이렇듯 미술은 우리들의 아픈 마음을 치유해주고, 삶에 행복을 전해준다.

부록

1-1. 화가는 이렇게 말한다!

창의력은 용기를
필요로 한다.
앙리 마티스

화가는 두 가지를 갖고 있다.
눈과 마음.
두 가지는 서로 도와야 한다.
폴 세잔

미술은 사랑을
표현하는 것이어야
한다. 그렇지 않으면
아무것도 아니다.
마르크 샤갈

어머니는 내게 말씀하셨지.
네가 군인이 된다면 장군이 될 것이고,
네가 수도승이 된다면 교황이 될 것이라고.
대신 나는 화가가 됐고 피카소가 됐다.
파블로 피카소

내가 살아있음을 느끼는
유일한 순간은 그림을
그릴 때이다.
빈센트 반 고흐

나는 대리석에서 천사를 보았고,
천사가 자유의 몸이 될 때까지
대리석을 깎았다.
미켈란젤로

날 특별하게 볼 필요는 없다.
난 아침부터 저녁까지 허구한 날
그림만 그리는 화가니까!
구스타브 클림트

1-2. 밥 아저씨가 세상에 고하다

밥 로스는 20년 이상 복무했던 군인이라는 사실을 믿을 수 없을 정도로 친절하고 부드럽다. 그는 〈그림을 그립시다〉를 통해 수많은 그림을 그리면서 자상한 목소리로 농담도, 사람들에게 희망과 용기를 주는 멋진 말도 많이 했다.

아래 밥 아저씨의 명언은 대부분 방송과 인터뷰에서 가져왔으며, 상황에 맞춰 재편집했다.

실수한 게 아니에요.
그저 행복한 사건들이
일어난 거죠.
좌절한 분들에게

저기 이상한 나무가 있네요.
워싱턴 DC로 보내버리죠!
정치인들에게

자연에서는
죽은 나무나
산 나무나 같아요.
**자연의 아름다움을
모르는 분들에게**

제가 어렸을 적에 아버지는 말씀하셨죠.
"토끼를 잡으려면 나무 뒤에 숨어서
당근 소리를 내거라.
그래서 토끼가 가까이 왔을 때 잡으면 되지!"
참 쉽죠? 당근이 무슨 소리를 내는지
생각해보기 전까지는요.
아이들에게 충고하는 부모들에게

밝은 색이 보이게 하기
위해서는 어두운 색을
써야 해요.
**어려운 시간을 보내고
있는 분들에게**

사각 나이프로 동그라미를
어떻게 만들 수 있을까요?
제가 드리는
오늘의 숙제입니다.
자신과 싸우는 분들에게

큰 결정을 내려야 할 땐 겁먹지 말아요.
일단 시작만 하면
자기들끼리 되더라고요.
큰 결정을 앞둔 분들에게

2. 일상에서 미술을 만나고 싶다면?
재미있는 미술 사이트 & 앱

어플 컬러파이
(Colorfy)

어른을 위한 색칠놀이!
스마트폰으로 즐기는
컬러링!

WTF Art History
(http://wtfarthistory.com)

시대별로 신기하고 재미있는 작품들만
찾아서 모아놓은 사이트!

어플 밥 로스
(Bob Ross)

밥 로스의 〈그림을
그려요〉 영상 제공 및
쉽게 그림을 그리는
방법 등을
소개한다.

구글 아트프로젝트
(http://www.googleartproject.com)

다양한 명화를 고해상도로 관람할 수 있고,
거리뷰 기술을 이용해 전 세계 유명 미술관을
집안에서 구경할 수도 있다.

ArtMight
(http://www.artmight.com)

명화에 어떤 색깔이 사용
됐는지 분석하고 통계 내며,
같은 색을 사용한 다른
작품을 추천해준다.

Fools Do Art
(http://www.foolsdoart.com)

뉴욕의 평범한 직장 동료 두 명이
'심심해서' 만든 재미있는
명화 패러디 놀이.

NGAKids Art Zone
(http://www.nga.gov/content/ngaweb/
education/kids.html)

미국 국립 미술관에서 운영하는 어린이 사이트로,
컴퓨터와 아이패드를 이용하여 누구든
쉽게 명화를 그려볼 수 있다.

참고문헌

- Giorgio Vasari, Julia Conway Bondanella, 〈The Lives of the Artists: Oxford World's Classics〉, Oxford University Press, 2008
- Julien Bogousslavsky, M. G. Hennerici, H. Baezner, 〈Neurological Disorders in Famous Artists〉, Karger, 2010
- Vincent van Gogh, 〈The Letters of Vincent Van Gogh to His Brother and Others 1872~1890〉, Constable, 2003
- 〈Van Gogh Diary〉, Taschen Benedikt Verlag Gmbh, 2009
- Erwin Van Meekeren, 〈Starry Starry Night: Life and Psychiatric History of Vincent van Gogh〉, Benecke N.I, 2003
- Mark Jones, 〈Fake?: The Art of Deception〉, University of California Press, 1990
- John I. Clancy, 〈Impressionism: Historical Overview and Bibliography〉, Nova Publishers, 2003
- Stephen Kern, 〈Eyes of Love: "The Gaze in English and French Culture, 1840~1900"〉, NYU Press, 1996
- Salvador Dalí, 〈The Secret Life of Salvador Dalí〉, Alkin Books, 1993
- Marilyn Stokstad, Michael Watt Cothren, 〈Art History〉, H.N. Abrams, 1999
- E. H. 곰브리치 지음, 백승길·이종숭 옮김, 〈서양미술사〉, 애경, 2007

- The Guardian(http://www.theguardian.com)
- Le Monde(http://www.lemonde.fr)
- Independent ie(http://www.independent.ie)
- 구겐하임 미술관&재단(http://www.guggenheim.org)
- 루브르 박물관(http://www.louvre.fr)
- 반고흐 갤러리(http://www.vangoghgallery.com)
- 사이언스뉴스(https://www.sciencenews.org)

도판 목록

PART 1. 천재 화가를 만든 '그 무엇'

- 레오나르도 다빈치, 〈최후의 만찬〉, 1495~1497년, 템페라, 460×880cm, 산타마리아 델레 그라치에 수도원, 밀라노
- 레오나르도 다빈치, 〈모나리자〉, 15세기경, 포플러에 유화, 77×53cm, 루브르 박물관, 파리
- 〈아일워스 모나리자〉, 연대미상, 캔버스에 유화, 84.5×64.5cm, 개인소장
- 〈프라도 모나리자〉, 1503~1506년, 패널 위에 유화, 76×57cm, 프라도 미술관, 마드리드
- 빈센트 반 고흐, 〈파이프를 물고 귀에 붕대를 한 자화상〉, 1889년, 패널 위에 유화, 51×45cm, 개인소장
- 빈센트 반 고흐, 〈까마귀 나는 밀밭〉, 1890년, 캔버스에 유화, 50.5×103cm, 반 고흐 미술관, 암스테르담
- 카라바조, 〈골리앗의 머리를 든 다윗〉, 1610년, 나무에 유화, 125×101cm, 보르게세 미술관, 로마
- 빅토르 올리바, 〈압생트를 마시는 사람〉, 1901년, 캔버스에 유화, 카페 슬라비아, 프라하
- 〈La Provincia di Cremona〉, 1937년 3월 10일자 기사
- 빈센트 반 고흐, 〈아를의 여인, 지누 부인〉, 1888년, 캔버스에 유화, 72×90cm, 메트로폴리탄 미술관, 뉴욕
- 폴 고갱, 〈밤의 카페, 아를〉, 1888년, 캔버스에 유화, 92×72cm, 푸쉬킨 시립 미술관, 모스크바
- 살바도르 달리, 〈제비의 꼬리〉, 1983년, 캔버스에 유화, 73×92.2cm, 달리 미술관, 스페인 피게레스
- 파블로 피카소, 〈화가의 아버지〉, 수채화, 20×17.7cm, 1896년, 피카소 미술관, 바르셀로나

PART 2. 숨은 그림 찾기

- 조토, 〈성 프란치스코의 죽음과 승천〉, 1300년, 프레스코, 270×220cm, 성 프란치스코 성당, 이탈리아 아시시

- 벤베누토 첼리니, 〈메두사의 머리를 들고 있는 페르세우스〉, 1545~1554년, 청동, 320cm, 시뇨리아 광장, 피렌체(출처: Wikimedia Commons, CC-BY-SA-3.0)
- 페테르 브뤼헐, 〈네덜란드 속담〉, 1559년, 판넬에 유화, 117×163cm, 베를린 회화관 게멜데 갤러리, 베를린
- 페테르 브뤼헐, 〈호보큰의 축제〉, 1559년, 판화, 27×39cm, 코틀드 갤러리, 런던
- 페테르 브뤼헐, 〈교수대 위의 까치〉, 1568년, 판넬에 유화, 50×46cm, 독일 다름슈타트 헤센 주립 미술관, 독일 다름슈타트 헤센
- 페테르 브뤼헐, 〈7대 죄악 시리즈 – 오만〉, 1558년, 판화, 히에로니무스 코크에 의해 출간
- 페테르 브뤼헐, 〈7대 죄악 시리즈 – 선망〉, 1558년, 판화, 히에로니무스 코크에 의해 출간
- 하르먼스 반 레인 렘브란트, 〈야간 순찰(프란스 반닝 코크 대위와 빌렘 반 라위턴 뷔흐르 중위의 중대)〉, 1642년, 캔버스에 유화, 363×437cm, 네덜란드 레이크스 국립 박물관, 암스테르담
- 존 트럼벌, 〈독립 선언〉, 1817년, 캔버스에 유화, 370×550cm, 미국 국회의사당, 워싱턴 DC
- 오귀스트 로댕, 〈입맞춤〉, 1880~1898년, 대리석 조각, 117×112.3×181.5cm, 로댕 미술관, 파리(출처: Wikimedia Commons, CC-BY-SA-3.0)

PART 3. 미술사 속 사랑과 전쟁

- 라파엘로, 〈시스티나 성모〉, 1512년, 캔버스에 유화, 256×196cm, 드레스덴 미술관 알테 아미스터 회화관, 드레스덴
- 라파엘로, 〈라 포르나리나〉, 1518~1519년, 판넬에 유화, 85×60cm, 바르베리니 궁전 국립 고전 회화관, 로마
- 존 에버렛 밀레이, 〈블랙 브룬즈위커〉, 1860년, 캔버스에 유화, 104×68.5cm, 레이디 레버 아트 갤러리, 영국 포트 선라이트
- 존 에버렛 밀레이, 〈비눗방울들〉, 1886년, 캔버스에 유화, 109.2×78.7cm, 레이디 레버 아트 갤러리, 영국 포트 선라이트
- 에두아르 마네, 〈풀밭 위의 점심식사〉, 1863년, 캔버스에 유화, 208×264.5cm, 오르세 미술관, 파리
- 에두아르 마네, 〈휴식〉, 1870년, 캔버스에 유화, 148×111cm, 로드아일랜드 주립 박물관, 미국 로드아일랜드

- 살바도르 달리, 〈레다 아토미카〉, 1949년, 캔버스에 유화, 61.1×45.3cm, 달리 미술관, 스페인 피게레스
- 페기 구겐하임 미술관 전경(출처: Wikimedia Commons, CC-BY-SA-3.0)

PART 4. 화가와 모델

- 산드로 보티첼리, 〈비너스의 탄생〉, 1486년, 캔버스에 템페라, 172.5×278.9cm, 우피치 미술관, 피렌체
- 장 오귀스트 도미니크 앵그르, 〈그랑드 오달리스크〉, 캔버스에 유화, 88.9×162.56 cm, 1819년, 루브르 박물관, 파리
- 자크 루이 다비드, 〈레카미에 부인의 초상〉, 1800년경, 캔버스에 유화, 174×244cm, 루브르 박물관, 파리
- 존 에버렛 밀레이, 〈오필리아〉, 1851~1852년, 캔버스에 유화, 76×112cm, 테이트 브리튼 갤러리, 런던
- 단테 가브리엘 로세티, 〈축복받은 베아트리체〉, 1864~1870년, 캔버스에 유화, 86.4×66cm, 테이트 브리튼 갤러리, 런던
- 살바도르 달리, 〈음악의 반주가 흐르는 달빛 풍경〉, 1958년, 캔버스에 유화, 사이즈미상, 소재미상
- 그랜트 우드, 〈아메리칸 고딕〉, 1930년, 비버보드 위에 유화, 74.3×62.4cm, 시카고 아트 인스티튜트, 시카고
- 잭슨 폴록, 〈벽화〉, 캔버스에 유화 & 카세인, 242.9×603.9cm, 1943년, 아이오와대 미술관, 미국 아이오와 주

PART 5. 화가도 다 똑같은 사람이야!

- 미켈란젤로, 〈시스티나 성당 천장 벽화〉, 1508~1512년, 프레스코 & 금, 405×140cm, 시스티나 성당, 바티칸 시국
- 미켈란젤로, 〈최후의 심판〉, 1535~1541년, 프레스코, 137×120cm, 시스티나 성당, 바티칸 시국
- 요하네스 베르메르, 〈우유 따르는 하녀〉, 1657~1658년(학자마다 다름), 캔버스에 유화, 45.5×41cm, 네덜란드 레이크스 국립 박물관, 암스테르담

- 요하네스 베르메르, 〈음악 수업〉, 1662~1665년, 캔버스에 유화, 74.6×64.1cm, 세인트 제임스 궁전, 런던
- 폴 세잔, 〈신문 〈L'Evenement〉을 읽고 있는 화가의 아버지〉, 1866년, 캔버스에 유화, 198.5×119.3cm, 미국 국립 미술관, 워싱턴 DC
- 빈센트 반 고흐, 〈양떼와 양치기〉, 1884년, 캔버스에 유화, 66.3×128.6cm, 소우마야 미술관, 멕시코시티
- 빈센트 반 고흐, 〈성경이 있는 정물〉, 1885년, 캔버스에 유화, 65.7×78.5cm, 반 고흐 미술관, 암스테르담
- 빈센트 반 고흐, 〈밤의 카페 테라스〉, 1888년, 캔버스에 유화, 80.7×65.3cm, 크륄러 뮐러 미술관, 네덜란드 오텔로
- 빈센트 반 고흐, 〈별이 빛나는 밤〉, 1889년, 캔버스에 유화, 73.7×92.1cm, 뉴욕 현대미술관 MoMA, 뉴욕
- 디에고 리베라, 〈사거리에 서 있는 남자〉, 1934년, 록펠러 센터, 뉴욕(현재파손)
- 디에고 리베라, 〈인간, 우주의 지배자〉, 1934년, 프레스코, 480×1,145cm, 팔라시오 데 발라스 아르테스 미술관, 멕시코시티

PART 6. 행복과 치유의 매개체, 미술

- 빈센트 반 고흐, 〈수염이 없는 자화상〉, 1889년, 캔버스에 유화, 40×31cm, 개인소장
- 빈센트 반 고흐, 〈자화상〉, 1889년, 캔버스에 유화, 54.5×65cm, 오르세 미술관, 파리
- 빈센트 반 고흐, 〈아를의 붉은 포도밭〉, 1888년, 캔버스에 유화, 75×93cm, 푸쉬킨 미술관, 모스크바
- 빈센트 반 고흐, 〈시인 외젠 보쉬〉, 1888년, 캔버스에 유화, 60×45cm, 오르세 미술관, 파리
- 전쟁 중의 아이젠하워 대장(출처 : 미국 국립문서 기록보관소(531272))
- 아돌프 히틀러, 〈나무그루 옆의 오래된 건물〉, 1909년, 종이에 수채화, 사이즈미상, 소재미상
- 최연욱, 〈밥 로스〉, 2015년, 연필 드로잉
- 쥘 브레통, 〈종달새의 노래〉, 캔버스에 유화, 110.6× 85.8cm, 1884년, 시카고 아트 인스티튜트, 시카고

생각정거장

생각정거장은 매경출판의 새로운 브랜드입니다. 세상의 수많은 생각들이 교차하는
공간이자 저자와 독자의 생각이 만나 신비로운 여행을 시작하는 곳입니다. 그 여정의
충실한 길잡이가 되어드리겠습니다.

서양미술, 숨은 이야기 찾기
비밀의 미술관

초판 1쇄 2016년 1월 5일
 4쇄 2017년 12월 20일

지은이 최연욱
펴낸이 전호림
책임편집 임경은
마케팅 박종욱 황기철 김혜원

펴낸곳 매경출판㈜
등록 2003년 4월 24일(No. 2-3759)
주소 (04557) 서울시 중구 충무로 2(필동1가) 매일경제 별관 2층 매경출판㈜
홈페이지 www.mkbook.co.kr **페이스북** facebook.com/maekyung1
전화 02)2000-2633(기획편집) 02)2000-2645(마케팅) 02)2000-2606(구입 문의)
팩스 02)2000-2609 **이메일** publish@mk.co.kr
인쇄 · 제본 ㈜M-print 031)8071-0961
ISBN 979-11-5542-386-8(03600)